깊은 위로

이 도서의 국립중앙도서관 출판시도서목록(CIP)은 e-CIP 홈페이지(http://www.nl.go.kr/cip.php)에서 이용하실 수 있습니다. (CIP제어번호: CIP2008002817)

깊은 위로

조정육 동양미술 에세이 ◦ 3

아트북스

일러두기

_ 단행본 · 잡지 · 신문 제목은 『 』, 미술작품 · 영화 · 단편소설 · 시 · 논문 제목은 「 」, 전시회 제목은 〈 〉로 표기하였다.

_ 중국 인명 표기는 이미 한자 독음 이름으로 많이 알려져 있어 외래어 표기법에 따르지 않고 한자 독음을 그대로 표기하였다. 일본어 및 여타 외래어 표기는 국립국어원의 규정에 따랐다.

나의 아픔을 치유해준 글쓰기

"일기처럼 써내려간 글을 굳이 책이라는 이름으로 내보이게 된 것은, 살아가면서 마음을 다치게 되어 가슴 아플 사람을 위로하기 위해서이다. 사람은 비록 색깔의 차이는 있다 하더라도 누구나 상처 하나쯤은 가슴에 담고 살아간다. 그때 이 책이 따뜻한 격려가 되었으면 좋겠다."

5년 전에 『그림이 내게 말을 걸어왔다』의 서문에 쓴 글이다. 그때는 몰랐다. 이 글을 쓰는 의미가 어떤 것인지를. 단지 내 안에 담긴 슬픔을 덜어보려 시작한 글이었다.

사람이 살아가면서 마음속에 쌓아둔 것들을 털어내지 않으면 그게 병이 되고 한이 된다는 것을 알았다. 그때 내 심정이 꼭 그랬다. 어떤 형식으로라도 쏟아내지 않으면 내가 드러누울 것 같았다. 내가 살 수 있는 길은 오직, 옴짝달싹 못하게 나를 동여매고 있는 과거의 기억에서 벗어나는 것밖에 없었다. 어떻게 해야 벗어날 수 있는지 알 수는 없었지만, 나는 살고 싶어 글을 썼다. 그리고 여기까지 왔다.

글을 쓰면서 나는 놀랐다. 내 안에 그리도 많은 슬픔이 담겨 있을 줄은 몰랐다. 쉼 없이 쏟아내도 줄기차게 쏟아지던 분노와 슬픔과 서러움을 보는 순간, 이렇게 엄청난 양을 가슴에 담아 두고서 어찌 견뎌 왔는지 놀랄 뿐이었다. 그런데 이것이 어찌 나만의 일이겠는가. 사람들이 살아가는 모습을 들여다보면, 소설이나 영화가 감히 따라잡을 수 없을 정도로 훨씬 극적인 경우가 허다하다. 다만 나는 그걸 글이라는 형식을 빌려 드러냈을 뿐이다.

처음에는 순전히 나의 고통을 털어버리기 위해 글을 썼다. 그런데 『그림이 내게 말을 걸어왔다』가 출판되고 나서 독자들이 보인 반응을 보고 무척 놀랐다. 단지 나의 이야기를 했을 뿐인데 그것이 결코 나의 이야기만이 아니었던가보다. 독자들이 보인 의외의 반응은, 나의 글이 뛰어나서가 아니라 인간으로 태어난 이상 살면서 겪어야 하는 고통이나 괴로움 등이 비슷비슷하다는 것을 의미했다.

글을 쓰면서 나는 과거와 화해했다. 진정으로 화해했다. 화해는, 화해의 대상을 깊이 이해했을 때에만 가능함을, 글을 쓰면서 비로소 알았다. 여고 시절, 책가방을 사달라는 말에 헌 책가방을 가위로 잘라버린 아버지를 나는 30년 동안 용서하지 못했다. 글을 쓰기 전까지는 내가 아버지를 용서하지 못하고 있는 줄조차 몰랐다. 아버지만 보면 본능적으로 적대감이 치솟았던 원인이, 순전히 내가 아버지와 성격이 다르기 때문이라고만 생각했었다. 나도 의식하지 못하는 동안, 아버지는 나의 기억 속에서 30년 동안 쉬지 않고 가방을 자르고

6

있었던 것이다. 그런데 그 어두운 기억을 끄집어내어 글로 드러내는 순간, 미움에는 실체가 없음을 알았다. 비로소 나는 아버지와 화해할 수 있었다.

글을 쓰면서 나는 스스로 치유되었다. 내게 상처를 주었던 사람들을 진심으로 용서했다. 그렇게밖에 할 수 없었던 그들을 이해하고 받아들일 수 있었다. 내 인생을 재생시켜 다시 그 지점으로 돌아간다면, 좀더 그들 입장에 서서 상황을 풀어나갈 수도 있었을 텐데, 라고 생각했다. 나 혼자만의 치유를 넘어 상대방의 아픔까지도 치유할 수 있을 것 같다. 순전히 글 덕분에.

여기에 적힌 글들은 순전히 나의 개인적인 얘기들이다. 그렇다고 해서 답답할 때 넋두리하듯 아무렇게나 털어놓은 글은 결코 아니다. 불합리한 현실 속에서도 그 환경을 탓하지 않고 진정한 인간으로 살고 싶은 나의 바람과 노력이 담겨 있는 글이다. 그래서 글은 나를 비춰보는 거울이다. 더구나 나의 살아가는 모습을 생짜로 드러내다 보니 글을 위해서라도 허투루 살 수가 없었다. 그러므로 나의 글은 나를 들여다보는 거울이면서 또한 나의 앞길을 밝혀주는 빛과 같은 것이다.

글을 쓰는 동안 나는 오로지 글에만 충실했다. 아무리 가슴이 새카맣게 타들어가는 일이 생겨도 누구에게 말하지 않고 입을 다물었다. 어느 누구에게도 나의 개인적인 얘기에 대해 일체 함구했다. 사람들을 만나는 것도 극도로 자제했다. 오로지 글을 쓰기 위해서. 내게 있

었던 통곡할 만한 사건도 목욕재계하고 글이라는 향로에 담아 제단에 바치기 전까지는 함부로 바닥에 내려놓지 않았다.

그것이 글 쓰는 자의 의무일 것 같았다. 내가 써야 할 글에 대한 예의일 것 같았다. 어떤 일이 있어도 글로 쓰기 전에는 신음소리조차 내지 않겠다고 글에게 굳게 맹세했기 때문이다.

다행히 글과의 약속은 잘 지켜졌다. 사람들에게 하소연하는 대신 글 앞에 먼저 나아갔다. 글을 쓰기 위해 나의 아픔을 들여다보고 되새겼다. 그리고 허공에 뿌렸다. 어떤 기억도 외면하지 않았고 어떤 고통도 거부하지 않았다. 다 받아들였다. 대신 내 안에서 주인이 되지 못하게 했다. 나의 주인은 나임을 분명히 했다. 머무르고 싶은 만큼 머무르게 했다. 다만 스스로 떠나갈 때까지 조급해하지 않고 기다렸다. 그리고 때가 되면, 제사의 마지막 순간 제문을 태워 허공에 흩날리듯 글에 담아 살랐다. 글은 내게 기도였고 제사였으며 해원(解寃)굿이었다.

지나놓고 나니 어느 한 순간도 '꽃봉오리' 아닌 때가 없었다. 그때 그 순간만이 꽃봉오리였던 게 아니라 모든 순간이 꽃봉오리였다. 지금 이 순간도 꽃봉오리라고 알려준 것이 바로 글이다. 내가 독화살을 맞아 쓰러졌다고 생각하는 순간도 꽃봉오리였다. 아름다운 꽃은 매운바람 없이는 필 수 없기 때문이다.

나를 만나는 사람들은 나의 얼굴빛이 맑아졌다고 한다. 그랬을 것이다. 나의 가슴속에서 자라나던 독기가 빠져나갔으니 맑아지는 게

당연하다. 글은 나를 치유해준 의사이면서, 나를 누군가의 아픔을 치유해줄 수 있는 의사로 만들어준 셈이다. 이 놀라운 글의 힘이라니.

한 독자는 나의 글을 보고 '저자가 겪은 아픔조차도 부럽다'고 했다. 세상에 상처 없는 사람이 어디 있겠는가. 다만 그 독자는 자신의 아픔을 객관화시키지 못하고 어쩔 줄 몰라 하고 있던 것이다. 과거의 나처럼…….

나는 이제 글의 힘을 믿는다. 그리고 생각한다. 이 치유의 힘을 독자에게 돌려줘야겠다고. 과거의 나처럼 마음속에 독 기운을 품고 신음하는 사람에게 손길을 내밀어야겠다고. 나의 글을 읽는 독자들도 책을 읽는 동안 위로받고 치유되었으면 좋겠다.

오랜 시간 동안 수많은 시행착오 속에서 발견한 치유의 힘을 글 속에 담고 그림을 곁들였다. 자신이라는 우물 속에 침전되어 있는 기억들을 휘저어 흘러가게 만드는 것이 글이라면, 어수선한 마음을 차분하게 가라앉게 만드는 것이 그림이다. 그림은 작가가 숱한 고뇌 속에서 생략하고 덜어내고 손질하여 압축한, 소리 없는 시다. 시가 논설문이 될 수 없듯 그림 또한 설명문이 아니다. 그냥 느끼는 것이다. 수많은 시간을 뒤척이며 글을 써놓고 나서 그림을 뒤적거리다 새삼 놀랐던 것은, 그 많은 사연이 그림 한 장에 담겨 있다는 사실이다. 때론 글이 먼저였고 때론 그림을 보고 떠오른 기억을 글로 썼다. 어떤 경우든 글과 그림은 나를 위로해주고 치유해주었다.

이 책에 담긴 글은 인터넷 카페 '금강(金剛) 불교입문에서 성불까

지(cafe.daum.net/vajra)'에 연재했던 글을 모아 다듬은 것이다. 오랜 시간동안 글을 읽어 주고 꼬리말로 격려해준 회원들이 없었다면 이 책은 만들어지지 못했을 것이다. 꼬리말을 읽고 본문을 수정하는 경우도 있었을 만큼 회원들의 반응은 그대로 나의 화두가 되었다. 10년이라는 긴 글의 출발점에 백자고무신이 서 있었다면, 헉헉거리며 고갯길을 뛰어가고 있는 마라토너 곁에는 금강 카페 회원들의 박수소리가 있었다. 이 자리를 빌려 감사를 드린다.

　나의 글은 화려하지 않다. 우아한 음악이 흘러나오는 호텔 레스토랑의 분위기와도 거리가 멀다. 차라리 풋고추에 뚝배기 된장이 올려진 시골밥상 같다. 소박한 밥상이지만 정성과 진심을 담아 올려놓았으니 이 자리에 오신 모든 분들이 편안하시기를 바란다. 식사가 끝날 때쯤이면 밥 그릇 속에 담긴 치유의 힘으로 건강하시기를 진심으로 기원한다. 그래서 깊은 위로가 되시기를.

2008년 9월

조정육

피자

"엄마, 피자 해주세요."

벌써 닷새째 주문이다. 방학이 되어 아이들이 집에 있는 시간이 늘어나자 음식 주문도 덩달아 늘어났다. 특히 피자는 아이들이 가장 좋아하는 간식이다. 어쩌다 한 번 찾는 음식이라면 피자집에서 배달해서 먹으면 그만이지만, 날마다 먹고 싶다는 식성을 감당할 수가 없어서 집에서 만들기 시작했다. 가격 면에서도 그렇지만 원하는 토핑을 마음껏 올려 푸짐하게 먹을 수 있어서다. 하루는 양파를 많이 넣고 그 다음날은 양송이를 더 넣는다. 또 어느 날은 감자를 푸짐하게 넣기도 하고 또 한 날은 피망과 방울토마토를 강조한다. 특히 고구마 피자는 맛도 있고 어른들의 한 끼 식사로도 충분하여 속이 든든하다. 토핑이 수북하게 올려진 이 정도의 피자를 사 먹으려면 아마 피자집에서 파는 가격의 세 배는 지불해야 할 것이다. 아이들은 정신없이 자라고 있음을 증명이라도 하듯 그렇게 무작스럽게 먹어댔다.

그러나 피자를 만드는 데는 재료만 필요한 게 아니다. 시간도 필요하다. 방학 동안 집필하려고 계획한 책도 있는데 날마다 일정한 시간을 피자에 할애를 하다 보니 닷새째 되는 날엔 드디어 뚜껑이 열리면서 김이 모락모락 나기 시작했다. 한 판 시켜주고 말 것을 괜히 돈 아낀다고 집에서 만들기 시작한 게 후회되기 시작한 거다. 아이고, 그 시간이면…….

그래서 최대한 시간을 줄일 수 있는 방법을 찾아 머리를 굴렸다. 발효시간을 줄이면 될 것 같았다. 피자 도우가 둥글게 부풀어 오르려면 반죽을 한 다음 발효될 때까지 기다려야 한다. 그 동안 고구마를 찌고 양파를 볶고 양송이와 피망을 썰면 발효 시간과 얼추 맞다. 그런데 날마다 재료를 준비하다보니까 꾀가 생겼다. 이틀분을 전부 해놓으면 다음 날은 반죽만 하면 되지 않겠는가. 그러면 시간이 꽤 절약되지 싶었다.

나는 반죽한 지 얼마 안 된 밀가루를 밀어서 토핑을 올리고 피자치즈를 듬뿍 뿌린 다음 프라이팬에서 굽기 시작했다(10년이 넘은 전자오븐렌지는 이제 오븐 기능을 상실하고 가스레인지의 받침대 역할만 한다). 이렇게 하니 다른 날보다 한 시간은 절약되는 것 같았다. 이제 약한 불에 빵만 익으면 맛있는 피자가 될 것이다.

얼마쯤 지났을까. 구수한 냄새가 집 안을 떠다니기 시작했다. 시간과 노동력이 절약된 탓인지 그다지 피곤하지도 않은 나는 의기양양하게 아이들을 불렀다. 최대한 부드러운 목소리로.

드디어 피자 먹는 시간. 프라이팬에서 빵을 잘라 접시에 담았다. 그런데 뭔가가 이상하다. 분명 다른 날하고 똑같이 했는데 빵이 딱딱하다. 빵이 부풀지 않은 것이다. 시간을 절약하려는 급한 마음에 발효 시간을 줄인 것이 원인이었다. 밀가루 속에 들어간 이스트균이 미처 활동하기도 전에 빵을 구워버린 것이다. 조급함이 빚어낸 퍽퍽한 빵을 먹으며 나는 진득하게 기다리지 못한 나를 바라보았다.

작년부터 새벽마다 108배를 하기 시작했다. 어쩌다 기분 내킬 때면 적선하듯 하는 절이 아니라 하루를 여는 관문으로 삼은 것이다. 처음에는 108배만 했다. 108배가 어느 정도 몸에 익숙해지자 30분 정도 앉아서 자신을 들여다보는 참선을 추가했다. 그것도 익숙해질 즈음 이번에는 염불도 추가했다. 절과 참선과 염불로 시작되는 생활이 몇 달째다. 그렇다고 달라진 것은 별로 없다. 마음속의 번뇌도 여전했고 내가 꿈꾸었던 행복도 쉽게 찾아오지 않았다.

그래서 이번에는 절의 횟수를 늘리기 시작했다. 108배를 두 번으로 늘리고 얼마 후에는 세 번으로 늘렸다. 염불도 열 번만 하던 것을 하루에 한 번씩 늘려갔다. 그렇게 시간이 어느 정도 지나자 마음이 평화로워져갔다. 하루에도 수십 번씩 가파른 기복을 겪어야만 했던 감정이 느슨해졌다. 그렇다고 크게 행복하진 않다. 내 자신이 바뀌었을 뿐 내가 살고 있는 힘든 현실이 바뀌진 않았으니까.

그게 욕심이었음을 피자를 보며 깨달았다. 발효 시간이 부족해서 딱딱했던 빵. 좀더 여유를 갖고 기다렸더라면 충분히 부풀어 올라 부

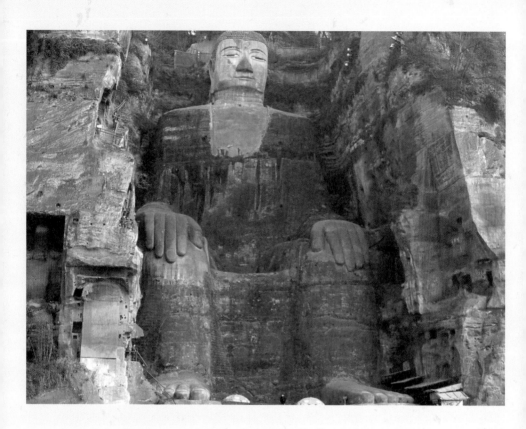

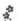

낙산 능운사 대불, 정원5년(789)~정원19년(803)

"산 전체를 깎아서 만든 낙산대불은 713년에 발원을 하였는데 공사가 시작된 것은 그로부터 76년이 지난 789년이었다. 공사는 14년이 걸렸다. 산꼭대기에서 강물이 흐르는 바닥까지 통째로 만든 불상이니만큼 설계하는 시간이 길었으리라. 그러니까 76년의 세월은 발효 기간인 셈이다. 이 불상을 보기 위해 지금은 세계 곳곳에서 사람들이 찾아든다."

들부들한 빵이 되었을 텐데. 그렇다. 내 주변 상황이 내가 원하는 대로 풀리지 않는 것은 아직 발효 중이기 때문이다.

내가 그 상황을 받아들이고 이해할 때까지 조급해하지 말고 기다리는 여유. 그 시간이 필요한 거였다. 충분히 부풀어 오를 때까지 조급해하지 말고 기다려야 한다. 지금 당장 내가 원하는 결과에 이르지 못하더라도 정성스런 마음으로 노력해야 한다. 그러다 보면 언젠가는 맛있는 빵을 만들 수 있을 것이다.

우공이산과 티끌 🌸

10개월 전부터 어느 웹사이트에 연재를 시작했다. 어제 보낸 글이 업데이트되면 이제 열 번째의 글이 올라갈 것이다. 그 글을 쓰는 동안 참 우여곡절이 많았다. 다섯 달쯤 지날 때부터 글이 쓰기 싫어졌다. 별 의미도 없는 글을 읽는 사람이나 있을까 싶은 생각도 들었고, 여러 군데 글을 쓰다 보니 글을 쓴다는 것 자체가 지겨워졌다. 연재를 그만둘 생각이었다. 그래서 한 달 반이 지나도록 글을 보내지 않고, 울리는 핸드폰도 받지 않았다. 저러다 지치면 연재를 중단해달라는 통보가 오겠지, 하는 무책임한 생각도 없지 않았다.

그때 어느 출판사에서 연락이 왔다. 지금 연재하는 글을 묶어서 책으로 출판하자는 제의였다. 순간 나는 무척 당황스러웠다. 내가 하고 있는 일에 대해 내 스스로가 의미를 발견하지 못하고 있었는데, 다른 사람이 일깨워주고 그 가치를 인정해주는 게 아닌가.

그 전화를 받은 날 저녁, 나는 한 달 반 동안 쓰지 못했던 글을 완

성해서 넘겼다. 어차피 책으로 낼 계획이라면 다달이 연재한 글을 모아서 내는 것도 나쁘지 않아 보였고, 연재라는 형식을 빌려 강제로라도 글을 써내지 않으면 바쁘다는 핑계로 책을 완성하지 못할 것 같았다. 출판사의 섭외를 받은 만큼 내 생각만큼 형편없는 글은 아닌가 보다 하는 생각도 들었다. 출판사와 계약한 이후부터 나는 더이상 원고 마감 시간을 어기지 않았다. 그 원고가 벌써 열 번째가 되었다.

그런데 나하고 똑같이 연재를 시작한 다른 필자의 글이 이번 달에 끝을 맺었다. 나의 글이 열 꼭지인 것에 반해 그 필자의 글은 스무 꼭지였다. 꼭 나의 두 배였다. 그러니까 그 필자는 한 달에 두 번씩 글을 쓴 것이다.

나도 처음에는 한 달에 두 번씩 연재해달라는 주문을 받았다. 그런데 아무리 생각해도 2주에 한 번씩 글을 쓸 자신이 없어 한 달에 한 번씩 하겠다고 했다. 한 달에 한 꼭지 쓰기도 어려운데 2주에 한 번이라니……. 내겐 너무 벅차다고 여겼다. 더구나 다른 잡지 두 군데에 이미 연재를 하고 있는데다 책도 집필 중이었고 강의와 특강도 해야 했다. 또 아무리 부지런한 사람이라도 2주에 한 번씩 연재하는 사람은 없을 거라고 지레 짐작하고 있었다. 그런데 그 필자는 처음 의뢰받은 대로 2주에 한 번씩 연재했고, 나의 두 배 분량의 글을 쓴 후 벌써 연재를 마감한 것이다.

'연재를 마치며'라는 타이틀로 마지막 연재물을 올린 그 필자의 글을 읽으면서 문득 '티끌 모아 태산'이란 속담이 떠올랐다. 눈에 잘

보이지도 않는 티끌이 태산이 되리라고 누군들 상상을 했겠는가. 그런데 티끌도 쌓이면 태산이 된다. 겨우 열 달의 시간이 흘렀을 뿐인데도 이렇게 따라잡을 수 없는 격차가 벌어졌다. 5년이 지나고 10년이 지난다면 그 벌어진 간격이 얼마나 깊겠는가.

'티끌 모아 태산'과 비슷한 고사로 '우공이산(愚公移山)'이 있다. '어리석은 영감이 산을 옮긴다는 뜻'의 우공이산은 『열자(列子)』의 「탕문편(湯問篇)」에 나오는 이야기이다. 그 내용은 이러하다.

태형(太形)·왕옥(王屋) 두 산은 둘레가 700리나 되었다. 두 산은 기주(冀州) 남쪽과 하양(河陽) 북쪽에 있었다. 북산(北山)에 나이가 아흔 살 가까이 된 우공(愚公)이란 사람이 살고 있었다. 그 노인네는 자기가 살고 있는 마을 앞의 두 산을 보면서, 만약 저 산만 없어진다면 건너편에 갈 때 매번 산을 돌아서 가야 하는 불편을 겪지 않아도 될 것 같았다. 그래서 자식들과 의논하여 산을 옮기기로 하였다.

흙을 발해만(渤海灣)까지 운반하느라 한 번 왕복하는 데 1년이 걸렸다. 이것을 본 친구가 웃으며 만류하자 그는 정색하며 대답했다.

"나는 비록 늙었지만 나에게는 자식도 있고 손자도 있네. 그 손자는 또 자식을 낳아 자자손손 한없이 대를 잇겠지만 산은 더 불어나는 일이 없지 않은가. 그러니 언젠가는 평평하게 될 날이 오겠지."

이 말을 들은 친구는 말문이 막혔다. 그런데 친구보다 더 놀란 것은 두 산에 사는 산신령이었다. 그래서 산을 허무는 우공의 노력이 끝없이 계속될까 겁이 나서 옥황상제에게 이 일을 말려주도록 호소

하였다. 그러나 옥황상제는 우공의 정성에 감동하여 가장 힘이 센 장수를 시켜 두 산을 들어 옮겨, 하나는 삭동(朔東)에 두고 하나는 옹남(雍南)에 두게 하였다고 한다.

전설 따라 삼천리에 나옴직한 얘기라고 지나치기에는 너무 많은 교훈이 함축적으로 담겨 있는 고사이다. 내가 글 쓰는 것도 마찬가지겠지. 그저 밥 먹듯이 쓰다 보면 티끌이 모여 태산을 이루듯 나도 중심에 가 닿을 수 있지 않을까. 수행도 마찬가지일 것이다. 오늘 하루 하는 108배가 별것 아닌 것 같아도, 지금 하는 염불 한 번이 하찮은 것 같아도, 사실은 태산 같은 의미가 담겨 있을 터이다.

다른 사람에게 힘이 되는 말 한마디 해주는 것. 곁에 있는 사람에게 따뜻한 눈길 한 번 주는 것. 내 시간을 할애해서 친절하게 전화 받아주는 것. 피곤할 때 산더미처럼 쌓인 설거지통의 그릇을 보고 짜증 내지 않는 것…….

그 모두가 하찮아 보여도 살아가면서 중요하게 실천해야 할 항목들이다. 물론 단 한 번의 미소가 이 우주를 바꿔놓지는 않을 것이다. 누군가를 위해 축원해주고 기원해주는 것이 그 사람의 인생을 확 바꿔놓을 정도로 혁명적이지는 않을 것이다. 그러나 다만 할 뿐이다. 내가 지금 하는 일이 어떤 의미가 있는지 회의하고 고민하면서 맥 놓고 있기보다는…… 그저 할 뿐이다.

그 필자도 그러했겠지. 그 사람이라고 왜 슬럼프가 없었겠는가. 어느 날은 자신이 쓴 글을 다 지워버리고 싶은 충동을 느꼈으리라. 어

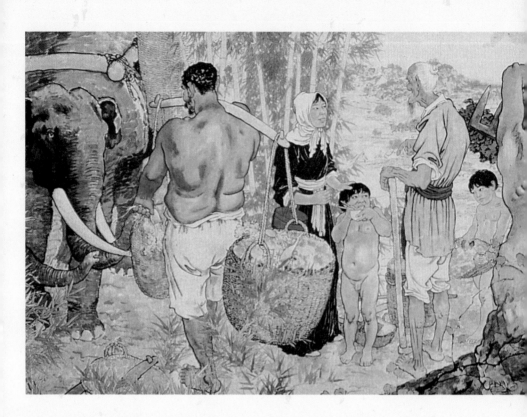

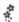
서비홍, 「우공이산」, 종이에 채색, 144×421cm, 1940, 서비홍 기념관

"내가 하다 못하면 내 자식과 손자가 한없이 대를 이어 흙을 퍼다 나를 것이다. 그러다보면 언젠가는
이 높은 산도 옮길 수 있지 않겠는가."

느 날은 그 정도밖에 글을 쓰지 못하는 자신의 재능을 한탄했으리라. 그러나 결국 견뎌냈기 때문에 한결같이 글을 올릴 수 있었을 것이다. 아무리 부정적인 감정들이 고개를 쳐들어도 애써 무시하고 자신의 결심을 끝까지 밀고 나갔기 때문에 태산을 만들고, 산을 옮길 수 있었던 것이다.

나의 게으름의 흔적을 확인하면서, 또한 우둔할 만큼 성실하게 자신의 일에 충실한 어떤 필자의 글을 보면서 나는 다시 한 번 초발심(初發心)의 다짐을 되새겨본다.

헌 교복 🌸

오늘 큰애를 전학시켰다. 작년 여름방학 때 이사했는데, 학년이 바뀔 때 전학시키면 낯설음이 덜할 것 같아 계속 미뤄왔었다. 하지만 전학을 늦춘 데는 또 다른 이유가 있었다. 만약 아이가 전학을 원치 않고 다니던 학교를 고집하면 차를 타고 가야 하는 번거로움이 있더라도 계속 보낼 생각이었다. 나는 아이가 스스로 결정하길 기다렸다. 그런데 한 학기를 다녀보더니 전학을 하겠단다. 그래. 어디서든 자기가 하기 나름인 거야. 잘 결정했다. 그러면서 나는 전적으로 큰애의 의견을 받아들였다.

그렇게 합의를 보고 어제 봄방학 하던 날, 큰애가 다니던 학교에서 재학증명서를 떼어왔다. 초등학생은 새로 다닐 학교에 전입신고서만 제출하면 되지만 중학생은 좀 복잡했다. 재학증명서와 등본을 들고 교육청에 가서 새 학교를 배정받으면 비로소 학교에 가서 접수할 수 있다.

오늘같이 추운 날, 아침 일찍부터 집을 나와 동사무소로, 교육청으로, 학교로 옮겨 다니느라 찬바람을 고스란히 맞고 말았다. 이럴 때 차라도 있었으면…… 하는 생각이 간절해졌다. 그렇게 새 학교에 전학 절차를 마친 후, 혹시나 해서 전학을 가거나 졸업한 학생이 교복을 기증한 것이 있는지 물어봤다. 3학년으로 올라가기 때문에 새 학교의 교복을 입어봤자 1년도 못 입을 텐데 비싼 값을 치르고 새로 살 필요는 없겠다 싶은 속셈이었다. 게다가 계절이 바뀔 때마다 동복, 춘추복, 하복으로 갈아입어야 하니 세 벌이나 필요하지 않은가. 겨우 서너 달 입으려고 새 교복을 사기는 너무 아까웠다. 구멍이 난 교복이라도 있다면 가져다가 꿰매서 입게 할 참이었다.

교복을 찾는 내게 어떤 선생님 한 분이 안내하며 앞장서서 교복을 모아둔 교실로 안내한다. 여기 많으니까 원하는 대로 마음껏 골라서 가져가세요, 한다. 그만큼 헌 옷을 안 입는다는 뜻일 게다.

넓은 탁자 위에 교복 여러 벌이 쌓여 있다. 모두 세탁한 후 보관했는지 깨끗해 보인다. 나는 큰애에게 얼른 전학할 학교로 오라고 전화했다. 직접 입어보고 가져가야 할 것 같아서다.

큰애를 기다리는 동안, 나는 아이한테 맞을 만한 옷을 미리 추려놓았다. 춘추복과 하복, 재킷과 조끼를 두 벌씩 골랐다. 여름 바지와 겨울 바지도 잊지 않았다. 그렇게 옷을 고르고 있자니 그 옷의 주인공들이 떠오른다.

얼굴 한 번 본 적 없이 단지 그 아이들이 벗어놓은 옷만 보았을 뿐

인데도 옷을 통해 마치 그 아이의 생김새며 행동거지를 그대로 보는 것 같다. 아니, 그 아이뿐만 아니라 그 아이가 자라고 있는 집안 환경까지도 훤히 보이는 듯한다.

옷은 모두 비슷비슷한 유명 브랜드다. 어쩌다 이름 없는 상표도 있지만 결코 싸구려 재질은 아니다. 그런데도 옷마다 풍기는 느낌이 전혀 다르다. 어떤 옷은 구깃구깃하고 낡아서 선뜻 손이 가지 않는다. 어떤 옷은 흰 와이셔츠에 파란 볼펜이 묻어 있어서 부잡스러운 아이의 성격이 느껴진다. 또 어떤 바지는 접어 넣었던 밑단을 도로 내어서 입은 흔적이 보인다. 그 바지는 틀림없이 3년 동안 입었던 옷을 졸업하면서 물려주고 간 것일 터이다. 바지를 기증한 아이보다는, 낡은 바지도 버리지 않고 학교에 기증하라고 한 엄마의 알뜰함이 읽힌다.

그렇게 뒤적거리다가 한 옷에서 나는 감동을 받았다. 뒤섞여 있는 많은 옷에서도 대번에 눈에 띄는 교복이 있었다. 마치 새 옷처럼 말끔하게 다려져 있는데, 옷감 안쪽을 보니 드라이크리닝을 한 듯 동·호수가 적힌 딱지가 스테이플러로 찍혀 있다.

자기 아이가 입던 옷을 다시 입을 누군가를 위해 깨끗하게 손질하고 다림질까지 해서 보낼 수 있는 사람. 나는 옷을 통해 그 사람을 보는 것 같았다. 이곳을 떠나면서 자신과는 아무 상관없는 그 누군가를 위해 자기 돈을 낭비할 줄 아는 사람. 그 사람은 누굴까.

아이를 기다리는 내내, 얼굴 대신 마음과 정성으로 자신의 자취를

남겨놓은 그 사람 생각에 잠겼다. 나도 우리 아이 교복을 깨끗하게 손질하고 다림질해서 예전 학교로 보내야지. 마치 새 옷처럼 곱게 손질을 해서 그 옷을 입는 아이가 지금의 내가 느끼는 감동을 그대로 맛보도록 해야지. 이런 생각을 하면서 한 사람의 아름다운 행위가 얼마나 많은 사람들을 감동시킬 수 있는가를 깨달았다.

드디어 큰애가 도착했다.

헌 옷이니 거의 기대를 하지 않고 왔을 듯한 아이는 내가 골라놓은 옷을 입으면서 무척 놀라는 눈치다. 그러면서, 우리 정말 이 옷 공짜로 가져가도 되느냔다.

"와! 오늘 정말 수지맞았네요. 이거 다 합하면 50만 원도 더 넘을 것 같지 않아요?"

그러면서 아이가 무심코 한마디를 던졌다. 옷마다 냄새가 다 달라요, 하고. 나는 모양만 보느라 냄새까지는 맡지 못했는데, 직접 옷을 입는 아이는 그게 느껴졌는가보다. 전부 다 세탁한 옷인데도 옷마다 그 옷 주인의 삶의 자취가 배어 있었던 것이다.

아이의 말을 듣고 있자니 무수한 생각들이 오간다. 내 옷에서는 무슨 냄새가 날까. 내 삶이 놓여 있던 자리에는 어떤 냄새가 남을까. 내 글에서는 어떤 냄새가 나고, 내가 걷고 있는 발자취는 어떻게 남을까.

마음에 든 옷을 입어서 흡족해하는 아이와 함께 집으로 돌아오는 길에, 비단 찬바람만이 아니라도 정신이 번쩍 든다. 세탁한 옷, 냄새,

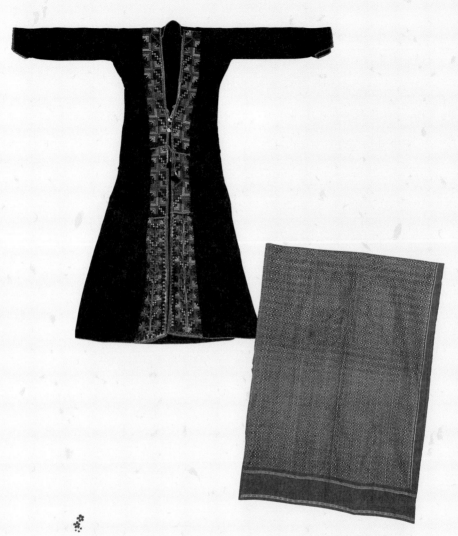

시리아 여성복(위)과 캄보디아 여성복(아래), 가네코 가스시게 기증 152번과 159번

"옷에서는 그 옷 주인의 삶의 자취가 배어 있다. 내 옷에서는 무슨 냄새가 날까. 내 삶이 놓여 있었던 그 자리에는 어떤 냄새가 남아 있을까."

헌 옷을 입고도 좋아하는 아이……. 아침부터 종일 추위 속을 헤매고 다닌 피로가 말끔하게 사라지는 듯하다.

철없는 줄만 알았더니 어느새 어른처럼 커버린 아이. 그런 아이가 너무 고맙고 대견스러워 내가 먼저 아이한테 솔깃한 제안을 했다.

"우리 떡볶이 먹고 갈래?"

누가 내 삶을 만들어주는가 🌸

　토요일 오전, 시곗바늘이 11시를 가리켰다. 문득 바다가 보고 싶었다. 터미널로 향했다. 파업 중이라 열차 운행이 원활하지 못했는지 한참 만에 출발하는 지하철 안은 사람들로 붐볐다. 버스터미널까지는 20여 분 거리라서 나는 가방에서 책을 꺼내 들었다. 책은 우리 근대 미술사의 산증인이라 말할 수 있는 이당(以堂) 김은호(金殷鎬) 화백이 쓴『서화백년(書畵百年)』이었다. 절판된 지 오래된 책이라서 복사본으로 읽었는데 사흘 전에 어렵게 원본을 구할 수 있었다. 노대가의 예술에 대한 열정과 당시 화단 주변에 대한 이런 저런 이야기를 접할 수 있는 아주 귀한 책이다.

　얼마나 지났을까. 지금은 모두 자취를 감춘 1920년대의 역사 속 사람들을 만나고 있는데 갑자기 거친 목소리가 들린다. 한 남자가 지하철을 타자마자 큰 소리로 떠들기 시작한 것이다. 그는 지하철을 타기 전부터 혼자서 독백을 하고 있었는지, 장소를 이동할 때마다 그의

애기를 듣는 대상이 바뀌어도 전혀 신경 쓰지 않는 눈치다. 문제는 하필이면 그 남자가 바로 내 앞에 서서 떠든다는 것이었다.

그는 아무도 귀 기울이지 않고 눈길 한 번 주지 않아도 혼자서 계속 떠들어댔다. 자신이 교도소를 일곱 번이나 다녀온 사람이라는 것과, 어쩔 수 없이 전과자가 될 수밖에 없었던 배경이 입에서 줄줄이 쏟아져 나왔다. 어려운 처지에 있는 자신을 외면했던 큰집과 작은집 식구들 이름이 차례차례 공개되었다. 또한 자기 옆집에 사는 5학년짜리 여자 아이를 성추행했다는 이야기까지 자랑스럽게 떠벌렸다. 그의 입에서는 술 냄새가 풍겨 나왔다. 짧게 깎은 머리, 아침부터 술을 마신 듯 불콰한 얼굴, 역한 냄새를 풍기며 땟국이 묻은 옷차림과 슬리퍼…… 그런 그의 외모 때문인지 누구 한 사람 동정하는 눈빛으로 그를 쳐다보는 사람이 없었다. 사람들은 저마다 신문을 보거나 눈을 감은 채 그를 외면했다. 그런 사람들 표정에는, 어쩌다 아침부터 재수 없게 저런 사람과 같은 지하철을 타게 되었나, 하는 마뜩찮음이 역력히 묻어났다.

그런 그의 독백을 듣는 사이 내려야 할 곳에 다다랐다. 나는 홀로 서서 불특정 다수를 대상으로 열변을 토하고 있는 40대 남자를 남겨두고 지하철에서 내렸다. 그러나 목적지인 목포에 도착해서 답사팀에 합류한 이후에도 그 남자의 모습은 뇌리에서 쉽게 사라지지 않았다.

오랜만에 보는 바다였다. 유달산은 여전히 바다 곁에 그 모습 그대

로 버티고 있었다. 무거운 짐을 짊어진 듯 머리 위에 바위를 잔뜩 이고 있는 유달산을 바다 건너 고하도가 에워싸고 있다. 행여 무게를 이기지 못한 유달산이 머리 위에 이고 있는 바위를 떨어뜨리면 멀리서 양팔을 벌린 채 대기하고 있는 고하도가 푸른 앞치마를 벌려 받아들일 태세이다. 아무리 거대한 바윗덩어리라도 고하도 앞의 바다 속이라면 다치지 않고 넉넉하게 잠길 것이다. 음력 초닷새의 초승달이 컴컴한 바다 위를 차갑게 비추고 있을 때 문득 저 깊은 바다에 잠겨 칼칼하게 몸과 마음을 씻어내고 싶어졌다. 그렇게 씻어내고 나면 그동안 시간을 낭비하며 살아온 나의 게으름이 흔적 없이 사라질 것 같았다. 그렇게 잠기고 나면 지하철 안에서 들어야 했던 불쾌한 기억들이 바닷물 속으로 빠져나갈 것 같았다.

인간의 몸을 받고 태어났음에도 불구하고 좀더 열심히 살지 못한 나 자신의 게으름은 나의 몫이다. 그러니 좀더 부지런히 살아야겠다는 다짐을 하기 위해 떠난 여행이었다. 비스듬히 누워 있는 의욕을 일으켜 세워 다시 한 번 새롭게 시작해보겠노라고 떠난 여행이었다. 넓은 바다를 보면서 마음을 넓게 하고, 깊은 물속을 들여다보며 다시 한 번 깊어지기 위해 떠난 여행이었다.

그런데 지하철에서 만난 남자의 모습이 기억 속에 콱 박혀버렸다. 아니, 오히려 그 남자의 모습이 계기가 되어 불쾌했던 기억들이 꼬리에 꼬리를 물고서 튀어 나오기 시작했다. 내게 돈을 빌려간 후 핸드폰 번호를 바꿔버리고 잠적해버린 사람, 어려울 때 발 벗고 나서서

도와줬더니 막상 형편이 풀리자 자신의 이익부터 챙기던 사람, 순진하고 어수룩해 보였는지 어떻게든 나를 이용하려들었던 사람, 가끔씩 내게 함부로 대했던 사람, 내게 매몰차게 대했던 사람, 내게 거드름피웠던 사람, 내 도움을 거절했던 사람, 사람, 사람들…….

나중에는 거리에서 담배를 피우며 지나가던 사람까지 떠올랐다. 내 앞에 생긴 빈 좌석에 내가 앉으려고 하자 뒤쪽에 서 있다가 잽싸게 달려와서 자리를 차지해버린 사람까지 생각났다. 내가 다시는 그런 인간답지 못한 인간들과 섞이지 않으리라. 그런 인간들과는 그림자도 얽히고 싶지 않다. 얽히지 않을 거야.

내 기억 속에 그렇게 많은 '나쁜 사람들'이 들어 있다는 데 나는 놀랐다. 나를 불쾌하게 하고 나를 서운하게 했던 사람들이 그렇게나 순식간에 떠올랐다는 데 나는 아연했다. 그 밤을 나는 기억 속에서 아우성치는 '기분 나쁜 사람들'과 함께 보냈다. 이렇게 내가 유달산 바위처럼 삶의 벼랑에서 미끄러질 때면 나의 존재를 온전히 받아줄 수 있는 바다가 있었으면 싶었다.

경사진 산비탈 사이로 바다가 붙어 있는 숙소에서 밤을 보낸 다음 날, 일행 중 한 사람이 갑자기 섬에 가자고 제안했다. 아직 아침밥도 먹기 전이었다. 그야말로 엉뚱하고 충동적인 계획이었다. 어젯밤에 바다에 혼을 빼앗긴 사람이 나뿐만이 아니었던가보다. 그렇게 뛰듯이 여객선터미널로 가서 표를 끊은 후 배에 올랐다. 가장 가까운 섬까지는 한 시간. 시간표를 보니까 섬에 도착한 후 한 시간 정도 보내

면 타고 갔던 배를 다시 타고 나올 수 있다. 섬에 가서 아침 겸 점심을 먹고 나오면 얼추 시간이 맞을 것 같았다.

때론 이렇게 계획에도 없는 여행을 하는 것도 괜찮다. 가까운 도시에 가는 것조차 수없이 많은 준비가 필요하고 여러 차례의 망설임 끝에 행동에 옮기는 나한테는 그야말로 색다른 경험이었다. 어제는 서울에 있었는데 몇 시간 만에 목포에 와 있는 것도 모자라 어느덧 배 위에 서 있었다. 배가 항구를 빠져 나가자 정박해 있던 배들이 눈에 들어왔다. 항구에는 여객선과 어선과 화물선들이 드나들며 부산스러웠다. 3000톤이 넘는 하얀 배는 물건을 많이 실었는지 선체 흘수선의 뒷부분이 물에 잠겨 있었다.

항구를 에워싸듯 정박해 있는 배들을 뒤로 하고 바다로 나갔다. 배가 육지에서 멀어질수록 그 측량할 수 없는 거리가 아득하게 느껴졌다. 산자락 아래 촘촘히 박혀 있는 집들 마냥 나를 꼼짝달싹 못하게 했던 육지에서의 일상들이 아득한 거리만큼이나 멀어져갔다. 드디어 나는 바다 한 가운데 서 있었다.

바람이 세차다. 소금기 때문인지 어느 새 머리카락이 푸석푸석해졌다.

바다 위에는 곳곳에 부표들이 깃발처럼 꽂혀 있다. 먹이를 찾아 힘겨운 날갯짓을 하며 바다 위를 선회하는 갈매기들을 뒤로하고 배가 근해를 빠져나갔다. 배가 앞으로 나아갈수록 부표처럼 떠 있는 무인도(無人島)와 유인도(有人島)가 뒤로 밀려났다. 이면 섬은 글 끕길 끝

은 집 한 채만이 덩그러니 놓여 있기도 했다. 때론 서너 채의 집들이 서로를 위로하듯 곁에 서서 바다 추위를 견디고 있었다. 아직 봄빛이 피어나지 못한 잿빛 섬에 잿빛 지붕을 이은 집들은 움막처럼 허름해 보였다. 어떻게 저런 곳에 삶을 내려놓을 생각을 했을까. 바람 막기도 힘들어 보이는 집들은 마치 육지에서 밀려나 바닷물에 휩쓸려서 떠내려온 듯이 보였다.

바다 위에 점점이 올려져 있는 섬 사이를 지나 대양으로 나서자 갑자기 넓은 바다가 나타났다. 그 바다는 아득하고 막막했다. 바다 위에는 도로가 없다. 신호등도 없다. 그런데 배는 마치 선이 그어진 도로 위를 달리듯 잘도 나아갔다. 나는 배의 2층 난간 곁에 서서 뒤로 밀려나가는 물을 바라보았다.

그런데 바다 위에 배가 지나온 길이 나 있었다. 같은 물인데도 배가 지나온 물은 색깔이 달랐다. 사람도 죽으면 한 줌 흙으로 돌아가겠지만 바다 위의 물길처럼 허공에 흔적을 남기겠구나 싶었다. 내가 지나온 길에 나는 어떤 흔적을 남길까. 미워했던 흔적만 남을까. 내가 존재했던 허공에는 어떤 빛깔이 물들어 있을까. 남을 혐오하고 귀찮아했던 빛깔만 물들어 있을까. 두려운 일이다.

건너편에 큰 배가 지나갔다. 그러자 내가 탄 배가 심하게 휘청거렸다. 내가 아무 잘못도 하지 않았는데 외부적인 요인으로 내가 흔들리고 있었다. 세상은 온통 인드라망처럼 얽혀 있다. 그래서 세상은 나 혼자만 잘 사는 것으로 끝나지 않는다. 자타(自他)가 불이(不二)가 될

수밖에 없음이다.

한 시간 동안 뱃전을 서성이다 보니 어느 새 배가 섬에 닻을 내리고 있었다. 우리 일행은 섬에 내려 아침 겸 점심을 먹었다. 그리고 다시 돌아갈 배를 기다리는 동안 잠시 방파제를 거닐었다. 겨우 한 시간 배를 타고 왔을 뿐인데 떠나온 곳이 아득하니 보이지를 않았다. 아득해서 더욱 아득하게 그리워지는 나의 삶터. 배가 없다면 다시는 떠나온 곳으로 돌아갈 수 없을 것이다. 돌아갈 수 없는 곳에 남겨진 사람들. 때론 내가 사랑했고 증오했던 사람들. 내가 돌아가야 할 곳에 그들이 있다.

그렇게 다시 배를 타고 목포에 내려서 서울행 고속버스에 몸을 실었다. 버스를 타고 오는 동안 내내 잠에 취해 휴게소에서의 휴게도 잊은 채 강남터미널까지 왔다. 서울에 도착해보니 어느 새 짙은 어둠이 덮여 있다. 아, 내가 사랑하는 도시다. 내가 증오한다고 생각했지만 그러나 사랑하는 사람들이 있는…….

바다가 바다로서 매력이 있듯 도시는 도시만이 지니는 마력이 있다. 가끔은 사람을 지치게 하고 순수를 유린하는 듯해도, 도시는 사람이 사람 속에 뒤섞여 있을 때의 안온함을 느끼게 한다. 그래서 도시는 사람에게 활기를 주고 힘을 준다.

고속버스에서 내려 다시 타게 된 지하철 3호선. 지하철 안에 발을 들여놓자마자 버럭버럭 소리를 지르는 한 남자의 목소리가 들렸다. 연세가 일흔은 넘어 보이는 할아버지가 잔뜩 술에 취해 지하철 안이

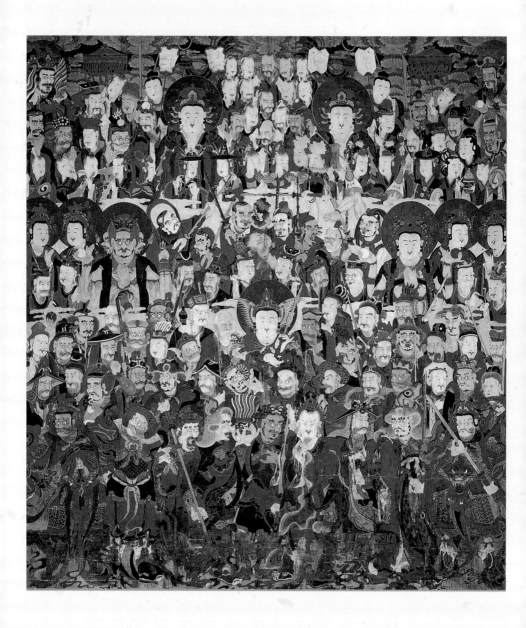

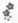 해인사 대적광전 「124위 신중탱(神衆幀)」

"당신들은 내게 깨달음을 주기 위해 오셨군요. 아무리 좋은 법문을 들려주어도 소용이 없자 그 힘든 모습을 하고 나타나셨군요. 때론 미치광이의 모습으로, 때론 술 취한 사람의 모습 으로……"

쩌렁쩌렁 울릴 정도로 고함을 치고 있었다. 어제 아침에는 40대 남자더니 이번에는 70대다. 수미쌍관법을 공부하는 자리도 아닌데 어떻게 비슷한 사건이 올 때 갈 때 번번이 일어난단 말인가. 나는 그 기막힌 우연에 어처구니가 없었다.

어제의 40대 남자를 세월 속에 넣고 빨리 돌리면 저리 될까. 전혀 상관없을 두 사람의 레퍼토리가 연습이나 한 듯 똑같았다. 억울한 사연이 얼마나 많으면 저렇게까지 소리를 지르는 걸까. 붐비는 시간인데도 그의 곁에는 앉는 사람이 없었다. 나이 든 사람의 체신도 잊은 듯 몸을 주체하지 못할 정도로 술을 마신 상태였다. 그는 눈을 감은 상태로 삿대질을 하면서 누군가에게 끊임없이 욕을 하고 있었다. 때론 그 대상이 대통령에서 국회위원이 되었다가 대학 졸업 후 취직한 아들이 되기도 했다. 이 나라를 망친 썩어빠진 정치인들부터 뼈 빠지게 가르쳐놔 봤자 소용없는 자식까지, 그에게 욕을 먹어야 할 사람들은 많았다. 모두 그를 서운하게 하고 분노케 한 사람들이었다. 그 남자에게 나이가 들어간다는 것은 그만큼 세상에 대해 서운함이 많아짐을 의미하는 것 같았다.

1박 2일의 짧은 여행을 하며 오간 그 짧은 시간 동안 지하철 안에서 우연히 만나게 된 두 명의 남자. 한 사람은 인생의 황금기인 40대를, 다른 한 사람은 삶을 마무리하고 정리해야 할 70대를 그렇게 누군가를 욕하고 탓하며 흘려보내고 있었다. 자신들이 누군가를 원망하는 그 시간이야말로 황금보다 더 귀한 보물인 줄 모르고 그렇게 놓

치고 있었다.

지하철이 수서역에 도착할 즈음, 소리를 지르다 지르다 지친 노인은 고개를 떨어뜨리고 꾸벅꾸벅 졸기 시작했다. 당신도 참 딱하시네요, 라는 생각을 하며 노인을 바라보다 나는 소스라치게 놀랐다. 그 노인에게서 어젯밤 목포 앞바다에 서 있던 나의 모습이 보이는 게 아닌가. 그들 속에 투영된 나의 자화상이 비친다.

사는 것이 좀 팍팍하다고 누군가를 원망하고 탓하던 사람이 바로 나였다. 일이 내 뜻대로 안 풀리고 자꾸 어긋날 때면 그 누군가를 향한 분노 때문에 마음을 상한 적이 한 두 번이 아니었다. 그래서 저 분들이 나타난 게 아닐까. 한 번으로는 아둔한 내가 깨닫지 못할까봐 연거푸 두 번씩이나 모습을 드러냈는가보다.

날마다 108배를 하고 참선을 해도 절대로 풀어놓지 않고 움켜쥐고 있던 나의 아집. 이 정도 했으면 할 도리를 다했다고 적당히 타협하며 나 자신을 합리화하려 하자 그건 아니라는 것을 가르쳐주기 위해 가장 비열한 모습으로 분장하고 나타난 그들.

아…… 나의 선지식들이여…….

당신들은 내게 깨달음을 주기 위해 오셨군요. 아무리 좋은 법문을 들려주어도 소용이 없자 그 힘든 모습을 하고 나타나셨군요. 때론 미치광이의 모습으로, 때론 술 취한 사람의 모습으로 내게 오셨군요. 내가 그랬다는 것을 깨우쳐주기 위해, 내 모습이 바로 당신들 같았다는 것을 알려주기 위해, 그래서, 그래서 오셨군요.

내가 옳고 그들이 틀렸다고 강변하는 나의 아집을 말없이 가르쳐
주기 위해, 누구 탓도 아니고 전부 내 탓임을 알려주기 위해 그렇게
오셨군요. 아…… 나의 선지식들이여…… 내게 한량없는 자비를 베
풀어주시는 선지식들이여…… 당신들께 무릎 꿇고 삼배를 올리나이
다.

"무엇이 되어야 하고 무엇을 이룰 것인가.

스스로 물으면서

자신의 삶을 만들어 가지 않으면 안 된다.

누가 내 삶을 만들어 주는가.

내가 내 삶을 만들어 갈 뿐이다."

　　　　　　　　　—법정 스님의 『살아 있는 것은 다 행복하라』에서

뜨겁게 살기 🌸

뜨거운 글을 써라. 나의 일은 저술이다. 어떤 주제라도 나에게는 하찮은 것이 없다.

나는 주저하지 않고 일상적인 일에 대해 글을 쓴다. 글의 주제는 아무것도 아니다.

인생만이 중요하다. 독자의 관심을 끄는 일은 오직 인생의 깊이와 강렬함이다.

추사 김정희에 대한 원고를 집필하느라 힘들어하는 것을 친구가 느꼈나보다. 자신이 읽고 있다는 헨리 데이비드 소로의 『나를 다스리는 묵직한 침묵』의 한 구절을 인용해 내게 격려를 보내주었다. 정말 고마웠다. 그 친구가 보낸 글을 읽는 순간, 그동안 흐릿하게만 보이던 길이 확연히 눈에 들어오는 것 같았다. 내가 걸어가고 있는 길이 과연 제대로 된 길인가에 대한 의구심과 불안함이 일시에 사라졌

다. 이래서 좋은 친구는 인생에서 가장 소중한 보물이라고 했나보다.

오늘은 종일 혼자서 지냈다.

다른 때 같으면 답사를 떠나거나 학회에 나가 있을 주말에 혼자 집에 있자니 허전함과 충족감이 동시에 찾아들었다. 내가 원하는 일을 하면서 하루를 통째로 보낼 수 있다는 생각 때문에 충만했고, 그 일이 4년 동안을 준비한 책의 마무리여서 부담스러웠다. 어느 누구의 도움도 받을 수 없고 오로지 나 혼자서 내게 주어진 일을 해내야 한다는 것은 견디기 힘든 고독이다. 그러나 온전히 내가 감당해야 할 몫이다. 고독하고 힘들다고 해서 회피해버릴 수도 없다.

나의 글쓰기는 크게 두 가지 방향으로 나뉜다. 한 가지는 아주 하찮고 평범해 보이는 일상을 통해서 삶을 돌아보고 성찰해보고자 하는 작업이다. 그것이 동양미술 에세이 시리즈다. 이 작업은 현재 두 권이 출판되었고 지금 세 번째 책을 채워나가는 중이다. 2년에 한 권씩 쓰기로 했으니까 다섯 권의 책이 완성되면 나의 10년 세월이 그 시리즈에 담길 것이다. 나는 다섯 권의 책 속에서 늙어갈 것이다. 이 책 속에는 그림 설명보다는 내 개인적인 이야기가 훨씬 더 많이 담겨 있다. 그림이 결코 삶과 분리된 것이 아니라 아주 소소하고 일상적인 생활 속에서 나온다는 것을 확인해보고 싶어서 시작한 책이었다. 그러니만큼 날짜와 날씨 등이 기재되어 있지 않을 뿐 거의 나의 일기라고 보아도 좋은 글들이 많다. 때론 나와 내 주변 사람들을 너무 많이 드러내서 창피할 때도 많다. 그래도 멈추지 않을 테다. 내가 넘어지

고 다시 일어서는 과정이 곧 세상이 넘어지고 세상을 일으켜 세우는 것만큼 중요하니까. 내가 맑아지면 세상이 맑아지고, 내가 혼탁해지면 세상도 덩달아 혼탁해진다고 생각한다. 그것이 내가 수행을 게을리 할 수 없는 이유이고 글을 쓰는 목적이다. 나는 나의 시간들을 객관화시키는 과정을 통해 내 영혼을 닦아나가고 있다. 동양미술 에세이의 집필 방향이다.

두 번째 글쓰기는 조금 더 내 전공을 드러내는 작업이다. 대중과 아이들에게 우리 옛 그림의 의미를 들려주고 싶어 쓰는 글이다. 우리가 한국 사람인 이상 한국인만의 정체성이 있다. 정체성이 무엇인가를 찾아가는 과정에서 그림만큼 확실한 물증도 드물다. 그림이라는 물증을 통해 수백 편의 논문이나 책보다 더 정확하게 자신의 정체성을 확인할 수 있도록 안내하는 것. 이것이 두 번째 글쓰기의 목적이다.

그러나 두 가지 모두가 내게는 항상 어렵고 벅차다. 너무나 평범해 보이고 하찮은 일상을 얘기하는 것이 도대체 무슨 의미가 있을까, 하는 회의론에 부딪힐 때가 한두 번이 아니다. 아이들과 투닥거리고 전철 안에서 시달리고 나이 들어가는 것이 서러워 우울하다는 얘기를 써서 어쩔 건데, 라는 질문에 맞닥뜨리면 스르르 맥이 풀리곤 한다.

이런 회의론과 싸우면서도 글쓰기를 멈추지 못하는 것은 이것이 나의 업이기 때문이다. 우선은 나 스스로가 글을 쓰면서 정화된다. 그것은 마치 계곡물이 흘러 바다로 갈 때까지 중간에 장애물을 만나

「백제금동대향로」, 높이 61.8cm, 국보 287호, 백제, 국립부여박물관 소장

"향로는 다른 나라에서도 만들어졌지만 백제금동대향로는 그 어느 나라 것도 아닌 오로지 백제의 향로이다. 글을 통해 나도 한국인만의 정체성을 찾아가고 싶다"

고 흐려지더라도 흐르기를 포기하지 않는 것과 마찬가지일 것이다. 결국 나는 깨달음이라는 바다에 가 닿을 것이다. 아니 가 닿고 싶다. 그렇게 내가 정화되고 깊어질 수 있다면 평범하기 그지없는 내 시간들을 소재로 글을 쓰는 것이 어찌 하찮겠는가.

세상에 하찮은 일이란 없다. 다만 일을 하찮게 생각하는 사람이 있을 뿐이다.

저녁 무렵 옆 동에 사는 언니 집에 밥을 먹으러 갔다. 낙지볶음밥을 맛있게 먹고 이야기하며 앉아 있는데 조카가 커피를 끓여 왔다. 시키지도 않았는데 이모를 생각해서 커피를 끓여 온 조카가 그렇게 예쁠 수가 없었다. 커피 한 잔 끓여주는 게 뭐 별거냐고 생각할 수도 있지만 하찮아 보이는 그런 행동도 마음이 없으면 할 수 없다. 알고 보면 감동은 아주 사소한 것에서부터 시작되기 마련이다. 순수하게 남을 위해 뭔가를 해주는 것, 그것이 보살의 마음일 것이다. 올해 중학교 3학년인 조카가 타준 커피를 마시면서 누군가를 위하는 마음이 얼마나 아름다운지 다시금 배운다. 나도 누군가에게 조카 같은 마음을 줘야겠다. 아주 기쁘게 해줘야겠다.

마틴 루터 킹 목사는 이렇게 말했다.

"환경미화원으로 부름을 받은 사람이라면, 미켈란젤로가 그림을 그리고, 베토벤이 교향곡을 작곡하고, 셰익스피어가 시를 쓰듯이 거리를 청소해야 한다. 그가 타고난 능력을 다하여 거리를 깨끗이 청소할 때 천국과 지상의 주인들은 '자기에게 맡겨진 일을 성심으로 한

환경미화원이 여기에 살았다'라고 칭송할 것이다."

　황사에 잠긴 도시는 하루 종일 햇볕 한 줌 구경하기 힘들 정도로
희뿌옇다. 그래도 나의 마음은 결코 흐리지 않다. 친구의 격려와 조
카의 커피가 나의 마음을 환하게 밝혀주지 않았는가. 그 격려와 사랑
이 내게 인생을 뜨겁게 살라고 가르친다.

위대한 영혼의 빈 결망 🌸

　수업을 마치고 지하철을 탔는데 목이 몹시 마르다. 물 좀 마셨으면, 하는 간절한 바람이 몸 깊은 곳에서부터 올라온다. 갈증에 피로까지 겹쳐 잠이 쏟아진다. 이것저것 일이 겹친 탓인지 요즘은 몸이 물 먹은 솜처럼 무겁다. 정신없이 눈이 감기는 걸 억지로 참고 버스로 갈아타기 위해 신사역에서 내렸는데 생과일주스를 파는 집이 눈에 띈다. 반가움에 나는 그 조그마한 간이 카페로 한걸음에 달려갔다. 바나나와 키위가 섞인 생과일주스를 얼음 없이 주문하자 그 자리에서 바로 갈아준다. 주스는 속이 훤히 들여다보이고 뚜껑이 덮인 플라스틱 컵에 담겨 빨대까지 꽂혀 내 손에 쥐어졌다. 요즘 많이 쓰는 일회용 컵이다.

　얼마나 목이 말랐던지 주스 맛을 음미해볼 여유도 없이 지하도에서 빠져나가기도 전에 바닥이 드러나게 다 마셔버렸다. 신선한 주스를 마시고 나니 생기가 돌면서 살 것 같다. 다 마신 주스 잔을 버리려

고 쓰레기통을 찾는데 쉽게 눈에 띄지 않는다.

한쪽 손에는 가방을, 다른 손에는 빈 주스 잔을 들고 한참을 걸어 버스정류장에 도달할 때까지 쓰레기통이 보이지 않는다. 양손에 물건을 들고 걷기가 귀찮아진 나는 빨대가 꽂힌 플라스틱 주스 잔을 가방에 넣었다. 출퇴근 시간이 아니어서인지 버스는 한참 지났는데도 좀처럼 오지 않는다.

그때 어떤 남자가 옆에 서더니 담배를 피우기 시작한다. 공교롭게도 바람이 내 쪽으로 불어오는 게 아닌가. 내가 제일 싫어하는 담배 연기……. 나는 짜증 섞인 눈빛으로 그 남자 쪽을 바라보았다. 하필이면 이쪽에 와서 담배를 피울 게 뭐람.

그런데 그 남자가 하필 그곳에서 담배를 피운 이유가 있었다. 그 곁에 바로 재떨이를 겸한 쓰레기통이 있었던 거다. 나는 버스만을 쳐다보느라 바로 곁에 쓰레기통이 있는지조차 모르고 서 있었다. 내 컵도 버려야지, 하는 생각을 하면서 쓰레기통을 바라보니 얼마나 많은 일회용 컵과 캔이 버려져 있던지, 한계를 넘어 바닥까지 넘쳐 있었다.

그때 마침 버스가 왔다. 아무리 얼굴이 두껍기로서니 바닥에까지 쓰레기를 버릴 수가 없어 가방에서 꺼낸 컵을 든 채로 버스를 탔다. 버스에서 자리를 잡고 앉아 버리지 못한 컵을 보고 있자니 문득 후배가 한 말이 떠오른다.

가끔씩 연락하며 지내는 후배와 얼마 전 통화를 했다. 대학원에서

만난 그 후배는 대학원에 진학하기 전에는 스튜어디스로 일했다. 공부도 그렇고 일도 그렇고 아이 기르는 문제까지도 억척스러울 정도로 딱 부러지게 잘하는 후배다. 아마 스튜어디스를 할 때도 그녀의 보살핌을 받는 승객들은 편안했을 것이다.

이런저런 얘기가 오간 후 우리는 누가 먼저랄 것도 없이 무덤덤한 일상에서 어떻게 하면 의미 있게 살지에 대한 화제로 옮아갔다. 그러다 우연히 법정 스님 얘기가 나왔다. 얼마 전에 길상사에서 법정 스님의 해제 법문이 있어서 다녀왔다고 했다. 어린애가 둘이나 있는 주부가 웬만한 정성이 아니고서는 스님의 법문을 듣기 위해 쫓아가기가 쉬운 일이 아닐 터였다. 특별히 법정 스님을 좋아하는 이유라도 있느냐는 나의 질문에 그녀의 과거 한 토막이 흘러 나왔다.

10여 년 전, 파리에서 한국으로 돌아오는 비행기 안에서였다고 한다. 승객을 300여 명 수용할 수 있는 비행기인 만큼 스튜어디스들에게는 각자 담당 구역이 정해져 있었다. 그녀는 2층에 있는 2등석이 담당 구역이었다. 그런데 그날은 일반석이 만석이어서 2등석을 일반석으로 전환하여 손님을 받았다. 일반석 표를 산 법정 스님이 뜻하지 않게 2등석에 앉게 되었고 그녀의 시야에도 들어오게 된 것이다.

대부분의 사람들은 승무원을 그냥 기내식과 커피나 가져다 주고, 내릴 때쯤이면 면세품을 사려는 이들을 위해 예쁜 미소로 물건을 건네주는 이 정도로 알고 있다. 나도 그 정도로만 생각했다. 만약 커피를 서비스할 때 승객이 잠들어 있으면, 무식하게 흔들어 깨우지 않고

앞좌석 뒷면에 포스트잇을 붙여놓는 센스를 가진 사람들. 그 정도가 내가 가지고 있는 승무원의 이미지였다.

그런데 후배 얘기를 들어보니, 그 정도가 아닌 모양이다. 승무원들은 승객들의 일거수일투족을 세심하게 알고 있어야 하며, 승무원 교대가 있을 경우 다음 근무자에게 각 승객들에 대한 상세한 정보를 넘겨준다고 한다. 어떤 승객이 몸 상태가 안 좋은지, 식사는 했는지 안 했는지, 화장실은 얼마나 자주 가는지 등, 승객에 관한 정보라면 시시콜콜한 것까지도 매우 중요하다고 했다.

어떤 스튜어디스에게도 승객은 자세히 관찰해야 하는 대상인데다, 또 법정 스님은 평소 그녀가 책을 통해 잘 알고 있는 분이었으니 신경이 더 쓰인 게 당연했다. 그런데 프랑스에서 김포로 오는 아홉 시간 동안 법정 스님은 일체 식사를 하지 않으셨다고 한다. 고기나 생선은 물론이고 야채에 연어알이 뒤덮인 샐러드조차 전혀 입에 대지 않은 채 처음 비행기를 탄 모습 그대로 내릴 때까지 꼼짝도 하지 않고 자리에 앉아 계셨단다. 걱정이 된 그녀가 구아바 주스와 빵을 갖다 드리자 그것은 조금 드셨다. 법정 스님이 승무원을 먼저 부르는 일은 한 번도 없었고 후배가 먼저 가져다 드리면 거절하지는 않으시고 받으셨다. 아홉 시간 동안을 주스 몇 잔과 빵과 물만을 드시면서도 전혀 불만이 없어 보이는 스님을 보면서 그녀는 글 속에서보다 더 깊은 감동을 받았단다. 그분은 그렇게 정갈하게 살아가는 것이 생활화된 듯이 보였다.

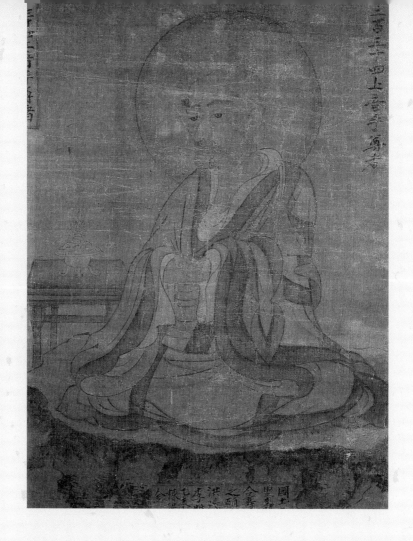

 「오백나한(제234 상음수존자)」, 비단에 담채, 55.1×38.1cm, 고려시대, 개인 소장

"자신이 세운 원력을 향해 걸어가는 수행자의 영혼은 얼마나 아름다운가. 한 수행자의 맑은
삶의 모습이 세상을 정화시킨다. 그래서 위대한 영혼의 빈 걸망 속에는 세상을 향기롭게 할
지혜가 가득 담겨 있다."

그런데 여기에서 얘기가 끝났더라면 그저 그러려니, 하고 잊어버릴 수도 있었다. 본격적인 이야기는 그 다음부터였다. 한국에 도착한 후 그녀는 경복궁을 구경한 뒤 그 곁에 있는 법련사에 우연히 들렀다. 법련사 1층 서점에서 책이나 몇 권 볼 심산이었다. 그런데 그곳에서 법정 스님을 다시 만나게 된 것이다.

법정 스님은 대번에 그녀를 알아보면서 차 한 잔 하고 가라고 하셨다. 그러면서 안쪽에 있는 어느 스님 방의 다락을 뒤적거리시더니 자신의 걸망을 꺼내셨다. 그때 걸망 안에서 컵을 꺼내셨는데, 그것은 바로 후배가 스님께 구아바 주스를 대접했던 일회용 종이컵이었다.

비행기 안에서는 원래 한 번 쓴 컵은 두 번 다시 쓰지 않는다고 한다. 그래서 한 번 비행기가 이륙하여 착륙할 때까지 쓰는 컵이 대략 2000개쯤 된단다. 그녀도 또한 스님께 주스와 물을 대접할 때마다 당연히 새 컵에 담아서 드렸고, 누구나 그러하듯 스님도 그 컵을 버렸으리라 여겼다. 그런데 법정 스님은 끈적거리는 종이컵을 버리지 않고 빈 걸망에 넣어 가지고 나와 씻어서 다시 쓰고 있었던 것이다. 스님의 그 모습을 보고 그녀는 큰 충격을 받았다. 그날 이후 그녀는 어떤 것도 함부로 버리지 않았다고 한다.

어쩌다 계속 들고 다니게 된 일회용 플라스틱 주스 컵을 보고 있노라니 법정 스님의 가르침이 그대로 내게 전해지는 것 같다. 돈 몇 푼이 문제가 아니라 아낄 수 있는 것은 최대한 아낄 수 있는 마음. 다른 사람이 뭐라 하든 상관없이 자신의 신념대로 살아가는 사람. 그런 사

람에게서는 향기가 난다. 그 향기로 후배의 인생이 달라졌고 또 나의 인생도 달라질 것이다. 종이컵보다 더 단단하고 견고한 플라스틱 컵이 찬장 속에 있는 한 이 지상의 어느 한쪽은 조금 더 깨끗하고 정갈해질 것이다.

촌 늙은이의 제일가는 즐거움

그의 고생을 경험하기 위해

2006년 4월 15일 토요일 오전 8시 30분, 목포에서 제주행 배에 올랐다. 배 이름은 씨월드고속훼리호로 1만 2000톤 급 대형 선박이다. 고기잡이 배 비슷한 조그마한 여객선만 타다가 이렇게 큰 배는 난생 처음 타본다. 배가 어찌나 큰지 물 위에 떠 있는 느낌이 전혀 들지 않는다. 그저 큰 빌딩 안에 들어가는 기분이랄까.

줄을 서서 들어가는 사람들의 뒤를 따라 사다리를 올라가니 배 위에 차들이 주차된 모습이 보인다. 차는 도로 위에서만 달리는 줄 알았는데…… 이렇게 배에 실려 다른 곳으로 옮겨질 수도 있구나.

2층으로 올라가자 식당과 커피숍과 매점과 오락실이 있다. 그야말로 배 위에 세워진 축소판 세상이다. 이곳들을 거쳐 객실로 향하는데 복도 곳곳에 '탈출경로→'라는 글자가 보인다. '비상구'나 '대피소'가 아니라 '탈출경로'라는 단어를 보자 배는 유사시에 탈출해야 하

는 곳이구나, 하는 생각이 머릿속을 스친다. 그런데 배에서 탈출하고 싶어도 탈출해서 갈 곳이 없었던 사람들은 어떤 기분이었을까. 돌아가고 싶어도 돌아갈 곳이 없던 사람들은 어땠을까.

문득 10년 동안 선장 생활을 했다는 분의 이야기가 떠올랐다. 배는 원래 노예들이 타는 것이었다고. 말이 좋아 선장이지 1년 동안 집에 돌아갈 수 없는 뱃사람들은 선장이나 잡역부나 상관없이 모두 노예처럼 갇혀 있기는 마찬가지 신세라고……

내가 머무를 곳은 3등 칸 객실이다. 문 입구에 정원이 58명이라고 적혀 있다. 58명의 정원 속에 포함될 내가 문을 열고 들어가자 이미 와서 자리를 차지하고 있는 사람들이 눈에 들어온다.

객실은 가운데 통로가 있고 통로 양쪽으로 사람들이 앉아서 쉴 수 있는 공간이 있다. 양탄자라고 부르기에는 너무 낡고 초라한 바닥 위에 서너 팀이 앉거나 누워 있다. 신발을 신고 이동할 수 있는 가운데 통로와 사람들이 앉아 있는 양쪽 방 사이에는 약간 턱이 져 있어서 공간이 구분될 뿐 청결 상태는 똑같아 보인다. 통로는 신발 두 켤레가 놓이기에도 좁은 너비다. 그러니만큼 통로가 끝나는 창가의 2층짜리 신발장에는 겨우 서너 켤레 정도의 신발만이 들어갈 수 있다. 이곳이 내가 다섯 시간 동안 머물러야 할 공간이다.

내게 제주도는 비행기를 타면 한 시간 만에 도착할 수 있는 휴양지였다. 유채꽃과 감귤이 싱싱한 햇볕 아래 익어가는 풍요로운 휴식처였다. 그래서 사는 것에 지쳐 머리가 아프거나 쉬고 싶을 때면 언제

든지 훌쩍 '날아가서' 편안히 쉴 수 있는 곳이었다. 쉬러 가는 이상, 배편을 이용해 굳이 고생하며 갈 생각은 해보지 않았다. 더구나 서울에서 목포까지 내려와서 다시 다섯 시간 동안 배를 타고 가려면 꼬박 하루가 소비된다. 그렇게 고생할 이유가 없었다. 이전에는 그랬다.

그러나 오늘은 다르다. 나는 지금 휴양지에 쉬러 가는 것이 아니라 추사 김정희가 늙은 나이에 어쩔 수 없이 살 수밖에 없었던 유배지를 찾아가는 중이다. 당시 사람들에게 제주도는 해남에서 허름한 목선을 타고 하루 종일 풍랑과 싸워야 도착할 수 있는 곳이었다. 그런데 나는 목포에서 편안한 배를 타고, 게다가 고작 다섯 시간이면 도착할 수 있는 쾌속선을 타고 가고 있다. 김정희가 느낀 제주도와 내가 생각한 제주도는 근본부터 차이가 있다. 내가 지금 김정희와 똑같은 상황에 닥쳐 똑같이 배를 타고 유배를 떠날 수는 없지만 그래도 그가 갔던 그 길을 뒤따라 가보고 싶었다. 그래서 부러 고생을 자처한 제주행 뱃길이다.

검은빛의 바다에 서다

나는 짐을 내려놓기가 무섭게 갑판으로 나왔다.

육지가 점점 멀어져간다. 내 인생과 꿈과 열망을 함께했던 시간들과도 멀어져간다. 배가 항구를 벗어나 왼쪽을 향하자 유달산이 오른쪽에서 왼쪽 뒤로 밀린다. 그물같이 길게 늘어져 있던 고하도(高下島)가 뒤따라오려는 유달산을 가로막은 듯하다. 그렇게 완강하게 버

티고 있는 육지를 뒤로하고 배는 섬 사이를 빠져나간다.

추사 김정희(金正喜, 1786~1856)는 쉰다섯 살에 유배를 떠나 예순세 살까지 8년 동안 제주도에서 유배 생활을 했다. 그가 유배를 떠나기 전 벼슬은 형조참판이었다. 지금으로 치면 일종의 법무부차관이다. 게다가 동지부사에 임명되어 꿈에 그리던 중국에 다시 갈 예정이었다. 31년 전 아버지를 따라 자제군관(子弟軍官)으로 갔던 중국을 이번에는 자신이 아버지의 입장이 되어서 떠날 참이었다. 예정대로라면 제주도에 유배 갈 시간에 이미 중국에 가 있어야 했다. 그런데 예상치 못한 정쟁에 밀려 제주도로 향하게 된 것이다.

그 기분이 어떠했을까. 책에 기록된 그의 생애만 봐서는 그가 유배 가는 심정이 어떠했을지 짐작할 수 없었다. 내게 제주도는 비행기만 타면 가 닿을 수 있는, 여전히 유채꽃과 감귤이 풍성한 환상의 섬이었으니까. 그 환상의 섬이 유배 길에 오른 사람에게는 죽음의 섬이었음을 이번 여행에서 확인하고 싶다.

갑판 위에 계속 서 있은 지 두 시간 정도 지났을까. 희뿌옇던 바닷물이 녹색으로 바뀌더니 어느새 파란색이다. 바닷바람은 몹시 춥다. 김정희는 더 추웠을 것이다. 연경에서 보냈던 젊은 시절의 화려한 시간과 형조참판으로서의 자존심, 또 어느 누구에게도 뒤지지 않았던 재주와 학식이 모두 과거가 되어 바다에 잠기는 순간이었다. 세상을 온통 내 마음대로 할 수 있을 것 같고 당연히 내가 주인공인 것 같은 세상에서 추사는 밀려났다. 마음만 먹으면 내 것이 될 수 있었던 세

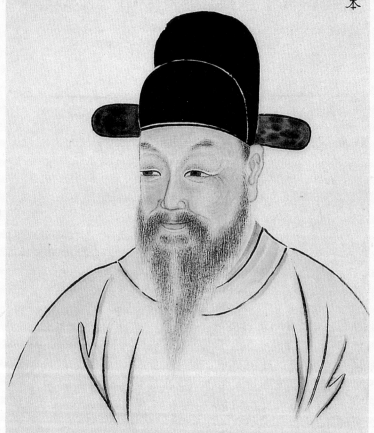

阮堂先生肖像 門人許鍊寫本

허련, 「김정희 초상」, 종이
에 수묵채색, 51.9 ×
24.7cm, 호암미술관 소장

"추사 김정희는 쉰다섯 살
에에 유배를 떠나 예순세
살까지 8년 동안 제주도에
서 유배 생활을 했다. 그가
유배를 떠나기 전 벼슬은
형조참판이었다."

상의 명예와 부귀공명이 물거품처럼 덧없이 포말로 부서지고 있었다. 그 정도 추위는 아니라도 사람을 날려버릴 듯한 바람 때문에 이미 내 몸은 바르르 떨린다.

배가 추자도 부근을 벗어나자 망망대해가 펼쳐진다. 이제 바닷물은 검은빛이다. 막막한 바다 위에는 새 한 마리 날지 않는다. 바다가 검다는 것을 처음으로 확인했다. 어쩌다 눈에 띄던 고기잡이배들도 더 이상 보이지 않는다. 아득한 수평선만이 바다를 둘러싸고 있다. 앞뒤를 둘러봐도 오로지 막막한 바다만 보이는 곳. 어느새 배는 먼바다로 나와 있다. 추위 때문인지 갑판 위에는 더이상 사람들의 모습이 보이지 않는다. 모두들 수용소 같은 객실에 들어앉아 있을 터다.

추위 때문에 오줌이 마려워서 화장실에 갔는데 화장실 벽에 누군가 매직으로 해놓은 낙서가 눈에 들어온다. '보고 싶다. 동표♡유진. 5개월 동안 바람 피우지 마라. 너무 좋아.' 등등의 글자가 검은 색과 붉은색으로 씌어 있었고 그 밑에 '지우지 마셈!'이라는 글자도 보인다. 화장실은 수십 년의 시간이 지나도 여전히 낙서하기 좋은 곳인가 보다. 낙서 바로 밑에는 '아름다운 사람은 머문 자리도 아름답습니다'라는 문구가 고딕체로 붙어 있다. 어떤 사람이 아름다운 사람일까. 낙서하지 않는 사람?

그 문구 위쪽에는 검은 글씨로 '낙서 금지'라고 적혀 있다. 그런데 바로 그 옆에 '이런 분들께 권해드립니다'로 시작되는 광고 문안이 붙어 있다. '아침에 쾌변을 못 보고 자주 가스가 차는 분. 평상시 또

는 술 마신 후 묽은 변을 자주 보는 분. 변이 검거나 가늘며 잔변감이 있는 분. 피부가 거칠고 여드름, 기미로 고민하는 분' 등등을 위하여 인체에 전혀 부작용이 없으며, 복용 후 효과 없을 시 100퍼센트 환불까지 보장한다는 내용이다. 자동차나 핸드폰 등 대기업 제품의 '리콜' 제도가 눈에 잘 띄지 않는 화장실의 광고 문안에까지 도입되었음도 알 수 있다. 아무튼 배를 자주 타고 다니는 사람들을 겨냥한 이 광고 문안은 고속도로 화장실에도 안 붙어 있는 곳이 없을 정도인 것들이다. 육지에서든 바다 위에서든 사람이 있는 곳이라면 어디에서나 고민하는 문제가 똑같은가보다. '낙서 금지'라는 권위적인 명령조의 문구를 비웃기라도 하듯 그 주변 곳곳에 적힌 글과 광고 문구들. 그렇다면 어떤 것이 낙서이고 어떤 것이 낙서가 아닐까?

낙서에 적힌 글을 보느라고 한참 동안 화장실에서 나오지 않자, 걱정이 된 일행이 밖에서 부르는 소리가 들린다. 화장실에서 나오면서 문득 김정희가 유배를 가던 배에도 낙서가 있었을까, 궁금해진다. 어쩌면 그렇게 인생이 끝나버릴지도 모른다는 절망감에 휩싸여 죽음의 섬으로 떠났을 김정희에게 이런 사소하고 일상적인 풍경들은 어떤 의미였을까.

사람이 그립다

다시 갑판 위로 나와 막막한 바다를 바라본다.

갑판 모서리에 서 있은 지 채 5분도 되지 않았는데 온몸이 흔들릴

정도로 춥다. 식당에 가서 뜨거운 차라도 마실까, 하다가 추사는 더 추웠을 거란 생각에 그만두었다. 배 위의 추위는 피하려야 피할 수도 없었을 것이다. 그의 앞에 펼쳐질 저주스런 운명처럼 추웠을 것이다. 더구나 그가 제주도에 도착한 날은 음력 9월 2일. 음력 9월이라면 거의 겨울이 아닌가. 그 바람에 비하면 내가 지금 맞고 있는 바람은 봄바람이나 다름없을 것이다.

덜덜 떨리는 몸으로 하염없이 바다를 바라보고 있자니 저 멀리에서 오던 배가 옆을 지나간다. 여객선이 아니라 화물운반선인 듯 1만 톤이 넘어 보이는 덩치 큰 배에 외국인 서너 명만이 눈에 띈다. 성조기와 태극기가 함께 꽂혀 있는 것으로 보아 미국 화물선 같다. 갑판에 서 있던 남자 둘이 손을 흔든다. 나도 열심히 손을 흔들어주었다. 길고 긴 항해에서 뱃사람들은 육지만 봐도 반갑다고 한다. 행여 사람들의 모습을 발견할 수 있을지도 모른다는 설렘 때문이란다. 직접 그 사람들 속에 섞이게 되면 별의별 사람들을 다 만나 진저리를 칠 수도 있지만 망망대해 속에서 몇 달을 보내면 언제 그랬냐는 듯 사람이 가장 그립단다. 그렇게 그립고 보고 싶은 사람이지만 막상 함께 있으면 상처를 주고 가슴 아프게 하는 게 또 사람이라지.

가도 가도 바다는 끝이 없다. 육지만 넓은 줄 알았는데 바다는 더 넓다. 가도 가도 아무 것도 보이지 않는 막막한 바다 위를 배는 롤링(rolling)과 피칭(pitching)을 되풀이하며 마치 선이 그어진 도로 위를 달리듯 잘도 나아간다. 살아가는 일이 저렇게 아무런 지표도 없는

바다 위를 건너가듯이 막막할 때, 항로와 나침반과 또 바닷길을 잘 아는 선장을 만난다면 얼마나 든든할까. 내게 항로가 되어주고 나침 반이 되어주고 선장이 되어주던 사람들. 그저 그들이 있다는 자체만 으로, 나와 같은 공기를 마시고 함께 대화하고 살아 있다는 그 사실 만으로도 감사한 사람들. 그 사람들의 모습이 순식간에 머리를 스쳐 지나간다. 내가 마음을 담아 사랑했던 사람부터 어쩌다 어깨를 스치 면서 지나쳤던 무심한 사람들까지, 사람이라는 이름만으로도 감사하 게 느껴지는 사람들. 나도 돌아가면 그렇게 감사한 사람들 목록에 끼 어 있어야지…….

정확히 다섯 시간을 배에서 추위와 싸우고 나자 거짓말처럼 제주 도가 눈앞에 나타난다. 멀리서 보는 제주도는 한라산이 두 팔을 좌우 로 길게 늘어뜨려서 섬을 껴안고 있는 것 같다. 어쨌든 이 추위와 피 곤함에서 벗어날 수 있다는 것만으로도 반갑다.

방파제가 가까워지자 내가 탄 배에서 뱃고동을 울린다. 제주 여객 선착장은 비행장이 가까운 까닭에 하늘 위로 비행기들이 자주 날아 다닌다. 드디어 배가 방파제 안에 있는 내항으로 들어간다. 배가 큰 탓인지 터닝 서클도 상당히 넓다. 부두에서 배를 기다리는 사람들이 군데군데 보인다. 사람들이 안전하게 타고 내리도록 얼마나 많은 사 람들이 눈에 띄지 않게 고생을 하는가.

선수와 선미에 선 선원들이 계류줄을 던지기 위해 납으로 된 히빙 줄을 빙빙 돌린다. 배에서 던진 계류줄을 받은 부두 인부들이 그 줄

을 잡기가 무섭게 잽싸게 달려서 계선주에 걸었다. 오랜 시간 동안 고생하며 온 사람들을 안전하게 내리도록 계류줄을 잡고 열심히 뛰어가는 사람들의 모습은 감동적이다. 배의 캡스턴에서 계류줄이 줄줄 풀려나간다. 이윽고 배가 배전띠(fender)에 쿵, 하고 가 닿는다. 이제 드디어 도착이다.

그저 글씨를 쓰다

배에서 내리자마자 늦은 점심을 먹고 추사적거지가 있는 대정으로 발길을 잡았다. 길옆으로는 노란 유채꽃이 한창이다. 돌과 밭이 있는 곳이라면 어디든 심겨 있는 유채꽃. 그야말로 제주도는 유채꽃의 섬이다. 끝없이 펼쳐지는 유채꽃을 따라가는 동안 나는 잠시 김정희의 유배지에 온 것을 잊었다. 이렇게 아름다운 곳인데…… 그런데 김정희는 이 길을 걸으며 어떤 느낌이 들었을까…….

유채꽃을 구경하느라, 우리 곁을 한시도 떠나지 않는 바다를 구경하느라, 대정에 도착하자 해가 뉘엿뉘엿 사라져간다. 추사적거지에 도착해서 보니, 건너편에 산방산과 단산이 사이좋게 붙어 있고, 멀리 오른쪽에는 오름 같은 송악산이 늠름하게 버티고 있다.

추사적거지는 세 채로 이루어져 있었다. 주인이 살았던 안거리와 추사가 거처했던 밖거리, 그리고 별채. 제주도 어느 집에서나 볼 수 있는 평범한 그런 집이었을 것이다. 그곳에서 김정희는 아내가 죽었다는 소식을 들어야 했고, 도저히 받아들일 수 없는 그 삶을 그저 가

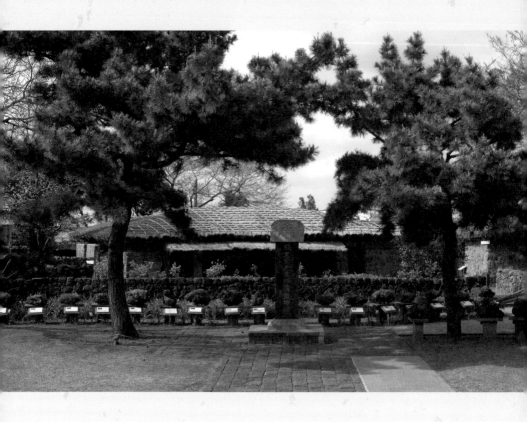

제주도 대정에 있는 추사적거지

"제주도 어디에서나 볼 수 있는 평범한 집에서 유배 생활을 했다. 도저히 받아들일 수 없는 삶을 그저 가끔씩 이곳으로 찾아오는 제자들을 만나며 보냈다."

끔씩 찾아오는 제자들을 만나가며 보냈다.

김정희의 생애에서 제주도의 8년은 어떤 의미였을까. 죽음의 섬으로만 생각했던 제주도에서, 절대로 떨쳐지지 않는 과거의 화려한 추억을 버려야만 했던 시간들이 김정희에게 무엇이었을까.

김정희의 글씨는 제주도에서의 삶이 있었기에 추사체가 될 수 있었다. 그가 유배 오기 전, 해남 대흥사에 써준 "무량수각(無量壽閣)"이란 글씨를 보면, 글자에 기름기가 가득하다. 너무 살찌고 기름져서 전혀 배고픔이라고는 느껴보지 못한 부잣집 도련님 같은 글씨다. 실상이 또한 그랬다. 고생이라고는 해본 적이 없던 김정희였다. 절망이라고는 모르고 산 그였다. 마음만 먹으면 세상 전부를 다 자기 것으로 삼을 수 있으리라는 자신감으로 넘쳤다.

그런데 하늘을 찌를 것 같던 자신감이 하루아침에 단칼에 베어져버린 것이다. 세상에서 가장 유능한 사람이라고 믿어 의심치 않던 자신이 어느 날 절해고도에 버려져 있었다. 이곳에 온 그는 아무짝에도 쓸모가 없었다. 이젠 누구를 위해 글을 쓸 필요도 없었다. 물론 제주도에 유배를 와 있는 동안에도 끊임없는 글씨 주문에 응해야 했다. 그렇지만 이젠 자신이 원하는 방식으로 글씨를 썼다. 누구한테 보이기 위해 애쓸 필요도, 또 잘 쓸 필요도 없었기 때문에 오로지 자신만을 위해서 쓰면 됐다. 외로울 때나 슬플 때도 글씨를 썼고 절망스럽고 고통스러울 때도 글씨를 썼다. 때론 멀리 있는 벗이 책을 보내주거나 누군가 자기를 기억해서 귀한 물건을 보내줄 때도 감사하는 마

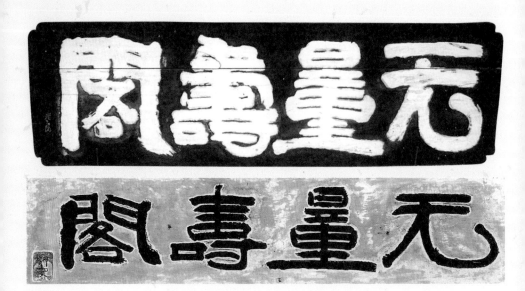

 유배 오기 전에 쓴 해남 대흥사 무량수각 현판(위)과 유배생활 중에 쓴 예산 화암사 무량수각(아래)

"그가 유배 오기 전, 해남 대흥사에 써준 '무량수각' 이란 글씨를 보면, 글자에 기름기가 가득하다. 그렇지만 제주도에서 그는 자신이 원하는 방식으로 글씨를 썼다. 누구한테 보이기 위해 애쓸 필요도, 또 잘 쓸 필요도 없었기 때문에 오로지 자신만을 위해 글씨를 썼다."

제주도의 산방산과 단산

음으로 글씨를 썼다.

이런 고독 속에서 그만의 독특한 글씨체가 완성돼갔다. 내가 꼭 무엇이 되어야겠다는 욕심마저 버리고 쓴 글씨. 괴이하면서도 날카롭고, 개성 있으면서도 법도를 잃지 않는 추사체에는 그래서 한라산 고목처럼 세월의 풍상이 담겨 있다.

추사가 살았던 마당에 서서 그가 거닐었던 땅을 걷고, 그가 힘들 때면 하염없이 바라보았을 산방산과 단산을 바라본다. 이제 다시 돌아가면 비로소 김정희에 대해 쓸 수 있을 것 같다. 4년 동안 한 줄도 쓰지 못했던 그의 일생을 나의 언어로 풀어나갈 수 있을 것 같다. 김정희가 살았던 유배지를 걸으면서 나는 그에게 간절한 마음으로 청

했다.

이제 내게로 오십시오. 내게로 와서 당신을 이야기해주십시오. 나는 그저 당신이 하고 싶은 말을 전달해주는 전령사가 되겠습니다. 다른 사람들에게 하지 못했던 얘기, 마음에 담아두었던 얘기, 이 시대를 살아가는 후손들이 꼭 알아두었으면 하는 얘기들을 마음껏 풀어놓아 주십시오. 듣겠습니다. 그리고 그대로 전해드리겠습니다. 저는 준비 되었습니다.

고생을 배우리라

내게는 추사의 유배지인 제주도가 다른 사람들에게는 여전히 유채꽃 피는 관광지인가보다. 어젯밤에는 가는 곳마다 방이 없어서 밤 늦게야 겨우 호텔방을 하나 구할 수 있었다. 말이 좋아 호텔이지 모텔방보다도 못한 허름한 곳이다. 유배지에 왔으면서 좋은 잠자리를 구하려 한 내 생각이 문제였을지도 모르지만.

늦은 아침을 먹고 성산일출봉에 들렀다가 어제 배를 내렸던 부두에 다시 섰다. 어제 아침에 타고 왔던 배를 다시 타고 제주도를 떠난 시간은 오후 4시 30분. 여전히 3등 칸이다. 목포에는 빨라야 9시 30분에 도착할 것이다.

다시 배 위에 오르자 제주도에서 보냈던 시간들이 포말처럼 흔적도 없이 흩어져버린다. 뒤쪽으로 제주도가 멀어져간다. 배가 지나 온 자리에는 흰 포말이 일다가 이내 검은 바다 속에 잠긴다.

올 때와는 달리 제주도를 떠나는 사람들의 손에 선물꾸러미가 가득 들려 있다. 내게 배정된 객실은 어제 머물렀던 방 바로 옆이다. 501호실. 문을 열고 들어가자 객실 안에는 벌써 사람들로 가득하다. 게다가 그들의 선물꾸러미가 전부 객실로 함께 들어오는 통에 객실은 아예 사람 반, 짐 반이다.

객실 안 통로는 사람들이 벗어놓은 신발로 금세 어수선해졌다. 벗어놓은 신발을 밟지 않으면서, 또 나가는 사람과 서로 부딪치지 않기 위해 사람들은 징검다리를 건너듯 껑충거리며 안쪽으로 들어온다.

여행에 지친 여행객들은 객실에 들어서자마자 짐을 부려놓는다. 그 다음 행동은 사람마다 제각각이다. 어떤 사람은 아주 다급하듯 짐짝 같은 몸을 바닥에 내던지자마자 코를 골기 시작하고 다른 한쪽에

멀어지는 제주도

서는 40대 중반으로 보이는 여자 다섯 명이 화투판을 벌인다. 그런 그들의 모습은 마치 승선하기 전에 미처 끝내지 못한 화투판을 재개하는 것처럼 자연스럽다. 그녀들 곁에서 한 중년 남자가 맥주 캔을 따서 오징어 땅콩을 안주 삼아 마신다. 검은 티셔츠에 검은 바지를 걸친 허리 굵은 그는 혼자 승선한 듯 사람들과 시선이 마주치는 것도 피한 채 계속 술만 들이켠다. 입구 쪽 구석에 앉은 일행 셋은 한라봉을 까먹는 중이다. 그중 한 여자가 신나게 얘기하자 두 사람이 연신 까르륵거리며 웃는다. 이런 와중에도 돋보기를 꺼내어 책을 읽는 사람이 있다. 50대 후반으로 보이는 그녀는 머리카락을 노랗게 염색했는데도 흰 머리카락이 더 많이 보인다.

이제 객실 안은 더이상 앉을 자리가 없을 만큼 여행객들로 빽빽하다. 사람들이 계속 들어올수록 넓게 누워 있던 사람들은 몸을 움츠려 공간을 내어주고, 다리를 뻗고 있던 사람들은 다리를 오므린다.

여행을 마치고 돌아가는 사람들의 모습은 여행을 떠날 때와는 사뭇 다르다. 우선 짐의 규모부터가 그렇고 지쳐서 아무데나 몸을 부리는 것도 다르다. 그 모습은 2등 칸이나 1등 칸이나 다를 바 없다. 짐을 내려놓고 복잡한 객실을 빠져 나와 갑판으로 갔다.

양팔을 넓게 벌리고 있는 한라산의 모습이 점점 흐릿해져간다. 제주도를 뒤로하고 자신이 살던 곳으로 다시 돌아가는 김정희의 심정은 어떠했을지 떠올려본다. 나는 하루 만에 벌써 지쳐버렸다. 아무리 유채꽃이 아름답게 피고 풍광이 수려하다 한들 내가 사랑하는 사람

들이 없는 곳은 아름다울 수 없다. 오히려 큰 슬픔이다. 만나고 싶은 사람을 만날 수 없고, 하고 싶은 일을 하지 못하는 것. 그것이 바로 지옥일 것이다.

그러나 그 지옥 같은 시간을 견뎌낸 후엔 더이상 지옥이 아니다. 김정희에게 8년간의 지옥 같은 제주 시절이 없었다면 추사체는 결코 탄생되지 못했을 것이다. 그래서 우리가 인생에서 맞게 되는 고통은 그 사람의 영혼을 성장시키는 데 없어서는 안 될 최고의 가르침일 테지. 제주도에 다녀 온 감상을 적기 위해 노트를 펼치자 청화 큰스님의 글이 눈에 띈다.

순탄한 환경에 길들지 말라. 그것은 한 순간에 지나간다. 가진 자는 잃는 것을 배우고 행복한 자는 고생하는 것을 배우라.

배우라고 하셨다. 일부러라도 찾아서 배우라고 하셨다. 그러니 저절로 찾아오는 불행은 당연하다는 듯 의연히 맞아들여야 할 것이다. 왜냐하면 그 속에 나를 사람 되게 만드는 비결이 숨어 있을 테니까.

그래도 나는 고통 받기 싫다. 추사 같은 인물이 되지 못해도 좋다. 난 추사같이 삶을 힘들게 살고 싶지 않다. 그저 평범하게 살고 싶다. 사랑하는 사람과 때론 알콩달콩 싸움도 해가면서 그저 지극히 평범하게 살고 싶다.

그러나 그런 인생이 무슨 의미가 있단 말인가. 아니다. 나는 순탄

한 환경에 길들여지지 않을 테다. 잃는 것을 배우고 고생하는 법을 배울 테다. 그래서 잡티 하나 없이 순수한 영혼의 결정체를 만들어나갈 테다. 꼭 그럴 것이다. 아니 그래야만 한다. 사람의 몸을 받기 힘들고 불법을 만나기도 어렵다는데 나는 그 두 가지를 다 받지 않았는가. 이번 생에 깨닫지 못하면 또 어느 생에 이런 기회가 주어질지 모르는 일이 아닌가.

촌 늙은이의 제일가는 즐거움이다

배가 추자도 부근에 이르자 제주도는 보이지 않는다. 바다 위에 저녁 해가 비친다. 바람은 더욱 거세졌다. 배가 심하게 요동친다. 바람 때문인지 바닷물이 자꾸 얼굴에 튄다. 곁에 있는 사람에게 말하고 싶은데 입이 얼어붙어 말이 새어 나오지를 않는다. 저녁 시간이라 그런지 바람은 어제보다 훨씬 더 강하다. 바람 따라 바다 위로 큰 너울이 밀려온다. 거대한 바다가 너울로 꿈틀대는 모습은 두려움과 경이로움 그 자체다.

뜨겁게 타오르던 태양은 수평선에 가 닿기 전에 흐린 하늘에 잠긴다. 붉은 태양빛이 바다를 통째로 물들이는 장렬한 죽음도 아니고 화려한 장관도 아니다. 그저 힘없이 사라져가는 이름 모를 촌부의 소박한 죽음 같다.

이제 바닷물은 검은색에서 파래나 김을 닮은 흐릿한 황토색으로 바뀌었다. 갑판 구석에 한 무리의 사람들이 나오더니 단체로 유행가

를 부르며 몸을 흔들기 시작한다. 하나같이 얼굴이 구릿빛으로 물든 60대의 아낙네들이다. 어느 계모임에서 왔는지 마지막 여행의 아쉬움을 그렇게 달래는 듯이 보인다.

태양이 사라진 바다는 시시각각으로 어둠 속에 잠겨든다. 그러자 수평선 위로 뜬 배가 불을 밝힌다. 제주도를 떠난 지 두어 시간 지났을까. 그때까지 계속 갑판 위에 서 있었더니 몸이 마비되는 것 같다.

다시 화장실로 갔다. 지난 번 낙서가 있던 그 자리에 여전히 그 문구가 지워지지 않은 채 적혀 있다. '보고 싶다. 동표♡유진. 5개월 동안 바람 피우지 마라. 너무 좋아' 라는 글자를 보자 와락 반가움이 앞선다.

일상적인 것의 아름다움. 이렇게 사소한 것 하나까지도 사실은 소중하고 귀한데 살면서 그것을 자꾸 잊는다. 나와 함께 살아가고 있는 사람들도 사실 얼마나 귀한가. 지하철 안에서 만나는 무표정한 사람들, 낡은 신호등, 심하게 흔들리는 마을버스, 아파트 경비아저씨, 저녁이면 나타나는 두부 장수 등. 무심히 내 곁에서 살아가는 사람들과 나를 둘러싼 환경이 언젠가는 내 그리움의 중요한 요소가 될 것임을 깨닫지 못한 채 나는 하루하루를 살아간다. 하물며 정말 모르고 지나치는 귀한 것들은 또 얼마나 많을까.

추사가 남긴 예서체 대련에 이런 구절이 있다.

최고 가는 좋은 반찬이란 두부와 오이와 생강과 나물(大烹豆腐瓜薑菜)

촌 늙은이의 제일가는 즐거움 | 77

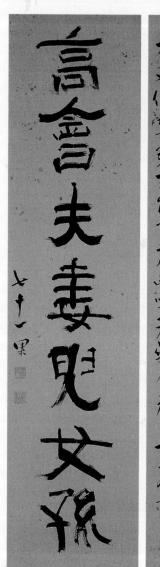

大烹豆腐瓜薑菜
高會夫妻兒女孫

此爲村夫子第一樂上樂 雖北面百萬 家惟 間斗大黃金印 食前 方丈 侍妾數百能享 有此 味者幾人爲 老農書

추사 예서, 종이에 먹, 각 129.5×31.9cm

이것은 촌 늙은이의 제일가는 즐거움이
다. 비록 허리춤에 말만큼 큰 황금도장을
차고 밥상 앞에 시중드는 여인이 수백 명
있다 해도 능히 이런 맛을 누릴 수 있는
사람이 몇이나 될까.

최고 가는 훌륭한 모임이란 부부와 아들딸과 손자(高會夫妻兒女孫)

행여 이 구절의 깊이를 잘 모를까봐 추사는 사족을 달았다.

이것은 촌 늙은이의 제일가는 즐거움이다. 비록 허리춤에 말만큼 큰 황금도장을 차고 밥상 앞에 시중드는 여인이 수백 명 있다 해도 능히 이런 맛을 누릴 수 있는 사람이 몇이나 될까.

인생에서 가장 화려한 순간과 가장 고통스런 시간을 다 맛본 한 영혼이 내린 결론이란 바로 일상적인 삶의 소중함이었다. 그렇다면 우리 모두는 가장 행복한 사람들이 아닌가.

객실로 들어갔다. 사람과 짐이 등가로 자리를 차지하며 바닥에 놓여 있다. 두 시간 전에 화투를 치고 있던 다섯 명의 여자들은 여전히 화투 패를 잡고 있다. 대단한 체력이다. 지쳐 쓰러져 자고 있는 사람들 틈에 잠시 앉아 있다가 배가 고파 식당으로 향했다.

식당에는 발 디딜 틈도 없이 사람들로 가득 차 있다. 돈가스와 닭 튀김을 먹고 있는 사람, 맥주를 마시는 사람, 담배 피우는 사람 등, 사람 사는 곳이면 어디든 펼쳐지는 비슷한 풍경이 이곳 배 안에도 그대로 펼쳐져 있다. 식당 곁에 설치된 게임기에는 아이들이 앉아서 오락하느라 정신을 팔고 있고 다른 한쪽에서는 어른들이 텔레비전에 넋을 놓고 있다. 창밖에는 짙은 어둠이 내려 물이 보이지 않는다. 배

는 계속 목포항을 향해 달려가는데 사람들은 시간의 흐름을 잊은 채 눈앞의 재미에 마음을 빼앗긴 모습이다.

그 모습이 마치 불 난 집에서 놀고 있는 아이들의 모습 같다. 불 난 집에서 놀이에 정신이 팔려 불이 난지조차도 모르고 정신없이 뛰어 놀고 있는 아이들. 혹 나도 지금 그렇게 살고 있는 건 아닌지. 배는 쉬지 않고 목적지를 향해 질주하는데, 텔레비전과 게임기에, 혹은 화투를 치거나 먹는 데 정신이 팔려 내릴 시간조차 망각한 채 살고 있지는 않은가. 시간이 얼마 남지 않았는데, 얼마 후면 이 생에서의 항해가 끝나는데 나는 이 여행이 영원할 것이라 착각하고 살고 있지는 않은가.

드디어 멀리 목포 유달산이 보인다. 곳곳에 놓인 등대 불빛이 유난히 빛난다. 배가 고하도 부근에 이르자 물 위에 설치된 붉은색 유도등이 보인다. 멀리 바다 위에서 보는 육지는 보석처럼 아름답게 빛난다. 잠시 후면 보석처럼 반짝거리는 그 육지에 발을 내딛을 수 있겠지. 다시 나는 내 삶터로 돌아간다. 1박 2일 동안 사서 고생을 해서 살짝 엿본 김정희의 삶.

돌아가면 내게 오는 모든 순간들을 감사하게 받아들일 것이다. 그것이 고통이든 즐거움이든 모두 받아들일 것이다. 나를 사람답게 만들어주기 위해 찾아드는 삶의 시간들을 결코 불평하지 않고 수용할 것이다.

떠나온 곳의 소중함을 깨닫기 위해 떠나는 여행. 김정희를 만나고

온 길은 곧 나 자신을 찾기 위한 시간이었는지도 모른다. 이렇게 자신과 만나고 돌아가서 보는 내 삶터는 이전 같지 않을 것이다.

한 방울의 낙수가 바위를 뚫는다

오랜 그리움을 만나러 가는 길

오래 전부터 바라만 보고 감히 엄두를 내지 못했던 월출산. 악산이라서 함부로 올라갈 수 없다는 소문 때문에 애당초 발 들여놓기를 포기했던 산이다. 그 산을 드디어 오늘 오른다. 설악산도 올라갔고 팔공산도 올라갔는데 월출산이라고 설마 못 오를까. 그런 자신감과 설렘이 겁 많은 나를 떠밀었다.

잘 알지 못하는 산인만큼 빨리 올라갔다가 빨리 하산하는 것이 안전할 것 같아 분당에서 새벽차를 탔다. 그렇게 서둘러 출발했는데도 영암에 도착했을 때는 이미 점심때가 지났다. 오늘 목적지는 월출산 구정봉 옆에 있는 마애여래좌상이다. 오랫동안 연정을 품으며 꼭 보고 싶었던 불상이다. 부끄럽게도 나는 여태 이 불상을 직접 보지 못했다. 도갑사를 가고 월남사지를 갔을 때도 월출산 꼭대기에 있다는 마애불을 보지 않고 그냥 돌아왔다. 그만큼 내게 월출산은 두려움의

대상이었다.

그런데 몇 년 사이 답사라는 명목으로 산을 오르내린 것이 어느 정도 자신감을 붙여주었다. 오늘 월출산에 오르는 데 성공하면 앞으로 100개의 산을 올라가볼까? 가슴 한 편에서는 그런 기대감도 없지 않다. 그렇게 되면 내 인생에서 또 한 매듭을 짓게 될 텐데. 바다를 무서워하는 내가 추사의 유배지를 따라 다섯 시간이나 물 위에서 견뎌내지 않았는가. 월출산도 사람이 갈 수 있는 곳인데 나라고 못 올라갈 건 없다. 나이가 들어갈수록 자꾸 포기하게 되는 인생의 습성을 이쯤에서 매듭짓고 싶었다. 지금 하지 않으면 영원히 할 수 없을지도 모른다. 오랜 시간을 두려움과 그리움의 대상으로만 간직해왔던 실체를 만나러 가는 날. 오늘은 그래서 의미 있는 날이다.

마애불이 있는 구정봉까지 올라가는 길은 세 갈래가 있다. 천왕사지에서 천왕봉을 거쳐 가는 길이 있고, 도갑사에서 미왕재를 통하는 방법이 있다. 마지막으로 강진군 성전면에 속하는 금릉경포대에서 바람재를 거쳐 가는 길이 있는데, 우리 일행은 세 번째 길을 택했다. 입구에 월남사지삼층석탑이 있을 뿐만 아니라 마애불까지의 거리가 가장 짧다는 이유에서다. 천왕사지에서 출발할까도 생각해봤지만 구름다리를 건널 자신이 없고, 가장 높은 봉우리를 의미하는 천왕봉이라는 단어가 풍기는 위압감이 부담스러웠다. 도갑사는 이미 몇 차례 다녀온 터라 다급하지는 않았다.

강릉경포대와 사촌 사이쯤으로 생각되는 금릉경포대에 도착한 시

간이 오후 1시. 차에서 내리자 아스팔트 길이 지글지글 녹아나는 것 같다. 불가마 속에라도 들어온 듯 얼굴이 화끈거린다. 갑자기 웃음이 터졌다. 버스를 타고 내려오는데 옆 동에 사는 조카에게서 문자메시지가 온 것이다.

"이모, 지금 어디로 가고 있어?"

"응, 오늘 하루 중에서 가장 뜨거운 곳으로."

"이모, 지금 불가마지?"

이렇게 뜨거운 날 배낭을 메고 산에 오른 적이 없는 조카한테 가장 뜨거운 곳은 남도 땅이 아니라 불가마였던 것이다. 그렇게 여름이 펄펄 끓고 있었다.

뜨거운 여름 속을 걸어서 드디어 월남사지에 도착했다. 이미 폐허가 되어버린 월남사지에는 온전하게 보존되어 있는 월남사지삼층석탑이 서 있다. 보물 298호인 이 탑은 고려시대에 만들어진 전형적인 백제계 석탑으로, 정림사지탑의 전통을 이어받았다. 유난히 낮고 좁은 기단부와 경쾌한 지붕돌, 각 부재들을 각기 다른 돌로 결구한 형식이 그렇다. 옥개받침 모서리 끝부분을 부드럽게 다듬는 솜씨도 그대로 정림사지탑의 형식이다. 더구나 지붕돌의 옥개받침과 탑신받침의 비슷한 비례는 보기만 해도 탐스럽다. 지붕돌의 두툼함 때문일까, 오래 전에 먹었던 샌드 과자가 생각난다. 가운데 흰 크림을 넣고 위아래의 모서리를 부드럽게 마무리한 샌드 과자.

이렇게 정림사지탑을 조상으로 하는 후손 중에는 부여 장하리탑과

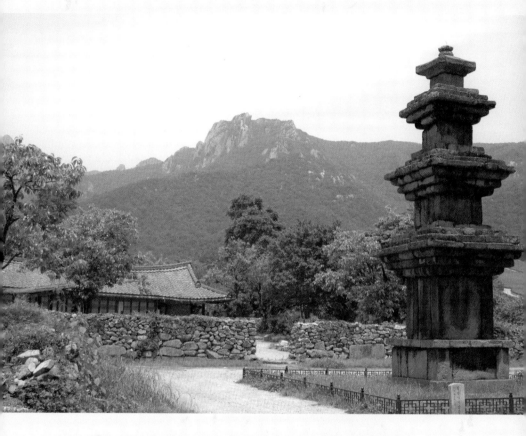

월남사지삼층석탑

"통일신라도 한참 지난 고려시대에 유난히 자신의 조상 찾기에 열중한 탑들을 보면 정체성이란 것이 무엇인가 새삼 돌아
보게 된다. 어느 날 문득 내가 누굴까, 라는 질문에서 시작된 뿌리 찾기. 그 뿌리 찾기에서 조성된 탑이 백제계 탑들이고
월남사지삼층석탑도 예외는 아니었다. 700년도 훨씬 전에 세워진 탑은 그렇게 말없이 출신을 말해준다. 이미 통일이 되어
서로 다른 이웃들이 섞여 살지만 자신은 백제의 자손이노라고"

동학사남매탑, 그리고 익산 왕궁리오층탑이 있다. 사는 장소가 다르고 입고 있는 옷이 달라도 얼굴을 보는 순간 이들은 어쩔 수 없는 한 조상의 자식이구나, 느끼게 하는 탑들이다. 그래서 유전인자는 무섭다. 전혀 의식하지 않아도 어느새 스며들어 옷을 적셔놓는 새벽안개 같다.

통일신라도 한참 지난 고려시대에 유난히 자신의 조상 찾기에 열중한 탑들을 보면 정체성이란 것이 무엇인가 새삼 돌아보게 된다. 어느 날 문득 내가 누굴까, 라는 질문에서 시작된 뿌리 찾기. 그 뿌리 찾기에서 조성된 탑이 백제계 탑들이고 월남사지삼층석탑도 예외는 아니었다. 700년도 훨씬 전에 세워진 탑은 그렇게 말없이 출신을 말해준다. 이미 통일이 되어 서로 다른 이웃들이 섞여 살지만 자신은 그래도 백제의 자손이라고. 그리고 원래 시조는 2500년 전에 저 멀리 인도에서 열반하신 석가모니라는 분이라고.

그렇게 석가모니의 자손이 자신의 정체성을 얘기하는 중에도 한낮의 태양은 맹렬하게 땅바닥을 달구고 있다. 땅 곳곳에서 아지랑이 같은 열기가 피어오른다. 저러다 땅이 터져버리는 게 아닐까 싶을 정도다. 그저 빨리 월출산 그늘 속에 피신하고 싶은 마음뿐이다.

한 방울의 낙수를 모으다

매표소를 지나 드디어 입산. 금세라도 푸른 물이 뚝뚝 떨어질 것 같은 나무들 품에 안긴다. 아주 오래 전부터 기다렸다는 듯 산은 자

연스럽게 우리를 받아들인다. 산의 시원함은 물소리에서 느낄 수 있다고 했던가. 계곡 물이 흐르는 소리를 들으며 올라가는 길은 생각보다 험하지 않다. 워낙 각오를 단단히 해서인지 아무리 가파른 길이 나와도 그다지 힘들게 느껴지지 않는다. 아무리 험한 길이라도 마음먹기에 따라서는 크게 힘들지 않을 것이다.

그렇게 두 시간쯤 올라가자 나무들 틈새로 산자락이 눈에 들어온다. 나무와 바위가 어우러져 절경을 이루는 곳. 그곳이 바로 월출산이다. 누가 월출산을 악산(惡山)이라 했던가. 내게는 그야말로 악산(樂山)이다. 누군가 옮기다 만 듯 바위 위에 올려진 바윗덩어리가 있는가 하면 할머니 아랫배처럼 쭈글쭈글한 바위도 있다. 거북이처럼 고개를 쳐든 바위 곁에는 성벽처럼 거대한 바위벽이 가로막혀 있다. 그 사이사이를 나무와 풀과 꽃들이 물처럼 스며들어 뿌리 내리고 있다.

바람재에서 넋을 잃고 월출산을 바라보고 있자니 설움이 밀려온다. 이렇게 아름다운 산을 모르고 살아왔다니. 어떻게 이럴 수가 있을까. 나 자신에게 속은 것 같은 기분이 든다. 직접 확인해보지도 않고 뜬소문만 믿고 살았던 내가 어이가 없다. 이젠 정말로 100개의 산을 올라가봐야겠다. 내 발로 스스로 밟고 올라가 확인해봐야겠다. 그런데 마애불은 어디에 있는 거지?

바람재에서 다시 바위투성이 산을 따라 구정봉 쪽으로 향한다. 온통 바위만으로 이루어진 길이 무척 험하다. 차츰 소문이 결코 뜬소문은 아니었구나, 하는 생각이 고개를 들기 시작한다. 이제 겨우 세 시

간 정도 지났을 뿐인데 다리가 뻑뻑하다. 이래 가지고 100개의 산을 꿈꾸었다니. 꼭대기는 왜 이리 높아 보이지?

그러나 여기서 멈출 수는 없다. 고지가 바로 저기인데 예서 그만둘 수는 없는 노릇이다. 올라가는 동안 두리번거리면서 사방에 널려 있는 바위들을 유심히 살펴본다. 아무리 봐도 마애불은 보이지 않는다. 그러나 저 산 꼭대기에는 있을 것이다. 아무리 험해도 저기 눈앞에 보이는 산까지만 올라가면 고생 끝이다. 그런 생각으로 겨우 겨우 무거운 다리를 옮긴다. 분명 내 다리인데, 다리를 끌고 가기가 이렇게도 힘이 든다. 나를 옮겨놓는 것이 다리가 아니라 내가 다리를 질질 끌고 가는 것 같다.

드디어 구정봉이 있는 정상. 그런데 이게 웬일인가.

마애여래좌상을 관람하신 탐방객은 반드시 이곳으로 되돌아오시기 바랍니다.(조난위험)

거기가 끝이 아니었다. 그곳에서 다시 0.5킬로미터를 내려가야 한다는 거다. 저렇게 험한 길을 또 내려가야 하다니! 맥이 다 풀린다. 그렇다고 여기까지 왔는데 포기할 수는 없다. 겨우 500미터라지 않는가. 나는 다시 마음을 가다듬고 일행의 뒤를 쫓는다.

말이 좋아 500미터지, 바위 틈새에 나 있어서 흔적조차 희미한 길을 확인하며 내려가는 길은 훨씬 더 멀게 느껴진다. 사람들의 발길이

뜸한지, 길이라니까 길인 줄 알지 전혀 길 같지가 않다. 한참을 가다가 내가 잘 가고 있는 걸까, 의심이 들 때쯤이면 이내 이정표가 보인다. 그리고 보면 이정표를 세운 사람도 나와 똑같이 아득한 심정이었던가보다. 앞서 간 사람도, 지금 걷고 있는 나도, 그리고 다음에 오는 사람도 이쯤에서 틀림없이 회의가 들 것이다. 그러니까 용기를 줘야지. 당신이 걷고 있는 길이 옳아. 그러니 의심하지 마. 이정표는 그렇게 말해주는 것 같다.

그렇게 바위 틈새를 돌고, 때론 흙바닥에 미끄러지면서 무조건 길을 따라 밑으로 밑으로만 내려간다. 정말 이 길이 맞는 걸까, 혹시 길을 잘못 든 것은 아닐까, 만약 길을 잘못 찾았다면 이렇게 험한 급경사를 다시 오르락내리락해야 할 텐데, 하는 생각이 자꾸 머리카락을 잡아당긴다. 확신을 갖고 정신없이 앞으로 나아가도 시원찮을 판에 칡넝쿨처럼 감겨드는 의심과 망설임이라니…….

그동안 살아오면서 오늘처럼 망설임으로 가던 길을 멈추었던 적이 얼마나 많았던가. 조금만 더 갔으면 되었을 텐데, 조금만 더 나 자신을 믿고 걸음을 멈추지 않았더라면 목적지에 도달했을 텐데 그 조금을 이겨내지 못해 포기했던 순간들이 얼마나 많았던가. 때론 너무 힘이 들어서, 때론 내 체력으로 목적지까지 걸어가기가 엄두가 나지 않아서 중도에 포기했던 순간들이 얼마나, 얼마나 많았던가.

조금만 더 인내하면서 그를 사랑했더라면 이렇게 사랑을 잃고 후회하지도 않았을 텐데. 그를 잃고 내 앞에 놓일 황량한 시간들을 예

측했더라면 무조건 다 잘못했노라고 무릎 꿇고 빌 수도 있었을 텐데. 그렇게 놓쳐버린 사랑을, 그렇게 떠나가버린 시간들을, 살아가면서 얼마나 자주 그리워했던가. 실은 두려움 때문이었노라고, 나의 전부가 되어버린 당신을 잃을까봐, 잃어버리고 난 후의 나의 삶이 양파 속처럼 썩어버릴까봐 두려워서 화를 냈었노라고 말하고 싶던 순간들이 얼마나 많았던가.

목적지에 도달하지도 못하고 오던 길을 다시 되돌아가던 때의 비참함과 절망감. 내가 겨우 만들어놓은 허름한 자리를, 그것도 보금자리라고 놓치지 않으려 되돌아올 때의 아득함. 살아가면서 그렇게 소중한 것들을 많이 잃었으면서도 여전히 지금도 잃고 사는 삶. 다시는 소중한 것을 잃지 않겠다고 다짐했으면서도 길이 없어지자 습관처럼 발걸음을 돌리고 싶어진다.

이런 생각이 머릿속을 흐르니 얼마 전에 만났던 친구 얼굴로 생각이 가 닿는다. 중국에 유학 가서 미술사를 하고 돌아온 친구가 중국 회화사를 번역한 책이 출판되었다며 만나잔다. 거의 400페이지가 넘는 두툼한 책이었다. 이 책이 번역됨으로써 중국 회화사에 대한 우리나라 학자들의 지평이 훨씬 넓어질 수 있는 아주 귀한 책이었다. 나는 그 친구에게 축하한다고, 정말 고생 많았다고 말하며 맛있는 밥을 사겠다고 했다.

그러자 그 친구는 번역 인세를 받았다며 자신이 '쏘겠다'고 했다. 1년 동안 번역하고 8개월 동안 수정해서 받은 인세가 130만원이라

면서, 그 친구는 깔깔거리며 웃었다. 박사학위까지 받은 이런 고급 인력이 거의 2년이라는 시간을 투자해서 번 돈이 겨우 130만원인 것이다. 그래도 그녀는 행복했단다. 그 책 한 권을 번역하면서 앞으로 발표해야 할 논문 주제가 쏟아져 나왔다고 했다. 그러면서 말했다. 처음에는 도저히 엄두가 나지 않아 시작도 못했는데, 한 방울의 낙수가 모여 바위를 뚫는다는 글귀가 눈에 들어오더란다. 그래서 시작했는데 결국 시간이 지나니까 마무리가 되더란다. 꼬박 1년이란 시간 동안 그녀는 낙수를 모았고, 결국 그 낙수가 바위를 뚫었다. 그렇게 말하는 그녀의 얼굴에는 바위를 뚫은 자의 자랑스러움과 스스로에 대한 대견함이 묻어 있었다.

오늘 나는 낙수로 바위를 뚫지는 못한다 해도 바위 틈 사이로 난 길을 따라 걷는 것을 두려워하지 않으련다. 이젠 더이상, 그때 만약 더 갔더라면, 하는 가정법으로 인생을 살고 싶지 않다.

길은 여전히 험했다. 비록 굳게 다짐했지만, 여전히 내 앞에 놓인 길은 결코 평탄하지 않다. 조난위험이 있다는 말이 어떤 의미였는지 몸으로 느낄 수 있다. 그러나 나는 걸음을 멈추지 않는다. 급경사를 내려간 만큼 다시 올라오려면 해거름이 될지도 모른다는 생각에 갑자기 속도를 냈다. 그러자 뒤따르던 일행 중 한 분이 천천히 가라고 점잖게 타이른다. 올라올 때나 내려올 때나 일정한 속도를 유지하며 서두르는 기색이 없는 분이다. 때론 거칠게 때론 꽉꽉하게 기분에 따라 속도가 일정하지 않은 나와는 정반대의 성격이다. 산채를 짊어

진다 해도 저 걸음걸이에는 변함이 없을 것 같다. 그 걸음 속에는 지리산으로 한라산으로 쉬지 않고 걸어다닌 자의 관록이 배어 있다. 한 방울의 낙수가 모여 바위를 뚫듯 험한 산을 다녀본 자의 여유가 있다.

700년 넘는 세월을 기다리다

길이라고 말할 수도 없는 길을 타고 내려가다 마지막 급경사를 타고 뛰다시피 내려가보니 마침내 마애여래좌상이 보인다. 벼랑 같은 바위가 무성한 나무들 속에 숨겨져 있다.

높이가 8미터에 이르는 국보 144호. 여러 덩어리의 바위가 운집해 있는 한쪽 면에 정교한 수법으로 새긴 마애불이다. 두광(頭光)과 신광(身光)을 모두 갖추고, 나발(螺髮)은 없으며 목에는 삼도(三道)가 뚜렷한 마애불은 우견편단(右肩偏袒)에 천의(天衣)가 무릎을 덮고 대좌까지 흘러내렸다.

마애불은 내 키보다 훨씬 높은 가파른 산허리에 있는 만큼 그 앞에 마련된 절하는 공간이 그리 넓지 않다. 그래서 바로 아래서 올려다봐야 한다. 그러니만큼 정면에서 보면 몸체에 비해 허리가 가늘고 손이 유난히 커 보이지만 바로 아래에서 올려다보면 그런 단점들이 사라진다. 가는 허리는 오히려 목숨을 담보로 깨달음을 구하던 수행자의 치열함으로 전환된다. 정면에서 찍은 사진으로 본 느낌과는 전혀 다르다. 이래서 직접 와야 한다.

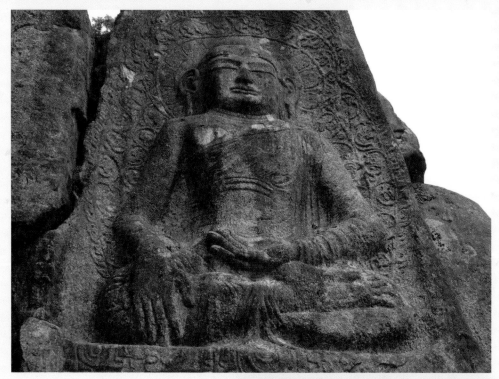

월출산 마애여래좌상과 협시보살(고려)

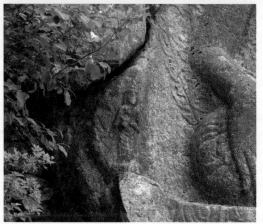

"언젠가는 네가 올 줄 알았다는 듯 바위 속에 앉아 계신
그분은 지긋한 눈길로 삼매에 빠져 있었다. 그것 보라
고. 끝까지 포기하지 않고 가니까 만나지 않느냐고. 그
분은 그렇게 말씀하셨다. 본존불 오른쪽에는 손에 정병
을 든 보살상이 한 구 새겨져 있다. 높이가 부처님 손보
다도 더 작아 자세히 들여다보지 않으면 눈에 띄지 않
을 정도이다."

군위삼존불, 석굴암본존불, 경주미륵곡석불 등의 통일신라시대 불상들이 그러하듯 월출산 마애불도 항마촉지인(降魔觸地印)이다. 물론 이 불상은 통일신라시대보다는 고려시대에 조성되었다고 보는 것이 더 타당할 것이다. 통일신라의 양식적인 특징을 고스란히 계승한다는 점에서 매우 전통적이지만 고려시대 마애불에는 고려시대만의 미감이 서려 있다. 마애불이 유행한 것도 고려시대이다. 불상이 매우 클 뿐만 아니라 석굴암 본존불 같은 두툼한 살집과 권위의식이 없다. 석굴암 본존불보다 나이가 더 들어 보이는 것도 고려시대 불상의 특징이기도 하다.

석가모니가 항마촉지인을 하게 된 유래는 이러하다. 석가모니가 성도하기 전 부다가야의 보리수 아래 금강좌에서 결가부좌를 하고 선정(禪定)에 드셨다. 그런데 석가모니가 깨달음을 얻는 것을 두려워한 마왕 파순이 그의 권속을 끌고 와서 방해하기 시작했다. 만약 석가모니가 깨달음을 얻으면 일체 중생이 구제될 테고 그만큼 자신의 세력이 줄어들 것이기 때문이었다. 처음에는 아리따운 미녀를 보내어 석가모니를 유혹하였지만 소용이 없자, 나중에는 지하세계의 군대를 동원하여 석가모니를 쫓아내려 하였다. 마왕 파순이 칼을 들어 석가모니를 내리치려는 순간, 이 위대한 영혼은 오른손을 풀고 땅을 가리키며 말하였다. '천상천하에 이 보좌에 앉을 수 있는 사람은 나 한 사람뿐이다. 지신(地神)은 나와서 이를 증명하라'라고. 그렇게 말할 수 있는 당당함과 위엄. 이때 취한 수인이 바로 항마촉지인이다.

월출산 깔끄막길에 가부좌를 튼 석가모니가 700년이 넘는 시간 동안 깊은 선정에 들어 나를 기다리고 계셨다. 언젠가는 네가 올 줄 알았다는 듯 바위 속에 앉아 계신 그분은 지긋한 눈길로 삼매에 빠져 있었다. 그것 보라고. 끝까지 포기하지 않고 가니까 만나지 않느냐고. 그분은 그렇게 말씀하셨다.

본존불 오른쪽에는 손에 정병을 든 보살상이 한 구 새겨져 있다. 높이가 부처님 손보다도 더 작아 자세히 들여다보지 않으면 눈에 띄지 않을 정도이다. 세월에 씻겨 형체를 잘 알아 볼 수 없는 까닭에 어떤 이는 동자상으로 보기도 한다. 그러나 석굴암 본존불 뒤에 11면관세음보살이 서 있듯 이곳 부처님 곁에도 역시 관세음보살상이 서 있어야 어울린다. 이곳 부처님의 자세는 석굴암 형식에 가깝기 때문이다.

오랫동안 보고 싶었던 월출산 마애불을 뒤로하고 이제 돌아가야 할 시간. 오늘은 포기하지 않았다. 다시 돌아가는 길이 아무리 험하고 가파를지라도 이젠 편안한 마음으로 갈 수 있을 것 같다. 그저 포기하지 않고 끝까지 목적지까지 왔다는 사실만으로도 행복하다. 그 행복을 뒤에 남겨두고 배낭을 메고 일어서려는데 처음 볼 때부터 헤어지는 순간까지 한결같은 모습으로 앉아 계신 부처님께서 내게 말씀하신다.

한 방울의 낙수가 바위를 뚫는다는 것을 잊지 마라.

찜질방에 간 빌렌도르프의 비너스

제작 시기: 기원전 2만 2000년~2만 1000년경

재질: 석회암

높이:11cm

소장처: 오스트리아 빈 국립역사박물관

「빌렌도르프의 비너스」에 대한 정보다. 팔등신 미인에 백옥 같은 몸매, 거기에 미소를 머금은 듯 만 듯한 우아한 표정이 우리가 알고 있는 비너스의 특징이라면 「빌렌도르프의 비너스」는 그런 비너스와 는 차원이 다르다. 젖가슴은 바가지를 엎어놓은 듯 크고 허리는 옆구 리가 미어져 나올 정도로 비대하다. 얼굴도 알 수 없고 목도 없이 머 리가 아예 어깨에 붙어 있다. 다리는 겨우 구색이나 맞춘 정도다. 여 인의 몸은 눈요깃감이 아니라 아이를 낳고 기르는 데 필요하다고 생 각한 고대인들의 마음을 읽을 수 있는 작품이다.

「빌렌도르프의 비너스」, 기원전 20000년경, 빈 자연사박물관

"빌렌도르프의 비너스 자매들은 결코 날씬해지지 못할 것이다. 그래도 내 눈에는 세월의 흔적이 뱃가죽의 주름살로 새겨져 있는 비너스 자매가 너무나 아름답다. 아마도 내 언니들이기 때문에 그럴 것이다."

오늘 나는 두 명의 '빌렌도르프의 비너스'와 함께 찜질방에 갔다. 셋째 언니와 넷째 언니다. 가장 나이 어린 나 또한 비너스 시스터스에 포함되기는 마찬가지여서 세 명의 비너스가 찜질방으로 향했다. 1년 전, 형부가 서울로 발령을 받아 넷째 언니가 우리 동네로 이사 왔다. 회사와 조금 멀어도 낯선 도시에서 혼자 떨어져 살기가 뭐했던지 그다지 도움도 되지 않는 동생도 피붙이라고 내가 사는 아파트로 거처를 정한 것이다. 자매들 중 가장 음식 솜씨가 좋은 언니가 곁에 살게 되었으니 나야 좋지만, 언니는 가사 노동이 두 배로 늘어난 셈이다. 그래도 불평 한마디 없이 1년을 지내왔다. 전업주부인 언니는 딱히 외출할 일이 없다. 그러니 어쩌다 찾는 찜질방이야말로 큰 행사 중의 하나다. 오늘은 그 행사를 치르는 날. 이 행사엔 항상 셋째 언니가 동행한다.

언젠가 셋째 언니가 말했다.

"야, 돈 5000원 가지고 가장 기분 좋게 쓰는 방법이 뭔 줄 아니? 목욕탕 가는 거야. 가서 하루 종일 사우나에 들어가 있어도 누가 간섭하는 사람 없지, 피곤하면 누워서 자도 되지, 목마르면 정수기 물 있겠다, 배고프면 찐 계란 사 먹으면 되겠다, 그보다 더 좋은 곳이 어디 있냐?"

목욕탕에 가서 뜨거운 물에 몸을 담그는 것만으로 행복해질 수 있다는 언니들의 소박한 삶. 아니, 날마다 혹사시키는 몸을 그렇게라도 달래주지 않으면 몸을 함부로 부려먹을 수가 없는 나이가 된 거다.

골목길이 좁은 탓에 두 언니가 앞서 걸어가고 나는 뒤를 따랐다. 자매라서 그런 걸까. 두 언니의 몸매는 쌍둥이처럼 닮았다. 남들이 보면 짜리몽땅하다고밖에 평가할 수 없을 작은 키에 도무지 곡선이라고는 찾아볼 수 없는 몸매. 움직일 때마다 출렁거리는 쳐진 아랫배와 옆구리 살이 두 언니가 살아온 시간들을 말해준다. 찜질방에 도착해서 함께 사우나에서 땀을 흘릴 때도 나는 이 빌렌도르프 비너스 자매의 육중한 몸매를 가슴 아프게 계속 보았다.

가끔씩은 다이어트를 얘기하고 몸매를 관리해야겠다고 습관처럼 말하지만 자기 몸을 위해서는 한 번도 투자해보지 못한 비너스 자매. 자신의 몸매에 투자할 돈이 있으면 아이들을 먼저 생각하고 남편 건강 챙기느라 항상 뒷전으로 미뤄놓은 투자 후보지. 그랬다. 언니들은 평범한 우리네 어머니들이 그렇듯 자신의 몸이 망가지는 줄 알면서도 아랑곳하지 않고 살아왔다. 그러니까 언니들은 고단한 삶의 흔적조차 없는 백옥 같은 몸매의 「밀로의 비너스」가 아니라 몸 망가지는 것을 두려워 않는 당당한 「빌렌도르프의 비너스」이다.

어느 집이나 여자의 삶은 비슷비슷하다. 아이들을 학교에 보내고 그 사이 밀린 빨래와 청소 등의 집안일을 하다 보면 하루해가 훌쩍 넘어가버려 어느새 저녁식사를 준비할 시간이다. 아이들이 돌아오기 전까지 저녁식사 찬거리를 걱정하고 다듬고 끓이고 볶다 보면 어느덧 소란스런 저녁식사 시간이다.

때론 회사에서 돌아온 남편이 말이 없으면 괜히 죄라도 지은 것처

럼 좌불안석이다. 반찬이 맛이 있네 없네 하는 소리도 기실은 그 맛 때문이 아님을 여자들은 안다. 밖에서 쌓인 스트레스를 괜스레 만만하고 편한 사람한테 풀어놓는 것을. 그걸 모르는 바는 아니지만 하루 종일 집안일만 하면서 때론 문밖에 한 번 나가보지도 못하면서 지내야 하는 주부에게 남편의 짜증은 때로 마음의 상처가 되기 마련이다.

집안일이라는 것이 얼마나 사람을 무의미하게 만드는지 남자들은 모른다. 밖에 나가서 돈을 버는 사람은 돈 번다는 명분이라도 있지 않은가. 일을 하는 과정에서 아무리 험한 꼴을 당하고 자존심 상하는 모욕을 당하더라도 적어도 집에 돌아올 때는 가장으로서 무게감을 느낄 수 있다. 그러나 아무런 대가도 없이 해도 해도 표시도 나지 않는 일을 날마다 되풀이하는 가정주부의 일은 그마저도 없다. 그 일의 중요성에 대해 어느 누구도 인정해주지 않는다. 너무 당연하게 받는다. 그 정도 일은 일도 아니라는 듯이 여긴다. 그 속에서 주부들은 참고 견뎌야 한다. 자신을 위해 투자하는 것을 큰 죄나 짓듯이 생각하면서. 그러니 나같이 가끔씩 바깥 활동을 하는 사람과 전업주부인 언니의 생활은 분명 다를 것이다.

며칠 전이었다. 저녁 무렵이 되어 아이들과 함께 언니 집으로 갔다. 그러고는 언니가 차려준 밥을 너무나 당연하게 먹고 있던 내가 물었다.

"형부는 몇 시에 들어오신대?"

"몰라. 언제 올지."

"그럼 저녁은 어떻게 해?"

"늦게 오면 먹고 들어오고 일찍 오면 집에서 먹겠지."

"에이, 그러지 말고 전화해서 물어 봐. 언제 오시냐고. 그래야 저녁을 준비하든지 말든지 할 것 아니야?"

"됐어. 올 때 되면 오겠지. 기분 나쁠 때 전화하면 성질낸단 말이야."

"그럼 막연하게 들어오실 때까지 기다리고 있는 거야?"

"그래야지. 엊그제께 홍천 갔다 온 날은 밤 10시에 집에 도착해서 저녁을 해 먹었다는 거 아니냐. 그런 날은 그냥 휴게소에서 사 먹고 올 것이지."

"언니도 피곤할 텐데……."

"휴게소에서는 입에 맞는 것 없다고 잘 안 먹어. 그래서 할 수 없이 그 시간에 와서 밥을 했지."

"아이고, 나 같으면 어림도 없다. 우리 집은 집에 와서 밥 먹는 날은 미리 전화해서 얘기해. 그래야 준비를 하지."

"너처럼 밖에 나가서 돈 버는 사람하고 나같이 집에서 노는 사람하고 같냐? 대우가 다르지."

불가마에 들어가 몸을 달군 다음, 몸에서 땀이 비 오듯이 쏟아질 때쯤 나왔다. 그리고 빨간 전광판에 56°C라고 적힌 황토방에 들어갔다. 평소 찜질방에 올 시간이 거의 없는 나는 후덥지근한 방 안 공기가 조금 답답하다. 그런데 두 언니는 방에 들어가자마자, 아이고 좋다, 감탄하면서 벌러덩 눕는다.

"이런 데 와서 몸을 지져야 피로가 풀리는 법이야. 여기서 한숨 자고 일어나 봐라. 얼마나 개운한지. 찜질방 한 번 갔다 오면 몸이 확실히 달라."

그러면서 셋째 언니는 찜질방 예찬을 시작했다. 그러자 넷째 언니가 셋째 언니한테 다리를 올리면서 또 핀잔을 준다.

"누가 박사님 아니랄까봐. 또 시작이다. 모르는 게 없어요. 정력도 좋아. 어떻게 저렇게 잊어버리지도 않고 기억을 할까. 재주도 좋아."

넷째 언니는 셋째 언니의 일장 연설에 타박하면서 말끝마다 대꾸다. 나이 50이 넘은 두 언니가 누워서 토닥거리는 모습이 마치 어린아이들처럼 순박하다. 언니라는 존재는 그래서 좋은가보다. 넷째 언니가 이사 온 후 심심할 때마다 나는 언니 집에 가서 밥을 먹는다. 그럴 때마다 넷째 언니는 절대로 나에게 설거지를 시키지 않는다. 행여 내가 밥그릇을 들고 싱크대로 갈라치면, 바쁜 사람이 무슨 설거지야. 놔둬. 내가 할게. 너는 얼른 가서 네 일이나 해. 그러면서 집에 가져갈 반찬을 챙겨주느라 바쁘다.

그러나 셋째 언니가 나타나는 순간부터 넷째 언니는 본래 동생의 모습으로 되돌아간다.

"언니야. 설거지 좀 해. 파 좀 다듬고, 된장 다 떴는지 가서 좀 봐줘. 아이고, 허리야."

그러면서 넷째 언니는 갑자기 피로한 사람이 되어 마루에 드러눕는다. 그러면 셋째 언니는 "저것이 나만 보면 부려먹으려고 해"라고

투덜거리면서도 자신이 해야 할 일을 알아서 척척 해낸다. 그렇다고 두 언니의 나이 차이가 많지도 않다. 겨우 한 살 차이다. 그런데도 넷째 언니가 셋째 언니한테 하는 행동은 마치 어린아이가 엄마에게 재롱떨듯 어리광이 섞여 있다.

　나이 오십 줄에 접어든 언니들의 재롱을 보는 마음은 어린아이들의 모습을 보는 것만큼 그저 예쁘지만은 않다. 대신 한 자매로 태어나 긴 세월을 함께하면서 주고받았던 교감을 느낄 수 있다. 웃는 날보다는 고통스런 날들이 더 많았던 시간들. 동생의 고통을 대신할 수 있었다면 기꺼이 대신했을 언니의 마음. 어렵게 산 언니를 도와주지 못해 그저 바라볼 수밖에 없었던 동생의 안타까움. 집에 가기 위해 몸에 비누질을 하고 있는 '빌렌도르프의 비너스 자매들'의 몸짓에는 측은함과 안쓰러움이 묻어 있다. '빌렌도르프의 비너스'는 결코 날씬해지지 못할 것이다. 그래도 내 눈에는 세월의 흔적이 뱃가죽의 주름살로 새겨져 있는 이 자매가 너무나 아름답다. 내 언니들이니까.

너무도 싫은 당신 🌸

잘린 가방

아버지가 오셨다.

작년 이맘때 내가 분당에서 용인으로 이사를 하자, 아버지는 연신
내 언니 집으로 옮기셨다. 아버지가 자주 가시는 종로의 복지관과 교
회가 우리 집에서는 너무 멀어서다. 그런데 언니가 몸이 아파서 며칠
동안 우리 집에 계시기로 한 거다.

아버지가 오셨다는 얘기를 듣고 옆 동에 사는 언니 집에 갔다. 평
수가 작은 언니 집은 뒷베란다 대신 부엌에 작은 창문만 달려 있는
데, 그 탓에 우리 집보다 훨씬 덥다. 더구나 앞뒤가 아파트로 막혀 있
어서 바람이 통하지 않는다. 다행히 우리 집은 언니 집에 비해 평수
도 큰데다 맨 뒤 동이라서 바람이 잘 통한다.

이미 저녁식사를 끝낸 아버지는 소파에 걸터앉아서 텔레비전을 보
고 계신다. 나는 얼른 아버지를 모시고 왔다. 우리 집으로 오는 동안

귀가 잘 들리지 않은 아버지는 큰소리로 얘기하셨다. 나는 몇 번 대답하다 목이 아파서 대화를 포기해버렸다.

나는 아버지가 싫다. 너무나 싫다. 단 한순간도 곁에 있고 싶지 않을 만큼 지독히 싫다. 아버지만 보면 떠오르는 기억 하나.

고등학교에 입학한 후 학교 갈 날이 얼마 남지 않은 날이었다. 생전 처음으로 새 교복을 입은 나는 가방도 새것으로 바꾸고 싶었다. 3년 동안 들고 다닌 헌 가방을 고등학교에서까지 계속 들고 다니기는 싫었다. 손잡이만 멀쩡할 뿐 모서리가 헤어지고 낡아빠진 가방이었다. 나는 고민 고민하다 아버지한테 말했다.

"아버지, 가방 좀 사주세요."

고개도 들지 못한 채 기어들어가는 목소리로 말했다.

"가방이 떨어졌냐?"

"네……."

"가져와봐."

우리 집은 상가 집이었다. 1층이 옷을 파는 가게였고 2층이 살림집이었다. 1층에서 2층으로 가려면 나무 사다리를 밟고 올라가야 했다. 아무런 감정이 실리지 않은 아버지의 목소리를 들은 나는 마음이 들떠서 단숨에 사다리를 밟고 올라갔다. 아버지가 화를 안 내시는 걸 보니 흔쾌히 가방을 사주실 것 같았다.

'그럼 그렇지…… 3년 동안 들고 다닌 가방을 아버지도 보셨을 테니, 내 마음을 이해하실 거야. 손잡이 나사가 빠져 두 번이나 수리를

한 가방이잖아. 난 중학교 들어갈 때 춘추복, 하복, 동복을 모두 얻어다 입었으니까 별로 돈도 안 들었다구.'

그때 교복을 얻어 입는 사람은 우리 반에서 아마 나밖에 없었을 것이다. 보릿고개도 아닌데, 더군다나 도시에서 학교를 다니던 내가 몸에 잘 맞지도 않은 교복을 번갈아 입으며 3년을 버텨야 했던 거다. 이제 고등학생이 되었으니 새 교복에 새 가방을 들고 싶었다.

'아버지도 그런 내 기분을 충분히 아셨을 거야.'

나는 버리려고 놔둔 가방을 들고 아래층으로 내려갔다. 사다리가 울릴 정도로 통통거리며 내려갔다.

"여기 있어요."

나는 자랑스럽게 아버지한테 가방을 내보였다. 가방을 받아 든 아버지가 가방을 열어보셨다. 가방 안은 다 헤어져 비닐이 너덜너덜했다. '내가 저렇게 낡은 것을 여태껏 들고 다녔다니……. 아버지도 속으로는 내가 안쓰러우실 거야. 아무리 자식들 가르치는 것이 힘들어 돈을 아낀다 해도 내 가방이 이 정도인 줄을 꿈에도 모르셨을 거야.' 아버지가 가방을 만져보는 동안 나는 내 감정에 젖어 있었다.

3년이란 시간을 담고 다닌 가방 속은 볼펜 자국에 잉크 번짐까지 뒤섞여 지저분했다. 그런데 겉은 좀 나았다. 어쨌든 가방의 기능에는 아무런 이상이 없었으니까. 그렇지만 고등학생이 되어 새 교복을 입은 사람이 들기에는 너무 후줄근한 가방이었다. 당연히 폐기돼야 할 가방이었다. 나는 그렇게 생각했다. 그때였다.

가방이 책과 도시락을 담는 기능에 아무 이상이 없음을 확인한 아버지가 갑자기 가위를 집어 들었다. 그리고 그 자리에서 가방을 싹뚝싹뚝 잘라버렸다. 손잡이가 달린 덮개 부분이 잘려나갔다. 양쪽 옆구리가 잘려나갔다. 이윽고 가방 앞면과 뒷면까지 조각조각 잘려나갔다. 그러면서 아버지는 내게 잊지 않고 한마디 하셨다.

"이렇게 멀쩡한 가방을 놔두고 새 가방을 사?"

그러면서 천 원짜리 지폐 몇 장을 방바닥에 탁 집어 던졌다. 아버지가 그 정도면 가방 사는 데 충분할 거라 생각한 천 원짜리 몇 장이 방바닥에 떨어지면서 좌악 펼쳐졌다. 동냥질하는 거지한테 적선할 때도 그렇게 던졌더라면 욕을 하고 갔을 것이다.

한창 피어나고 싶었던 열일곱 살 소녀에게는 잔인했던 2월 어느 날의 일이었다. 그날의 기억을 아버지는 지금쯤 새까맣게 잊어버렸을 것이다. 아니, 어쩌면 돈을 던져주는 순간 바로 잊어버렸을지도 모른다. 상처를 주는 사람은 쉽게 잊는다. 상처 받는 사람에게는 평생 피를 흘리게 하는 생채기가 되는 줄도 모르고. 그러나 나에게는 거의 30여 년이 지난 지금까지도 방금 전에 일어났던 일처럼 언제나 생생하게 머리와 가슴속을 맴돈다. 그때 그렇게까지 살기 힘드셨을까? 가방 하나를 사주면, 설령 그것이 지나친 사치였다 해도 겨우 가방 하나 사주는 사치인데, 생활에 위협이 될 만큼 분에 넘치는 사치였을까? 아니, 가방을 사주지 못할 형편이라면, 네가 힘들더라도 이 가방을 계속 들고 다니면 안 되겠느냐고 말해주었으면 안 되었을까?

딸이니까, 그저 아무런 힘없이 아버지가 번 돈을 축내면서 살아가야만 하는 딸이니까 함부로 해도 된다고 생각했던 것일까? 그날의 기억 때문에 나는 누군가에게 돈을 줄 때 절대로 던지듯이 주지 않는다. 받는 사람이 그날의 내가 되기를 바라지 않으니까.

고등학교는 가톨릭 계통의 학교여서 수녀원이 학교 안에 있었다. 오직 책 읽는 것만이 유일한 즐거움이었던 나는 하느님도 책을 통해서 받아들였다. 2학년 여름방학이 끝나갈 무렵 나는 예비 수련생으로 수녀원에 들어갔다. 수녀원에서의 생활은 엄격한 규율에도 불구하고 행복했다. 그곳에는 적어도 딸의 가방을 가위질하는 아버지 같은 존재는 없었다.

그대로 갔더라면 난 수녀가 되었을 것이다. 그러나 대학 입시도 끝난 3학년 겨울방학 때 수녀원 사정으로 학교 내에 있던 예비 수련생 제도가 없어져버렸다. 수녀가 되려면 대학을 마치고 정식으로 수녀원으로 들어가야 했다. 그걸로 나의 수녀원 생활은 끝났다. 1980년대의 어수선한 시대의 격랑 속에서 수녀원은 뜨거운 피를 가진 내가 갈 곳이 아니라는 생각이 들었다.

반송된 테이프

1980년의 상처 때문에 최루탄 냄새가 가실 날이 없었던 나의 대학 생활은 참담했다. 강의실과 벤치, 식당과 도서관 등 학생들이 있는 곳이면 어김없이 뒤섞여 있는 사복 경찰들을 보면서 4년을 보냈다.

내가 생각했던 대학 생활은 그게 아니었다.

난…… 나는…… 사람 살아가는 냄새가 나는 글을 쓰고 싶었다. 나는 생텍쥐페리의 따뜻함과 에밀 졸라의 치열함이 담긴 글을 쓰고 싶었다. 알베르 카뮈의 시사성과 앙드레 말로의 혁명성도 배우고 싶었다. 물론 이효석의 서정성과 김동인의 전통성도 바탕에 깔려 있는 그런 글을 쓰고 싶었다. 이문구의『관촌수필』에 등장하는 어머니 같은 따뜻함. 황순원의『독 짓는 늙은이』의 아버지 같은 한. 황석영의『삼포가는 길』에 묘사된 고향 잃은 자의 근거 없는 삶에도 빠져 있었다. 그런데 왠지 그런 글을 써서는 안 될 것 같은 분위기였다. 그런 글을, 작가를, 주인공을 좋아한다고 말하는 것이 죄스럽게 느껴지는 분위기였다. 그런 책 말고, 그런 분위기 말고, 시대와 민중과 역사라는 단어가 들어가 있는 글이 아니면 안 되는 분위기였다. 물론 다 좋은 말들이었다. 다만 내게 너무 무거웠을 뿐이다.

나는 대학 4년을 오직 청바지만 입고 다녔다. 우리 집은 청바지 가게였다. 폭염 속에서 청바지는 어두운 시대만큼이나 칙칙하게 다리에 감겨들었다. 여름에는 덥고 겨울에는 차가운 청바지. 몸에 착 달라붙어서 걸을 때마다 앞으로 내딛는 발걸음을 방해했던 족쇄 같은 옷. 물론 좋은 옷이었다. 다만 내겐 너무 답답했을 뿐이다. 대학을 졸업한 후 나는 지금까지 한 번도 청바지를 입지 않았다. 싫어도 입어야만 하는 청바지처럼 대학 생활은 참담했다.

나는 프랑스로 떠나고 싶었다. 칙칙한 청바지를 벗어버리고 싶듯

이 광주를 떠나고 싶었다. 아버지 곁을, 내 어깨를 짓누르는 현실을 벗어나고 싶었다.

어느 날 학교에 프랑스어 회화 테이프를 파는 외판원이 왔다. 지금처럼 컴퓨터가 보급되지 않았던 시절. 원어민 교수도 없는 지방에서 프랑스어 회화를 하는 길은 테이프를 듣는 것밖에 없었다. 아니면 서울에 올라와 학원을 다니던지. 나는 7만 원 하는 회화 테이프를 10개월 무이자 할부로 신청했다. 계약금도 필요 없고 돈은 다음 달부터 내면 된다고 했다. 테이프를 일주일 안에 집으로 배달해준다고 했다.

그런데 3주일이 지나도 테이프는 오지 않았다. 과 친구들은 이미 다 받았다는데 내 것은 오지 않았다. 이 사람들이 사람 차별을 하나 싶어 대리점에 전화를 걸었다. 그랬더니 전혀 예상치 못한 대답이었다. 집에서 수령을 거부해서 반송됐단다. 청바지 가게는 아버지 대신 큰오빠가 물려받아서 하고 있었다.

집에 와서 큰오빠한테 테이프가 왔었느냐고 물어보았다. 그랬더니 오빠의 대답이 이랬다.

"돈이 썩어 나갔냐? 누가 너한테 쓸데없는 데 돈 쓰라고 이 고생을 하는 줄 알아?"

그 당시에 7만 원이 갖는 돈의 무게가 어느 정도인지 지금의 나로서는 도무지 가늠할 수가 없다. 아버지가 잘라버린 가방처럼 테이프 값이 우리 형편에는 지나치게 큰돈이었는지도 모른다. 그러나 내 가슴에 새겨진 치유되지 않는 이 상처에 비하면 푼돈에 불과했을 것이

다. 그때가 대학 2학년 때였다.

대학을 졸업하던 해에 맹장이 터져 급히 수술을 했다. 수술을 끝내고 병실에 누워 있는데 저녁 무렵 아버지가 오셨다. 늦은 밤이었다. 병실에 들어오신 아버지가 대뜸 엄마한테 신경질을 부렸다. 여름이라 장사도 신통찮은데 만날 돈 들어갈 일만 생긴다고.

나는 수술한 지 한 달 만에 아무에게도 말하지 않고 대학원 시험을 보러 서울에 올라왔다. 전혀 준비도 못한 상황에서 자포자기하는 심정으로 시험을 쳤는데 다행히 합격이었다. 가을 학기에 나는 가방을 자른 아버지와 테이프를 돌려보낸 오빠 곁을 떠날 수 있었다. 내가 따르는 종교에 의하면 그들과의 인연이 그것으로 끝난 것이다.

대학원에 갈 때 나는 엄마한테 절박하게 부탁했다. 한 학기만 학비를 대어달라고. 나머지는 내가 알아서 하겠다고. 그렇게 광주를 떠났다. 집을 처음 떠난 대학원 첫 학기 때, 때론 저녁에 갈 곳이 없어 막막하게 한강만 내려다볼 때도 있었지만 나는 한 번도 집에 손 벌리지 않았다. 과외를 했고 때론 남의 논문을 대필하기도 했다. 몸은 고달팠지만 난 견뎌냈다. 외로운 서울 생활을 견뎌낼 수 있었던 것은 오로지 도서관과 미술관 덕분이었다. 도서관에는 내가 마음껏 읽을 수 있는 책이 널려 있었고, 지하철만 타면 흑백 도판이 아니라 진짜 작품을 볼 수 있는 박물관과 전시장이 널려 있었다. 미래가 보이지 않는 암담한 시간들이었지만 광주가 아니라서 견딜 수 있었다.

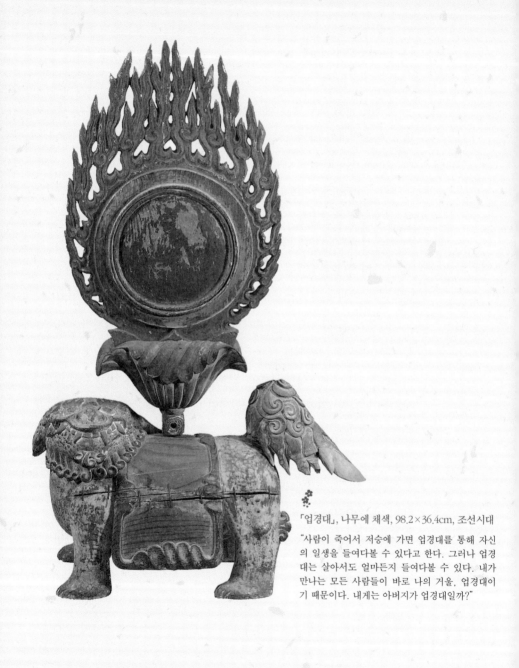

「업경대」, 나무에 채색, 98.2×36.4cm, 조선시대

"사람이 죽어서 저승에 가면 업경대를 통해 자신의 일생을 들여다볼 수 있다고 한다. 그러나 업경대는 살아서도 얼마든지 들여다볼 수 있다. 내가 만나는 모든 사람들이 바로 나의 거울, 업경대이기 때문이다. 내게는 아버지가 업경대일까?"

몸소 보여주신 가르침

대학원을 졸업한 후 결혼하고 신혼여행에서 돌아오던 날 광주 집에 내려갔다. 내키지는 않았지만 누구나 다 그렇게 한다고 해서 갔다. 나는 아버지와 거의 마주칠 일이 없었다. 아니 마주치고 싶지 않아서 그냥 내가 슬슬 피했다. 드디어 서울에 올라가기로 한 날 아침, 방에 있는 나를 아버지가 밖에서 부르셨다. 나가 보니까 돈 있으면 좀 주고 가라고 했다. 뭘 좀 사려는데 돈이 부족하단다. 새댁이 되어서 처음으로 시부모님께 가는 딸을 빈손으로 보내면서 용돈을 달라고 했다. 대학원까지 가르쳐놨으니까 당연히 부모 고마운 줄 알아야 한다는 얘기도 잊지 않으셨다. 대학원까지 가르쳤다는 말에 순간적으로 불덩어리 같은 것이 머리를 때렸지만 내색하지 않고 나는 내가 가진 돈을 전부 털어서 아버지께 드렸다.

이젠 아버지가 내게 기대어 사는 처지가 되었다. 큰오빠가 간암으로 세상을 떠나 빈털터리가 된 부모님을 내가 모시게 되었을 때 누군가 물었다. 혹시 유산 물려받은 것이 있냐고. 난 그 말을 들었을 때 정말 이상하다고 생각했다. 부모가 자식을 길러야 하는 것이 너무도 당연하듯 자식도 부모를 모셔야 하는 것이 너무도 당연하지 않은가. 설령 내게 그런 아버지라 해도 의무는 의무지 않은가.

나는 아버지께 가장 좋은 과일을 깎아 드렸고, 갈치조림을 했을 때도 가운데 토막을 담아 드렸다. 아이들이 과자를 사오면 할아버지한데 먼저 드리게 했고, 공부를 하다가도 아버지한테 냉커피를 타다 드

렸다.

남들이 보면 지극히 효성스런 딸이라 생각했을 것이다. 그러나 내겐 아무런 감정이 없었다. 특별히 아버지에 대해 마음이 너그러워져서도 아니다. 그것은 단지 나이 든 노인에 대해 누구나가 가질 수 있는 마음이었다. 지하철 안에서 머리가 허연 노인을 보면 일어나 자리를 양보하는 것과 같은 무의식적인 행동이었다. 또한 아이들에게 어른을 공경해야 한다는 것을 내가 모범으로 보여주고 싶었을지도 모른다.

조금 더 이유를 따져보면 아버지처럼 남에게 모질게 굴고 싶지 않아서였을 것이다. 내 비록 아버지한테 상처를 받았어도 그것 때문에 귀한 나 자신이 구부러지고 맺혀 있다는 것이 너무 자존심 상했기 때문인지도 모른다. 감히 아버지 같은 사람이 귀하고 귀한 나를 상처주게 하지 않겠다는 자존심. 감히 아버지같이 이기적인 사람한테 내 마음 어느 구석이라도 내어주고 싶지 않다는 자존 의식. 그래서 지극 정성으로 아버지를 모셨다. 세상에는 당신처럼 자기중심적인 사람만 있는 것이 아니라 나 같은 사람도 있음을 가르치기라도 하려는 듯. 그렇게 아버지를 모셨다.

내가 아버지한테 그런 대우를 받았던 것은 전생에 빚을 졌기 때문이라는 생각도 없지는 않았다. 설령 내가 마음이 조금 불편하더라도 이게 도리고 순리니까, 아버지가 어떻게 했든 나는 내 식대로, 나의 철학과 종교를 삶 속에서 실천하면서 살고자 했다. 그렇다고 그 마음

이 쉽지는 않았다. 열일곱 살 어린 나이에 받은 상처가 아니었던가.

누가 말했듯, 부모는 처지가 어렵게 되면 자신이 한없이 퍼주었던 자식한테가 아니라 자신을 위해준 자식에게 기댄다는 말이 맞는 것 같다. 부모님이 그렇게도 끔찍하게 위해주던 작은오빠는 길거리에 나앉게 된 노부부를 받아들이지 않았다. 딸들이 주는 용돈을 모았다가 작은아들이 오면 몰래 주던 아버지가 더이상 효용 가치가 없어지자 그에겐 짐이 된 것이다. 작은오빠도 큰오빠가 세상을 떠난 지 2년 후에 간암으로 세상을 떠났다. 두 아들을 앞서 보낸 엄마는 작은오빠가 떠난 지 역시 2년 후에 저세상으로 가셨다. 아버지는 2년마다 세상을 떠나는 우리 집의 징크스를 과감히 떨쳐버리신 분이다. 엄마가 돌아가신 지 3년이 지났다.

아버지는 올해 86세. 6·25때 다리에 총알 파편을 맞았다는 아버지는 걸을 때마다 기우뚱할 정도로 다리를 전다. 집에 오는 짧은 시간 동안 옆에서 듣는 아버지의 숨소리는 금세라도 탁 끊어져버리지 않을까 하는 생각이 들 정도로 힘들어 보인다. 이젠 다음 생을 준비해야 할 시간임을 아버지도 아실 것이다. 아니 지금 살고 있는 시간은 덤일지도 모른다. 얼마 후면 이 몸을 낡은 옷처럼 벗어버려야 할 것이다. 그런데 아버지에게 다음 생은 어떤 걸까? 빌어먹어도 저승보다는 이승이 낫다고 습관처럼 되뇌는 아버지. 죽고 나면 몸이고 재물이고 다 소용없는 건데 아직도 탐욕스럽게 돈 욕심을 내는 나의 아버지. 마늘이 몸에 좋다는 애기를 들으면 온 집 안이 마늘 냄새도 설

여질 정도로 마늘을 드셔야 하고, 검은콩이 좋다면 집 안 곳곳에 콩 껍질이 날아 다니도록 드시는 아버지.

나는 아버지를 닮지 않아 천만다행이다. 남에게 퍼주기 좋아하고, 풍류 좋아하시던 엄마를 닮아 정말 다행스럽다. 젊어서 약자에게 가혹했고 나이 들어 오로지 자신만 챙기는 아버지를 닮지 않아 얼마나 다행인지 모른다.

그리고 어쩌면 혹시라도 내가 아버지같이 이기적이고 독단적인 사람이 될까봐 아버지를 통해 이렇게 살지 말라고 몸소 실천해 보여주신 아버지한테 고맙다. 평생 자기 고집대로 살면서 옆 사람들 힘들게 해서는 안 된다고, 이까짓 몸뚱이 잘 먹여주고 위해줘봤자 다 쓸모없는 거라고 80년이란 긴 세월동안 끈질기게 가르쳐주신 아버지께 감사 드린다. 그리고 아버지가 아니었더라면 세상에 그토록 자기중심적인 인격체가 있다는 사실을 믿지 않을 것 같아서 바로 내 곁에 증거물로 살아주신 아버지한테 거듭 감사 드린다. 글을 쓰는 사람에게 풍부한 인간상은 분명 큰 재산일 테니까.

나는 절대로, 절대로 아버지같이 되지는 않으리라 다짐한다. 자신은 남에게 도움이 되지 않으면서 다른 사람들은 당연히 자신을 도와야 한다고 생각하는 그런 사람. 아버지라는 이유만으로, 나이가 들었다는 한 가지 이유만으로 대우 받아야 하고 자기 마음대로 해도 된다고 생각하는 그런 사람. 그래서 곁에 있는 사람들에게 빨리 떠나주었으면 하는 마음이 들게 하는 사람. 그런 잉여 인간이 되지는 않을 테

다. 절대로, 절대로 아버지처럼 살아서는 안 된다고 아버지는 내게 80년 생애를 몸 바쳐 가르치고 계신다. 난 그 가르침을 잘 따를 것이다.

글은, 참 좋은 치료약인가보다. 처음 이 글을 쓸 때 '나는 아버지가 싫다'라고 현재형으로 문장을 썼다. 그런데 방금 고쳤다. '싫었다'라는 과거형으로. 지금은 아버지에 대해 아무런 감정도 없다. 지독한 무관심만이 남았다. 마치 화단 곁에 놓인 벽돌을 무심히 바라보는 감정과 마찬가지일 것이다.

물론 이 감정도 언젠가는 자신의 귀한 영혼을 그렇게밖에 지키지 못한 아버지에 대한 측은지심으로 바뀔지도 모른다. 그러나, 아직은 아니다. 그리고 아직은 아니라고 말하는 내게 그래야 한다고 강요하지 않겠다. 그저 있는 그대로의 감정을 받아들이련다. 슬픔이 다가오고 분노가 다가왔을 때 말없이 받아들였던 것처럼. 언젠가는 자연스레 내 마음에서 받아들여질 때까지 기다리련다.

가슴에서 타오르는 불을 삭이려거든 🌸

친구의 시골집에 내려가 방울토마토를 땄다. 오후 2시부터 시작된 일이다. 사방에서 8월의 열기가 금세라도 폭발할 듯 위태로운 시간, 용감하게 나는 밭으로 발길을 잡았다. 친구가 마루에 장판을 깔고 못 질을 하느라 정신 없는 사이 나 혼자 슬그머니 밭으로 향한 것이다. 밭은 상상 이상으로 뜨거웠다. 밀짚모자를 썼지만 집에서 밭으로 가는 몇 분 사이 몸은 이미 땀으로 범벅이다.

내 몸은 잠깐 사이에 더위에 쭈그러드는데, 걸어가는 동안 눈앞에 펼쳐진 산과 논을 보니 더운 기색이라고는 전혀 없다. 오히려 싱싱하기만 하다. 더위를 느끼는 존재는 오로지 나밖에 없는 것 같다. 똑같은 태양 아래 서 있는데도 푸른색은 더욱 싱싱하게 푸르고 활기차 보인다. 나무도 벼도 토마토도 매미소리처럼 윙윙 울리는 태양빛 아래서 신명나게 영글어가고 있는데 나만 못 견디게 뜨겁다.

지난주에 익은 것을 다 땄는데 일주일 만에 또 다시 붉게 익은 방

울토마토들이 주렁주렁 열려 있다. 인간들처럼 태양이 뜨겁다고 짜증을 부리기는커녕 온몸으로 받아들이고 육화시켜 탐스런 열매를 맺어놓았다. 성숙이란 이런 거라고 내게 가르치는 것 같다. 동틀 때부터 해질 때까지 한 순간도 쉬지 않고 맹렬하게 퍼붓는 태양빛을 머금었기에 태양빛을 닮은 열매를 맺을 수 있었노라고, 방울토마토는 내게 제 몸으로 말한다. 난 한 발자국도 움직일 수 없어서 꼼짝없이 한자리에 서 있었지만 포기하지 않았노라고. 이제 자랑스러운 내 인내의 결과물을 그대에게 드리겠노라고.

두 손으로 정신없이 방울토마토를 땄다. 방울토마토처럼 인내할 수 없는 나는 뜨거운 햇살을 견뎌낼 수 없다. 땀이 비 오듯 쏟아진다는 말을 직접 체험하는 중이다. 머리와 이마, 얼굴과 목에서 얼마나 땀이 많이 흐르던지 나중에 코에서까지 땀이 흘러 혹시 코피가 나는 게 아닐까 하고 땀을 닦아 확인해보았다. 우리 몸은 300만 개의 땀구멍에서 땀을 흘린다더니 정말 실감이 난다.

밭에 오기 전에 나는 아버지가 싫다고, 30년 동안이나 싫었다고 사람들 앞에서 큰소리로 소리쳤다. 만나는 사람마다 붙들고 아버지 욕을 하고 왔다. 그렇게 악을 쓰며 욕을 하고 나니까 이상하게 내가 미워했던 아버지는 사라지고 욕만 남았다. 30년 동안 닫아두었던 미움의 항아리는 막상 뚜껑을 열어보니 실체가 없었다. 외면하려 했지만 결코 외면할 수 없던 미움이 음습한 과거 속에서 단단하게 뿌리를 내리고 있을 거라 여겼는데 아니었다. 그저 먼지뿐이었다.

그 순간, 나의 기억 속에서 30년 동안이나 쉬지 않고 가방을 자르던 아버지가 가위질을 멈췄다. 그리고 내 앞에는 여전히 탐욕스럽고 이기적이지만 86년 동안 스스로가 만든 쭈글쭈글한 육신의 껍질을 뒤집어 쓴 쇠잔한 노인네만이 앉아 있었다. 그저 힘없는 노인일 뿐이었다.

아버지가 떠나시던 날, 나는 그분의 뒷모습을 향해 두 손 모아 합장을 했다. 다음에는 조금 더 좋은 인연으로 만나자고. 이 생에 해결해야 할 빚은 내가 전부 갚겠노라고. 결코 피하지 않고 받아들이겠노라고 마음으로 얘기했다. 언니들한테 심어놓은 마음의 상처까지 전부 합하여 내가 받아들이겠노라고 그렇게 얘기했다. 이 생을 떠날 때까지 행복하시라고.

뜨거운 태양이 싫어 그늘 속에만 있었더라면 방울토마토는 결코 익지 않았을 것이다. 나도 내게 쏟아지는 태양빛을 피하지 않을 생각이다. 뿌리째 뽑아버릴 듯이 거칠게 쏟아지는 소나기도 마다하지 않을 것이다. 다 받아들이고 육화시켜 내 것으로 만들 것이다. 아버지한테 받았던 상처, 오빠한테 느꼈던 환멸, 앞으로도 만나게 될 수많은 아버지와 오빠 들의 시험이 있을지라도 좌절하지 않고 내 삶의 밑거름으로 삼을 것이다. 그래서 붉게 익은 열매들을 주렁주렁 열리게 할 것이다.

방울토마토를 다 따고 돌아오는 길에 콩밭에 들렀다. 지난번에 미처 다 쳐내지 못한 웃자란 콩잎을 따주었다. 이번에는 낫이 아니라

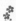

개심사 종루

"반듯하고 멋진 나무만이 기둥이 되는 것은 아니다. 비틀어지고 구부러진 나무도 기둥의 역할을 하는 데는 아무런 문제가 없다. 개심사 종루의 기둥처럼 그렇게 어울려 사는 거다. 너는 왜 다른 나무들처럼 잘 생기지 못했느냐고 따지지 않을 것이다 그대로 인정하고 받아들일 것이다. 더 받아들이고 융화시켜 내 것으로 만들 것이다.

손으로 따주었다. 낫이 아니라도 손으로 자붓이 훑어주면 된다는 선배 농사꾼의 말대로 따라했다. 자붓이 훑어준다는 표현 앞에 천둥벌거숭이처럼 낫질을 해대던 나의 모습이 너무나 부끄러운 한 주였다. 찌는 더위에 땀을 흘려야 가슴에서 타오르는 불을 삭일 수 있다는 선배 농사꾼의 말을 되새기며 콩잎을 훑어주었다. 땅심의 거룩한 결실을 믿으면서.

부처님과 하느님의 점심식사

"어째 그리 딸같이 이쁘디야?"

올해 일흔둘이라는 할머니는 진즉 잠이 깨셨는지 누운 채 나를 보고 계신다. 행여 왔다 갔다 하는 소리를 내면 곤히 잠든 내가 깰까봐 일어나지도 못하고 계셨다. 내가 잠든 얼굴을 줄곧 보고 계셨던가보다. 내가 눈을 뜨자마자 내 엉덩이를 또닥이면서 하신 말씀이다. 그렇게 엉덩이를 또닥거리는 할머니의 모습은 꼭 나이 어린 손자를 대하는 것 같다. 아들 둘이 있는데 두 아들에게서 난 손자도 전부 아들이라고 한다. 두 며느리는 아주 착하단다. 그러나 아무리 며느리가 착하다 한들 시어머니한테 곰살맞게 대하기는 어렵지 않은가. 그래도 '시'자 들어가는 어려운 어머니이니. 그러니 손녀딸처럼 졸졸 따라다니며 말동무하는 내가 귀여우신가보다. 처음 잠자리를 함께한 내게 그렇게 스스럼없이 대하시는 걸 보면.

이 동네에서 태어나 이 동네 남자한테 시집와서 한 번도 이 동네를

떠나보지 않으셨단다. 남편 복이 없었던지 결혼한 지 3년 만에 남편을 저세상으로 보내고 오십 평생을 홀로 두 아들을 키우며 이 집에서 살아왔단다. 두 아들을 전부 출가시킨 지금도 할머니는 이 집에서 여전히 혼자 살고 계신다.

"고생이 많으셨겠어요?"

어젯밤에 할머니가 살아온 얘기를 듣다가 내가 이렇게 얘기하자 할머니가 대번에 말씀하셨다.

"그래서 많이 못 가르쳤지. 그것이 한이여. 그래도 우리 아들들은 모두 효자들이여. 을매나 나를 위해주는지 몰러."

그것이 모두 하느님의 은총이라고 하셨다. 이날 이때까지 아무 탈 없이 살아올 수 있던 것이 모두 하느님의 은혜를 받아서라고 하셨다. 그래서 나는, '맞아요. 그게 전부 할머니가 착해서 복 받으신 거예요'라고 대꾸했다.

금요일 저녁에 친구의 이곳 시골집으로 내려왔다. 그리고 다음 날 아침부터 장화를 신고 낫을 들고 콩밭으로 향했다. 지난번에 뽑다 만 풀이 콩보다 더 높이 자라 있었다. 친구와 이번에는 어떤 일이 있어도 콩밭의 풀을 다 뽑고 가자고 약속했다. 그런데 친구가 갑자기 일이 생겨 서울로 올라가버렸다. 저녁 무렵에 오겠다고 했다. 그래서 나 혼자서 하루 종일 풀을 뽑았다. 이미 콩보다 더 깊이 뿌리내린 풀은 밭의 주인이 되어 있었다. 좀처럼 뽑히질 않았다. 풀이 뽑혀나간 자리마다 곧 쓰러질 것 같은 콩이 애처롭게 햇볕에 노출되었다. 졸지

124

에 홀로서기를 당한 콩은 강렬한 햇볕 아래에서 어찌할 바를 모른 채 힘겹게 버티고 서 있었다. 이미 풀을 매준 밭의 콩잎은 검푸를 정도로 시퍼렇게 자라 있는데, 생전 처음으로 홀로서기를 당한 콩은 허연 아랫도리를 드러낸 채 겨우겨우 현기증을 참고 있는 것 같았다.

그래, 당분간 힘들 것이다. 그러나 견뎌봐라. 그래야 힘이 생기지. 건너편에 자라고 있는 싱싱한 콩들이 보이지 않니? 그 콩들도 이 시련을 견뎠기 때문에 저렇게 건강해질 수 있었던 거야. 그러니 처음 당하는 고통이 힘들다고 포기하지 마. 풀밭 속의 그늘이 시원하다고 그곳에만 숨어 있으면 열매를 맺지 못하는 법이야. 아무리 태양빛이 뜨겁더라도 견뎌내야 한다. 그래야 건강한 열매를 맺을 수 있지. 이번 고비만 잘 견디면 너희들도 가을에 결실의 기쁨을 느낄 수 있을 거야. 곧 가을이 올 텐데 빈손으로 가을을 맞이할 수는 없지 않겠니.

밀짚모자 아래로 줄줄 흐르는 땀을 훔치면서 종일 풀을 뽑았다. 아침 8시부터 해질녘까지 일했는데도 겨우 절반밖에 못 했다. 밭두렁에는 뽑아버린 풀이 수북했다. 풀이 뽑혀나간 자리가 휑하게 비어서 밭은 여간 허전한 게 아니다. 게다가 싱싱하게 뻗어 올랐던 풀들에 비해 남겨진 콩은 얼마나 못나고 초라해 보이는지……. 겨우 저 콩 몇 그루 때문에 그 고생을 하면서 풀을 뽑았나, 회의가 들 정도로 비실거리며 서 있는 콩은 보잘것없어 보였다.

그러나, 그렇다고 해서 콩을 뽑고 풀을 키울 수는 없는 일이지 않은가. 분명히 뽑아야 할 것은 콩이 아닌 풀이니까. 내가 키워야 할 것

이 아무리 형편없는 모습이라 해도 그걸 어여삐 여기고 가꾸어야 하지 않겠는가. 단지 콩이라는 한 가지 이유만으로, 풀에 비해 잘났건 못났건 간에 그것은 절대로 뽑혀서는 안 되는 존재인 것이다.

내 마음속에서 내가 키워야 할 것은 무엇일까. 아무리 땀을 흘려도 절대로 뽑아서는 안 되는 콩 같은 것이 무엇일까. 내 마음속에서 내가 뽑아버려야 할 것은 무엇일까. 아무리 싱싱하게 잘 자라도 언젠가는 꼭 뽑아내야 할 풀 같은 것은 무엇일까.

땀을 쏟아내며 풀을 뽑는 내내 나를 돌아보면서 '일이 곧 수행이구나' 하고 생각하다 보니 구부러진 허리가 펴지지 않을 정도로 피곤이 몰려온다. 이젠 일을 마쳐야 할 시간이다. 나머지는 내일 친구와 함께 뽑아야겠다 생각하곤 집으로 돌아와 마루에 앉았는데 친구로부터 전화가 걸려왔다. 일이 다 안 끝나서 오늘 못 내려온단다.

난감했다. 이 넓은 집에서 혼자 잘 수는 없는 노릇이다. 나는 평소에도 잘 놀라고 무서움을 잘 타는 편이어서 밤에 혼자 잔다는 것은 상상도 못했다. 더구나 이 집은 뒤에 바로 산이 있어서 밤이 되면 더욱 캄캄하다. 친구가 못 온다고 하자 갑자기 집이 괴괴하게 느껴진다. 마루에 앉아 있는데 누군가 뒤에 서 있는 것 같은 무서움증이 슬슬 생겨난다. 그렇다고 이 시간에 서울에 올라갈 수도 없다. 그러기에는 몸이 너무 피곤해서 꼼짝도 하기가 싫다. 종일 낫을 잡았던 오른손은 펴지지가 않을 정도로 아프다. 이렇게 아픈데 터미널까지 가려면 한 시간에 한 대 씩 온다는 시내버스를 타야 한다. 친구 차 신세

를 질 생각이었으니, 혼자 대중교통 편으로 올라가게 될지도 모른다고는 생각조차 안 해봤다. 난감한 상황이다.

씻을 생각도 못하고 마루에 걸터앉아서 친구와 옥신각신하고 있을 때, 옆집 할머니가 오셨다. 전화 내용을 들으시더니 대뜸 할머니 집에 가서 자자고 하신다. 집은 누추하지만 그래도 혼자 자는 것보다는 낫지 않겠느냐고. 겨우 서너 번 보았을 뿐인데 그리 말씀하신다. 나는 마치 구세주를 만난 듯이 얼른 따라 나섰다.

그 밤에 나는 할머니와 같은 요에서 한 이불을 덮고 잤다. 이불 속에서 할머니가 살아오신 인생 얘기를 들었다. 7년 전 10월 24일 아침에 위 수술을 했는데 다행히 지금까지 아무 탈이 없다고 했다. 모두 하느님 은총이라고. 가슴의 수술 자국을 가리키는 다섯 손가락이 온통 새카맸다. 내가 그 손을 만지면서 왜 이렇게 됐느냐고 물으니까, 옆 동네에서 복분자 따는 놉을 구한다고 해서 가서 하루 종일 땄더니 이렇게 변했단다. 그러면서 "우리 아들이 알믄 나 혼나. 고생헌다고 못허게 햐" 하며 웃으셨다.

"힘드신데 뭐 하러 그렇게 일을 하세요?"

"아니여, 나도 나 헐 도리가 있어. 담에 아들 집에 가믄, 손자들 용돈도 줘야 혀. 노인네라고 돈 쓸 디 없는 것이 아니여."

그렇게 밤새 얘기하다 잠이 들었는데 아침에 할머니가 내 엉덩이를 토닥토닥 해주신 것이다.

"이침밥 금방 헐팅께, 빈친 이도 얼릉 믹고 가."

제백석, 「노옥청리도」, 『석문24경중』, 종이에 수묵담채, 38.8×45.3cm, 1910

"허름한 시골집 부엌 식탁에 오늘은 하느님과 부처님이 마주앉으셨다. 그 모습이 참으로 보기 좋다."

그 얘기가 끝나자마자 부엌으로 나가셨다. 나는 이불을 개고 친구 밭에 가서 방울토마토를 따왔다. 오다 보니까 할머니의 효자 아들이 벌써 와서 경운기를 몰고 나가고 있다. 인근 도시에 산다는 아들은 일요일마다 와서 할머니가 힘에 부쳐 할 수 없는 일을 하고 간다고 했다. 이 말을 하는 할머니의 주름진 얼굴에는 자랑스러움이 가득했다. 나는 할머니와 아침밥을 먹은 후 늙은 어머니와 아들에게 커피를 타 드리고 설거지를 했다. "어째 그리 딸 같이 이쁘디야" 하시던 할머니의 딸이 되어 밥그릇과 국그릇을 씻고, 싱크대 구석구석 묵은 때까지 박박 문질러 닦아냈다. 눈이 어두운 할머니의 부엌은 젊은 여자의 손길이 필요했다. 할머니의 부엌이 젊은 여자의 부엌처럼 바뀔 때까지 묵은 때를 닦아내고 집을 나서자 할머니가 말씀하셨다.

"이따가 나는 교회 가서 점심 먹고 올팅께, 굶지 말고 여그 와서 먹어유. 알았지유?"

나는 기꺼이 그러겠노라고 대답하고 친구네 집으로 향했다. 1.5리터짜리 물병에 물을 가득 채운 후 밀짚모자를 쓰고 장화를 신고 다시 낫을 잡았다. 날이 약간 흐리다. 이 정도 날씨면 오늘은 충분히 일을 끝마칠 수 있을 것 같다. 오늘은 어제 남겨둔 풀을 전부 다 뽑을 참이다. 이제 7시 반이니까 이 정도 날씨에 부지런히 움직이면 저녁 안에 다 마칠 수 있을 것 같다. 구름 덕분에 햇빛이 강하지 않아서 아예 밀짚모자를 벗어 던지고 부지런히 풀을 뽑았다. 날은 흐렸지만 내 키만큼 자란 풀을 뽑아내는 일은 긴단지가 않아서 역시나 낮은 비 오듯

흘렀고 목이 말라 어느새 물 한 병이 바닥을 보인다. 허리를 펴고 잠시 서 있는데 저 멀리 할머니 모습이 보인다.

교회에 가서 하느님의 은총을 듬뿍 받고 오신 할머니가 저 멀리에서 내게 손짓하신다. 빨리 오라는 손짓이다. 시계를 보니 12시가 다 되었다. 벌써 점심 식사를 하고 오셨나? 나는 굳어진 허리를 겨우겨우 펴고 할머니 집으로 향했다.

"벌써 점심 잡수시고 오셨어요?"

"아니여. 내가 와야지 밥을 묵을 것 같아서 점심 안 먹고 빨리 왔어. 어여 들어와요. 깻잎 씻어 놨응께."

"아이고…… 할머니, 교회 가면 맛있는 반찬도 많다고 하셔놓고 그냥 오셨어요?"

"그거 낸중에 가도 또 먹을 수 있으니께, 언릉 손 씻고 와."

나는 바지에 묻은 흙을 털어내고 손을 씻고 부엌으로 들어갔다. 그리고 방금 뜯어온 깻잎에 밥을 싸서 먹었다. 하느님의 은총을 듬뿍 받은 할머니와, 부처님의 가피(加被)를 가득 받은 내가 식탁에 마주앉아 점심을 함께했다. 할머니는 내게 하느님의 은총을 나누어주셨고, 나는 그 은총을 자비로운 마음으로 받아들였다. 허름한 시골집 부엌 식탁에 오늘은 하느님과 부처님이 마주앉으셨다. 그 모습이 참으로 보기 좋다.

불가근불가원 🌸

"이장느무시키……."

친구 남편의 입에서 나지막하게 욕이 흘러나왔다.

이장이 밭에 뿌릴 농약에 물을 섞으면서 친구 집 수도를 이용한 것
이다. 아무리 시골 생활이 개방적이라고는 하지만 남의 집 수도를 쓰
면서 주인한테 양해 한 마디 구하지 않고 마음대로 쓴 것이 눈에 거
슬린 것이다.

친구 집은 동네 맨 끄트머리에 있었다. 집 뒤쪽으로 다랑논이 있는
데, 그곳에 가려는 사람들은 옆으로 돌아가야 하는 동네길 대신 친구
집 마당을 거쳐서 지나갔다. 그러다 보니 시도 때도 없이 사람들이
마당에 나타났고 그 바람에 개인 집이면서도 전혀 개인 생활을 보호
받지 못했다. 마당과 밭이 한없이 넓어 마음대로 활개 치며 살 줄 알
았는데 아무리 더워도 옷 한번 제대로 벗고 있을 수가 없다. 처음에
는 새로 이사 온 사람이 궁금해서 들락거린나고 생각했는데 그게 아

니었던 거다.

장판도 새로 깔고 도배도 새로 할 거라는 말을 들은 옆집 할머니는 동네 사람에게 친구 집 안방 장판 일부를 걷어줘버렸다. 물론 새 주인인 친구에게 물어보지도 않고, 친구가 집을 비운 사이에 일어난 일이었다. 할머니 입장에서는 전 주인과 한 식구처럼 지냈기 때문에 전 주인이 놓고 간 장판을 자기 마음대로 처분하는 것이 당연하다고 생각했던 모양이다. 이미 그 집의 주인이 친구임은 중요하지가 않았다. 그 바람에 친구는 새 장판을 깔 때까지 거의 한 달 동안을 윗목이 허옇게 드러난 시멘트 바닥을 보면서 아랫목에서만 잠을 자야 했다.

도시 생활에 길들여져 있던 친구는 전 주인이 창고로 썼던 목욕탕을 정리하고 수세식 변기를 놓았다. 그러자 동네 사람들이 지나가면서 저마다 한마디씩 했다. 마당에 있는 화장실은 손님 올 때라도 꼭 필요한 법이니까 없애지 말고 놔두라는 것이었다. 그게 사실은 시골에 먼저 산 경험자로서 새 집주인을 위해서 한 말이 아님을 친구는 금세 알아차렸다. 동네 사람들이 편리하게 이용하기 위해서였다. 친구는 안마당에 흉물스럽게 서 있는 이동식 화장실을 이삿짐이 빠지는 날 치웠다.

지난주에 내려 온 친구 남편은 노발대발했다. 콩밭에서 뽑은 풀이 밭두렁에 수북이 쌓인 것을 보고 친구에게 막 화를 냈다. 생전 밭일이라고는 한 번도 안 해본 사람이 뙤약볕 아래서 고생하면서 풀을 뽑았을 생각을 하니 너무나 안쓰러웠던 것이다. 공기 좋고 조용한 곳에

서 책 읽고 공부한다 해서 집을 사줬는데, 이렇게 병이 날 정도로 일만 하려고 내려왔냐고. 그런 그의 목소리에는 비록 화를 내고 있었지만 아내를 향한 정이 뚝뚝 흘렀다.

그런데 마침 친구 남편이 내려가는 날에 일이 터졌다. 동네 사람이 밭 뒤쪽에 있는 논에 농약을 치기 위해 굵은 고무호스를 끌면서 밭고랑을 지났다. 조심스럽게 지나갔으면 문제될 게 없었을 텐데, 친구 밭 한가운데 있는 밭고랑을 지나면서 콩대를 다 부러뜨려놓은 것이다.

그 모습을 본 친구 남편이 불같이 화를 냈다. 너무도 당연했다. 남의 땅을 지나가려면 허락을 받지는 않더라도 적어도 피해는 안 주고 지나가야지 이게 뭐냐, 생전 풀 한 번 안 뽑아본 사람이 얼마나 고생하면서 키워놓은 콩인 줄 아느냐 등등. 그의 화는 좀처럼 가시지 않았다. 물론 외지에서 들어 온 사람인데다 상대방이 나이가 많은 까닭에 그다지 큰소리를 내지 않으려 상당히 자제하는 듯한 목소리였다. 한번 성질이 나면 누구도 못 말린다는 사람의 목소리치고는 무척 점잖은 편이었다.

그러자 육십도 훨씬 넘어 보이는 동네 사람이 한동안 사설을 풀었다. 여기서 150년 동안 농사를 지으면서 살아왔는데 길이 난 곳으로 다닌 것이 뭐가 잘못됐냐는 식이었다. 그 말 속에는 아버지 대부터 계속 이곳에 산 토박이로서의 텃세가 담겨 있었다. 그까짓 콩 몇 개 쓰러진 것 가지고 유난스럽다는 듯한 표정이었다. 그건 싫고 선배 종

사꾼이 가져서는 안 될 생각이 아닐까.

그 일이 있은 후 친구 남편이 이장에게 그 얘기를 했는데, 불과 일주일도 안 된 때에 이번에는 이장이 친구 집 수돗가에서 농약을 섞은 것이다. 유기농을 하겠다는 친구 입장에서는 이장이 농약 통을 들고 자신의 수돗가에 오는 것부터가 마뜩찮았다. 특히 사유재산이 철저한 도시사람에게 내 것 네 것 구분이 없는 시골사람의 행동이 이해될 리 만무하다.

이장이 농약 냄새를 풍기며 밭으로 사라지자 친구 남편의 입에서 "이장느무시키……" 하는 욕이 흘러 나왔다. 그러면서, 집을 비울 때는 아예 수도 모터를 잠가버려야겠다고 한다. 어서 대문을 만들고 울타리를 쳐야겠다고 한다. 그리고 필요하면 가끔씩 싸움도 해야 한다고 한다. 동네 사람들에게 너무 좋게만 해도 사람을 물렁하게 봐서 한없이 그들의 생활방식이 정석인 양 강요한다고 한다.

그때였다.

'고물 삽니다, 고물' 하는 방송을 하며 트럭이 골목길에 들어섰다. 그러자 방송을 들은 옆집 할머니가 얼른 나오더니 집 앞에 놓인 냄비, 프라이팬, 고철 등을 고물장수에게 넘기는 게 아닌가. 그것들은 어제 친구 남편이 고생고생하면서 집 안 곳곳에 있는 것을 정리해서 대문 앞에 내놓은 것이었다. 그런데 옆집 할머니는 너무도 당연히 그것들을 자신이 처리해야 한다는 듯 새 주인에게 한마디 상의도 없다. 그 모습은 마치 남의 집 안방 장판을 마음대로 처분하던 때와 똑같

134

다. 고물 장수가 고물들을 트럭에 싣기 편하게 우그러뜨린 후 트럭을 뒤로 빼려다가 친구 집 앞을 가로지른 전깃줄에 걸렸다.

이 모습을 마루에서 지켜보고 있던 친구 남편이 버럭 화를 내면서 소리를 질렀다.

"그 전선을 치워달라고 한 지가 언제인데 지금까지 안 치우고 그 래요? 전선줄이 집 앞을 가로막으니까 차가 왔다 갔다 할 수가 없잖아요?"

"차가 들어갈 때마다 해 돌라는 대로 다 해줬는디 뭐가 문제여?"

"제가 어디 한두 번 얘기했어요? 탯줄처럼 대문 앞에 축 늘어져 있으면 집에 들어오는 사람이 기분이 좋겠어요?"

친구 남편은 슬리퍼를 꿰어 신고서 대문 쪽으로 나가 불같이 소리를 질렀다. 전선줄을 손가락으로 가리키며 화를 내는 그의 모습은 머리끝에서 발끝까지 화 자체가 삼켜버린 것 같다.

저 사람한테 저런 모습도 있구나. 나는 새삼 놀랐다. 그런데 친구 남편을 바라보는 친구의 모습을 보고 더 놀랐다. 큰소리로 싸우는 남편을 바라보는 친구의 눈빛은 전혀 변함이 없었다. 당신이 아무리 화를 내고 싸움을 하더라도 나는 여전히 당신만을 사랑합니다, 라고 친구의 눈빛은 말하고 있다. 남편에 대한 한없는 믿음과 완벽한 신뢰. 그것은 마치 사랑하는 사람을 만나기 위해 몇 천 년의 세월을 기다린 사람처럼 절실해 보인다.

"이웃끼리 그럼 못 쓰요. 시고 불편하드라도 양보하고 살어야세.

일 있을 때마다 뭐라고 허믄 어뜨게 살것소?"

그렇게 친구 남편과 싸우면서도 옆집 할머니는 고물 장수한테 고물을 처분한 대가로 받은 두루마리 화장지 한 묶음을 들고 갔다. 할머니가 사라지자 친구 남편이 마루로 돌아왔고 친구가 환하게 웃으며 맞아주자 친구 남편 또한 언제 그랬냐는 듯 얼굴이 펴졌다.

필요하면 싸움도 해야 한다던 남편의 의도를 받아준 걸까. 아니면 당신이 어떤 행동을 해도 난 지금 있는 그대로의 당신을 사랑하겠다는 뜻일까. 둘 사이에는 외부적인 환경이 전혀 영향을 미치지 않은 것 같다.

"이제 다시는 우리 집 일에 간섭 안 할 거야."

너털웃음을 지으며 마루에 올라오면서 친구 남편이 얘기를 계속했다. 이래서 사람은 너무 가까워도 안 되고 너무 멀어서도 안 된단다. 너무 가까우면 사사건건 간섭하려 들고 자기가 살아온 방식을 강요한다는 것이다. 사람 사이는 너무 멀지도 말고 가깝지도 말고 항상 적당한 거리, 즉 불가근불가원 원칙을 지켜야한다고.

그 얘기를 듣고 있자니 자연스레 나는 어떠할까, 생각한다.

자식을 위해 생명까지 내어준 부모도 있는데, 내가 돈을 주는 입장이고, 힘이 좀더 세다고 해서 아이들에게 함부로 하지는 않았을까. 나보다 더 열심히 공부한 사람에 비하면 나의 지식이라는 것은 한 줌밖에 안 되는데 다른 사람들 앞에서 잘난 체하지는 않았을까. 목숨 걸고 용맹정진하는 사람에 비하면 나의 기도라는 것이 보잘것없을

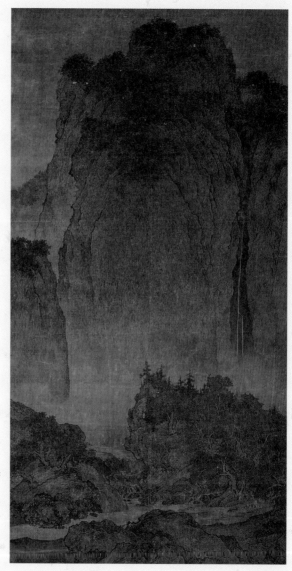

범관, 「계산행려도」, 비단에 담채,
206.3×103.3cm, 북송

"사람과 사람 사이에는 간격이 있어야
한다. 너무 가까워도 너무 멀어도 안 되
는 간격. 사람 사이의 거리를 잊을 때 분
란이 생긴다. 자연은 나무와 풀과 물과
안개가 뒤섞여 있지만 항상 평온하다.
그것은 서로의 영역을 침범하지 않고 조
화롭게 띄워어 있기 때문이다."

텐데 기도가 많지 않은 사람에게 거드름 피우지는 않았을까. 행여 친구가 내게 가슴속 비밀을 털어놓았다 해서 그 친구의 모든 것을 내가 가장 먼저 알아야 한다고 생각하지는 않았을까. 내가 좀더 사랑한다고 해서 그로부터 사랑 받기를 너무 당연히 여기지 않았을까.

힘이 있다고, 지식이 있다고, 보시를 하고 기도를 한다고, 그것이 무슨 훈장인 양 은근히 과시하면서 살고 있지는 않을까. 나 또한 옆집 할머니나 이장처럼 자신의 입장에서만 생각하지 않았을까, 그런 생각들이 해질녘 바람처럼 가슴속을 스쳐 지나간다.

가을을 털면서 ❀

 참깨를 털었다. 밭에 서 있는 깻대를 베어다가 마당에 펼쳐놓고 말린 것이 2주 전. 깻대는 햇볕과 바람 속에서 몸을 말리더니 꽉 다문 입을 조금씩 벌리기 시작했다. 암탉이 알을 품듯 고양이가 쥐를 노리듯 여름내 씨를 품고 여물 때까지 기다리던 열매의 단단한 껍질이 스스로 문을 열어 햇볕을 받아들인다. 껍질은 가을이 될 때까지 2,3센티미터밖에 되지 않는 원기둥 속에 80여 개의 깨를 품고서 한 번도 입을 열지 않았다. 다리가 짓무르도록 사납게 비가 내리던 날에도, 잎이 타들어가도록 뜨거운 날에도 껍질은 행여 입 속에 담은 깨알들이 쏟아질까봐 비명 한 번 지르지 못하고 견뎌내면서 깨알을 지켰다. 봄비가 내리던 날, 눈물처럼 여린 참깨순이 싹을 내밀었을 때 입 안 가득 참깨를 머금는다는 것은 불가능한 꿈이었다. 불가능한 꿈을 화두 삼아 입을 다물고 한 철을 지내자 꿈이 현실로 바뀌었다.

 그렇게 지키며 키운 참깨를 때가 되자 열매 껍질은 아낌없이 좌악

쏟아 붓는다. 막대기로 살짝만 내리쳐도 우수수수 떨어지는 참깨. 손에 쥘 만큼의 다발로 묶어놓은 깻대를 뒤적일 때마다 바닥에 깔아놓은 천막 위로 쏴쏴 깨 떨어지는 소리가 들린다. 그 소리가 마치 빗자루로 창호지를 바르는 소리 같기도 하고, 대숲 사이로 바람이 지나가는 소리 같기도 하다.

쏟아지는 참깨를 보며 내가 너무 많은 말을 하며 살았음을 알았다. 바람이 불면 바람이 분다고, 햇볕이 뜨거우면 햇볕이 뜨겁다고 투덜거렸다. 통째로 몸이 부러져 쓰러지면서도 끝까지 입을 다물고 있는 참깨 곁에서 나는 모기만 물려도 호들갑을 떨며 소리를 질렀다. 참깨밭에는 허리가 꺾여 쓰러졌으면서도 결연하게 입을 다물고 있는 깻대가 군데군데 눈에 띈다. 너무 자주 입을 열었던 탓에 가을이 되어도 쏟아낼 참깨가 없는 나는 부끄럽기만 하다. 참깨는 고소한 냄새가 나는 참기름을 만들어주어서만이 아니라 내게 부끄러움을 알게 해주어서 귀하다.

귀한 참깨 때문에 부끄러움을 느끼던 날, 울타리 앞 화단에 국화 몇 그루를 사다 심었다. 그 자리에 심겨 있던 봉선화가 열매를 토해낸 후 말라버리는 바람에 뽑아냈던 자리다. 수없이 많은 꽃봉오리가 맺혀 있는 노란 국화는 붉은 장미와 맨드라미 속에 섞여 서리가 내릴 때마다 피어나면서 빈 가을을 채워주겠지. 올해 뿌리를 내리면 내년에는 새순을 잘라서 화단 곳곳에 국화를 심을 수 있겠지. 내년 가을이 되면 국화 향기가 진동하겠지.

봄이 되면 집 전체를 꽃밭으로 만들어야겠다. 금낭화, 작약, 달리아도 심고 수국과 불두화도 심어야겠다. 원추리와 상사화와 나리꽃도 심고 옥잠화와 비비추도 심어야겠다. 한두 송이씩이 아니라 무더기로 심어야겠다. 같은 성을 가진 사람들끼리 모여 사는 집성촌처럼 꽃도 무더기로 심어 군락지를 만들어야겠다. 아름다운 꽃들을 외롭게 해서는 안 된다. 외롭지 말라고 불타는 사루비아와 해바라기도 심어볼까. 기왕이면 칸나도 심어야지. 하마터면 수수꽃다리를 잊을 뻔했다. 목련이 지고 난 허전한 봄을 조팝나무와 수수꽃다리가 채워주겠지.

대문에 능소화를 심으면 멋있을 거란 나의 얘기에 집 주인이 아치형 기둥을 세워주겠단다. 기둥 양쪽에 능소화를 심어놓으면 얼마 지나지 않아 주먹만 한 능소화가 주렁주렁 매달릴 테지. 능소화가 만들어주는 꽃대문을 지나서 이 집에 들어오는 사람들은 얼마나 행복할까. 들어와 보면 왼쪽 창고 지붕 위로는 조롱박이 뒤덮고 있을 테고, 오른쪽 울타리 위로는 넝쿨 장미가 피어있겠지. 마당 곳곳에는 결명자가 심겨 있고, 집 뒤편에는 군데군데 호박이 심어져 있을 거다. 울타리 밖 사람들이 지나다니는 길에는 코스모스를 심어야겠다.

이런 상상에 빠져 행복해하고 있는 사이 바람이 지나간다. 그러자 울타리 밖으로 산처럼 높이 자란 감나무에서 붉은 감이 떨어진다. 그 소리를 들은 걸까. 마당가에서 놀고 있던 두 달 된 진돗개가 귀를 세우고 밖을 쳐다본다. 나는 이 십 식十가 뇐 시 한 날노 안 뇐 상아지

 심주, 「동장도」, 종이에 담채, 28.6×33cm, 명, 중국 남경박물관

"영혼이 지치면 밭으로 가자. 밭에서 자라는 작물들을 보며 잠시 쉬자. 어떤 수많은 위로보다 더 간절하고 깊은 답을 얻을 수 있을 것이다. 그리고 다시 꿈꾸는 거다. 언젠가는 내 속에서 쏴아쏴아 소리를 내며 피어날 꽃을."

를 데리고 콩밭으로 향했다.

그저 바라만 보아도 흐뭇하고 행복한 콩밭. 지난 여름, 현기증을 느낄 정도로 뜨겁던 햇볕을 참아가며 풀을 맨 보람이 있었는지, 아니면 콩 끄트머리를 낫으로 쳐준 때문인지 믿기지 않을 만큼 주렁주렁 콩이 달려 있다. 열린 콩마다 통통한 알갱이가 눈에 보일 만큼 단단하게 여물었다. 고추는 맺힌 열매마다 전부 병이 들어 하얗게 타버렸는데 다행히 콩은 잘 여물었다. 저게 전부 내 땀으로 자란 것이지, 싶어 나는 뿌듯한 마음으로 콩밭을 바라본다. 다음 주에는 콩을 뽑아도 될 성 싶다. 그 콩을 삶아 메주를 만들면 한 해 밑반찬이 될 된장과 간장이 해결되겠다.

콩밭 사이를 헤집고 다니는 강아지를 보며 멍청하게 서 있는데 어두움이 위안처럼 내려앉는다. 저녁은 고구마를 쪄서 간단하게 먹어야지. 헬렌 니어링은 그녀의 저서 『소박한 밥상』에서 이렇게 말했다.

식사를 간단히, 더 간단히, 이루 말할 수 없이 간단히 준비하자. 그리고 거기서 아낀 시간과 에너지는 시를 쓰고, 음악을 즐기고, 자연과 대화하고, 친구를 만나는 데 쓰자.

텔레비전도 없고 인터넷도 안 되는 곳. 그래서 이곳에서는 외부로 향한 신경이 전부 차단되고 오롯이 자신을 들여다볼 수 있다. 달맞이꽃이니 분꽃처럼 그다지 눈에 띄지도, 화려하지도 않은 나이지만 흙

속에 뿌리를 내리고 살아 있다는 것만으로도 행복하고 감사한 시간이 된다.

소쩍새가 뒷산에서 애간장을 녹이듯 처량하게 울어대면 달은 그 소리가 마음에 걸려 오랫동안 밤하늘을 서성인다. 그런 밤이면 나도 더불어 잠을 이루지 못한다. 푸르스름한 아침 안개가 찾아오고 밤새 울어대던 풀벌레 소리마저 지친 듯 혼곤한 잠에 빠지면 그제야 비로소 달도 제 갈 길을 찾아 간다. 나도 들어가서 잠을 자야겠다. 오늘 밤 꿈속에서는 꽃향기를 맡고 싶다. 깨알과 콩이 묵언 속에서 꿈을 키워가듯 나도 입을 닫고 꽃을 꿈꿀 것이다. 꽃을 꿈꿀 수 있다는 것만으로도 나는 행복하다. 허리가 꺾여 밭에 쓰러지면서도 꿈을 포기하지 않았던 참깨처럼 나도 꽃을 꿈꿀 것이다. 언젠가는 내 속에서 쏴쏴 소리 내며 피어날 꽃을 꿈꾸고 싶다.

보이지 않는 사랑 🌸

　아침에 6학년인 둘째가 수학여행을 떠났다. 경주로 2박3일 동안 다녀온다면서 배낭을 메고 신이 나서 나갔다. 배낭에 가득 든 과자와 도시락과 음료수를 짊어지고 들뜬 기분으로 가는 뒷모습에 어린 시절 내 모습이 스친다.

　아버지는 용돈이라는 걸 모르는 분이셨다. 학교에 수학 여행비를 내면 그게 끝이라고 생각하셨다. 세 끼 밥만 먹으면 됐지 무슨 용돈이 필요하냐는 식이었다. 그러나 어머니는 생각이 달랐다. 다른 친구들이 아이스크림을 물고 있으면 내 딸도 먹고 싶다는 걸 알고 계셨다. 그래서 수학여행을 가는 날 아침에 어머니는 아버지 몰래 용돈을 주셨다. 꼬깃꼬깃한 천 원짜리 지폐를 모으고 모아 손에 슬쩍 쥐어주셨다. 반찬값에서 그 돈을 빼돌리기 위해 어머니는 얼마나 많은 거짓말을 하며 아버지를 속이셨을까. 그렇게 모아 내게 주신 돈은 생각보다 넉넉해서 나의 수학여행은 그다지 궁핍하지 않았다. 불돈 나는 그

돈을 아끼고 아껴서 돌아올 때는 항상 돈이 남았다.

딸 여섯을 길러야 했던 어머니는 아버지와 싸우는 와중에도 착한 거짓말을 척척 잘도 하셨다. 손이 크고 배짱이 있던 어머니는 여장부답게 아버지의 잔소리쯤은 안중에도 없는 듯했다. 나쁜 짓을 하는 것도 아니고 자식들 기르고 살림하는 데 그 정도 거짓말은 당연하다고 생각하셨다. 어머니라는 울타리 안에서만큼은 우리 딸들은 행복했다. 딸들을 향한 어머니의 사랑 덕분에 나는 학창시절에 여유를 찾을 수 있었다. 어머니가 계셔서 숨 막힐 듯이 답답한 아버지와 함께 사는 시간을 견뎌낼 수 있었다.

이런 사랑을 어찌 나만 받았을까.

며칠 전 주말에 시골집에 내려갔을 때 우리 주제는 부모님이었다. 그날은 하루 종일 결명자를 따서 마당에 널고 뒷마당에 무성하게 자란 풀을 말끔하게 잘랐다. 지난주에 깨를 털고 나서 혹시 더 남은 깨가 있을까봐 말려놓았던 깻대를 마지막으로 털었다. 그러고는 깻대와 결명자대와 마른 풀을 옮겨 불을 질렀다. 누렇게 익은 늦은 호박네 덩어리를 따다 마루에 올려놓았다. 마당가에 둘러쳐진 울타리를 손보고 감나무를 가지치기했다. 아침에 눈뜨기가 무섭게 시작한 일은 해질녘이 될 때까지 해도 끝이 없었다. 일하는 사람들은 하루 종일 묵묵히 일만 했다.

그렇게 일을 해서 얻는 성과라고는 겨우 깨 몇 되와 마당에 널어놓은 결명자가 전부다. 모두 장에 내다 판다 해도 몇 푼 안 될 것이다.

돈을 생각한다면 농촌 생활은 더이상 낭만이 아니다. 그런데 이렇게
해서 번 돈으로 어떻게 자식들을 가르치고 생활할 수 있었을까.

참깨 판 돈 00.
고추 판 돈 00.
고구마 판 돈 00.
이 돈을 보내오니 아껴 쓰도록 하여라.
들깨는 아직 안 여무러서 못 팔엇따.
다음에 보내주도록 허마.
객지에서 밥 굼지 말고 꼭 차자먹도록 하여라.
―어무니가

해질 무렵, 일에 지쳐 마루 끝에 앉아서 이런 저런 생각을 하고 있
자니 함께 내려 온 선생님이 편지 이야기를 하셨다.

"연필로 꼭꼭 눌러가며 쓴 편지였어요. 맞춤법도 틀리고 띄어쓰기
도 틀렸지만 객지에서 대학을 다니는 아들에게 돈을 보내기까지 얼
마나 힘든 과정을 거쳤는지 짐작하기에 충분한 편지였지요."

이맘때쯤이었다고 한다. 대학 다닐 때 '어무니'한테 편지를 받았
는데 우편전신환과 함께 온 편지 내용이 그거였다. 참깨 판 돈 얼마.
고추 판 돈 얼마…….

장에 가서 참깨와 고주 판 논으로 어머니는, 잠깨를 베다가 씻어진

장화를 사셨단다. 남은 돈으로 막내의 운동화 한 켤레를 사고 소금과 식용유와 비누 몇 장을 사서 집에 돌아오셨단다.

그렇게 해서 대학을 졸업할 때까지 어머니는 밭에서 나는 고추를 팔다가 고추밭을 팔고, 나중에는 농사 밑천인 소까지 팔아서 등록금을 댔다고 한다. 땅뙤기라도 가진 부모 사정은 그래도 괜찮았다. 땅한 마지기가 없어서 남의 집 품팔이로 자식을 가르치는 부모들도 많지 않는가. 땅 팔고 소 팔고 품팔이를 해서 자식 가르치느라고 아무것도 남은 게 없는 부모에게 자식은 그대로 밭이고 소이고 전부였다.

"그 돈을 찾기가 무섭게 친구들과 당구장에 가서 당구 한 게임을 했지요. 당시에 당구를 못하면 사람 축에도 못 끼는 분위기라서 돈이 생기자마자 당구장부터 찾았어요. 지금 생각해보면 참, 철없었어요."

그렇게 자식을 길러놔도 자식은 그런 부모의 사랑을 당연하다고 생각한다. 고추 판 돈으로 운동화를 사다 주면 유명 메이커가 아니라고 심통을 부린다. 부자 부모를 두지 못했던 우리 어머니는 목이 말라도 음료수 한 병을 사서 드시지 못했지만, 나는 입이 심심해서 음료수를 마셨다. 나중에 커서 성공을 해도 전부 자기가 잘나서 그렇게 큰 줄 안다. 우리가 사는 모습이 그랬다.

이제 그 어머니의 마음을 조금 이해하고 굽은 등을 쓸어드리고 싶은데 어머니는 곁에 안 계시다. 추석이 가까워온 탓일까. 마치 내게는 어릴 적부터 어머니가 곁에 안 계셨던 듯 허전하기만 하다.

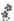 김홍도, 「새참」, 종이에 담채, 27×22.7cm, 조선시대, 국립중앙박물관

"어머니는 항상 그런 분이셨다. 모내기철이면 일꾼들 새참을 해서 날라야 했고, 당신은 배
가 고파도 순가락 들 사이도 없이 곧바로 아기에게 젖을 물려야 했다. 어머니라는 울타리
속에서 우리 딸들은 행복했다."

월요일 새벽. 몇 되 안 되는 참깨를 가방에 담고 집으로 가기 위해 터미널로 향했다. 마을을 빠져나와 버스정류장을 지나려는데 정류장 의자에 동네 아주머니와 할머니들이 죽 앉아 있다. 그들 앞에는 제각기 말린 고추가 가득 담긴 비닐포대가 놓여 있다. 길바닥에 내려앉은 이슬이 아직 잠에서 깨어나기도 전에 그분들은 벌써 집을 나선 것이다. 차가 정류장을 지나 그분들의 모습이 아득한 점으로 보일 때까지 나는 백미러로 그분들의 모습을 지켜보았다. 처음에는 뚜렷하게 보이던 그분들의 모습이 시간이 지나자 점점 작아지더니 나중에는 그들 앞에 놓은 비닐포대만 보였다. 이윽고 차가 커브를 돌자 그 분들의 모습도 비닐포대도 전부 시야에서 사라졌다. 그것이 마치 깨 팔고 논 팔고 마지막에는 소까지 팔아 자식 뒷바라지하는 데 일생을 바친 그분들의 인생처럼 느껴진다. 그중에 우리 어머니의 모습도 보인다. 아버지 몰래 딸의 용돈을 마련하기 위해 목마름을 참아가며 고추를 파시던 내 어머니의 모습이.

내 아이에게 고통을 ✿

큰애가 외고 시험 특별전형에서 떨어졌다. 자신 없어 하면서도 한편으로는 꽤 기대했던지 불합격을 확인하는 날, 큰애는 무척 암담해했다. 핸드폰이 없는 큰애는 학교에서 친구 핸드폰을 빌려 내게 여러 차례 문자를 보내왔다. 나는 대답하지 않고 그냥 내버려두었다. 그리고 오후에 지방에 일이 있어서 내려갔다.

불합격 통지를 받은 날 엄마 얼굴도 못 본 게 자기는 답답했던지 버스를 타고 내려가는데 전화가 왔다. 일주일 후에 일반 전형이 있는데 어느 학교를 지원해야 할지 모르겠단다. 나의 대답은 간단했다.

"네가 신중하게 생각해보고 스스로 결정해."

그리고 사흘 후에 올라와보니 큰애는 처음 시험 보았던 학교보다 조금 경쟁률이 낮은 학교를 선택해서 원서를 제출했다고 한다.

시험공부를 준비하는 기간 동안 큰애와 나는 마찰이 심했다. 나는 아이의 세으듬을 용납할 수 없었고, 아이는 나의 산소리를 귀찮아했

다. 어느 집에서나 발생하는 문제가 우리 집에서도 되풀이되었다. 잘 씻지 않아서 잔소리를 했고, 독서실 간다고 해놓고 몰래 피시방에 가서 화를 돋우었다. 머리를 샤기컷으로 자른다고 우겨서 허락해줬더니 영구 같은 머리 모양을 하고 들어오지를 않나, 단정한 운동화는 안 신고 슬리퍼만 찍찍 끌고 다녔다. 모든 것이 눈에 거슬렸다.

누가 시키지 않아도 알아서 공부했고, 학생은 단정해야 한다는 고정관념 속에서 살았던 내게 큰애의 행동은 도저히 받아들일 수 없는 일탈이었다. 그 모습이 마치, 세상은 '범생이'만 살아가는 곳이 아님을 내게 가르치기 위해 일부러 퍼포먼스를 하는 것 같았다. 나와 아이는 언제나 먼 대척점에 서 있었다.

그래도 나는 아이한테 많은 것을 강요하지 않았다. 최대한 자유롭게 살도록 놓아두는 편이었다. 그러다 너무 한심하다 싶으면 목소리를 높였고, 그 약발이 몇 주 동안은 유효했다. 그런 아이가 외고에 들어가겠다며 작년 가을부터 공부를 시작했다. 밤을 새워 컴퓨터 게임을 하던 습관 때문에 공부하는 것을 힘들어하더니 어느 순간부터 스스로 알아서 공부하는 것 같았다. 그러나 마음만큼 몸과 의지가 따라주지 않는지 일정한 시간이 지나면 처음의 결심은 흐지부지되어버리고 또 한심한 예전 모습으로 되돌아가 있었다. 그럴 때면 역시 나의 잔소리가 필요했다.

나는 큰애에게 남들보다 앞서가라고 말하지 않았다. 무조건 일등을 해야 인생이 행복해진다고도 말하지 않았다. 다만 사람이 태어나

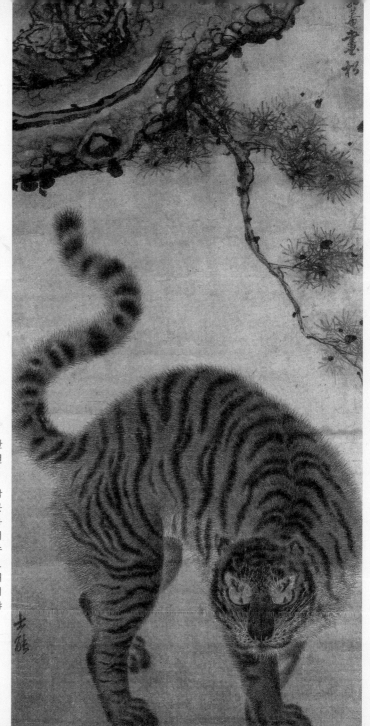

김홍도, 「송하맹호도」, 비단
에 담채, 90.4×43.8cm, 조선
시대, 국립중앙박물관

"동물의 제왕인 호랑이도 막
태어났을 때는 고양이만도 못
한 존재다. 호랑이가 진짜 용
맹스런 호랑이가 되기 위해서
는 커나가면서 만나게 되는 수
많은 위험을 견뎌내야만 한다.
그러므로 위험과 고통은 장애
물이 아니라 호랑이가 동물의
제왕이 되기 위해 꼭 학습해야
만 하는 필수과목인 것이다."

서 자신에게 주어진 임무는 완수하고 떠나야 한다고 얘기했다. 사람은 누구나 태어난 목적이 있을 것이다. 그 목적을 달성하기 위해서는 자신이 가진 능력을 최대한 발휘해야 한다. 어찌 적당히 해서 그걸 이룰 수 있단 말인가!

오랜 경험에서 터득한 공부 방법을 얘기해줘도 잔소리로만 듣던 큰애가 난생 처음으로 실패를 맛본 것이다. 쓰라릴 것이다. 그런데 이번 실패를 기회로 삼아 새로운 인생을 살 수 있다면 그 쓰라림은 아이 인생의 밑거름이 될 것이다.

아이의 불합격을 확인하던 날, 나는 오히려 잘됐다고 생각했다. 요행이란 있을 수 없다는 것. 만약 그런 깨달음을 얻을 수 있다면 큰애에게 시련과 고통은 오히려 많을수록 좋을지 모른다. 사람의 깊이는 오로지 고통을 통해서만 얻을 수 있지 않은가. 콩을 수확하려면 여름내 풀을 뽑아줘야 하는 고통이 선행되어야 하고, 남의 아픔을 이해하려면 내가 먼저 아파봐야 한다. 아이가 내 품안에 있을 때 가능하면 많은 아픔을 겪어봤으면 좋겠다. 좀더 처절하게 고통을 당해봤으면 좋겠다.

큰애는 시험을 치르고 그 결과를 받게 될 것이다. 문제될 것도 복잡할 것도 없이 계획된 대로 진행될 것이다. 콩 심은 데 콩 나고, 팥 심은 데 팥 난다는 진리를 큰애는 또 한 번 깨달을 것이다. 콩 심은 데서 콩이 나지, 절대로 팥이 나지 않음을 아이는 깨달을 것이다. 큰애 문제는 그렇게 진행이 될 것이다.

그런데 이번에는 둘째한테 문제가 터졌다. 반팔을 입은 팔을 보니 좁쌀 같은 두드러기가 잔뜩 솟아 있다. 그래서 입고 있던 옷을 들춰 보았더니 배와 가슴, 등판은 물론이고 다리까지 온통 두드러기로 뒤 덮여 있다. 두드러기 상태를 보니까 내가 내려간 그날 그리 되었는 지, 꽤 시간이 지나 보였다.

나는 대번에 물었다.

"너 뭐 먹었니?"

그랬더니 미적미적하다가 겨우 기어 들어가는 목소리로 대답한다.

"닭꼬치요……."

속까지 다 익지 않은 닭꼬치를 사 먹었던 모양이다.

나는 둘째한테 다음에 또 먹고 싶으면 닭꼬치 파는 아줌마한테 불에 한 번만 더 익혀달라고 하라고 했다. 그러자 아이는, 병원에 한번 가볼까요? 하면서 스스로의 몸을 챙긴다.

"아니야. 외부에서 몸에 맞지 않는 균이 들어가면 몸이 스스로 알아서 지키려고 이렇게 두드러기가 나는 거야. 그러니 걱정할 필요 없어. 몸이 스스로 알아서 싸울 수 있도록 기다려봐. 무조건 약을 먹으면 나중에 또 균이 몸에 침입하면 스스로 물리칠 능력이 있는데도 싸울 생각을 안 해. 이렇게 네 몸에 나는 두드러기처럼, 살아가다보면 수많은 어려움과 만날 거야. 그럴 때마다 그걸 거부하지 말고 받아들이고 견뎌내야 해. 그러다보면 자기도 믿을 수 없었던 큰 힘이 생기게 되지. 그 상황에서 가장 중요한 것은 자신을 믿는 거야. 그 정도

어려움은 내 힘으로 충분히 해결할 수 있다는 믿음. 나는 이 어려움을 통해서 더 많은 것을 배우게 될 것이라는 믿음과 자신감. 그게 중요해. 두드러기가 난다고 해서 겁내지 말고. 그건 네 몸이 살아 있다는 증거잖아. 건강하기 때문에 외부의 적에 그렇게 왕성하게 반응하는 것 아니겠니?"

나는 두드러기가 땀띠처럼 솟아 있는 아이의 몸을 만지작거리면서 아이를 안심시켰다. 며칠 있으면 아이의 몸은 언제 그랬냐는 듯이 다시 만질만질해질 것이다. 그러면서 아이는 커나간다. 커가는 도중에 여러 차례의 두드러기가 찾아오겠지. 그럴 때마다 그것이 두드러기라는 것만 알아도 무섭지 않을 것이다.

부모가 자식에게 해줄 수 있는 것은 그것뿐이다. 그것이 병이 아니라 단지 두드러기일 뿐임을 말해주는 것. 내가 아무리 내 자식을 사랑한들 대신 아파줄 수는 없지 않은가. 나에게 나의 인생이 있듯이 아이에게는 그만의 인생이 있으니까. 그 인생 속에서 만나게 되는 희로애락의 고통을 아이는 온전히 스스로의 힘으로 견디고 이겨내야 한다. 큰애가 시험에 떨어진 고통이 내면적인 것이라면 둘째가 설익은 닭꼬치를 먹어 두드러기가 난 것은 외면적인 고통이다. 살아가면서 만나게 되는 두 가지 형태의 고통을 모두 기쁘게 맞아들일 일이다.

테세우스의 미궁 🌸

 분당에 살다 용인으로 이사 온 지 6개월 만에 몸무게가 6킬로그램이 늘었다. 한 달에 1킬로그램씩 늘어난 셈이다. 한번 불어난 살은 좀처럼 빠질 생각을 안 한다. 생각할 수 있는 능력이 없는 살이 무슨 잘못이 있으랴. 그렇게 살이 찌도록 방치한 내가 문제지.

 비대해진 몸으로 간 검사를 하러 병원에 갔더니 지방간이라면서 살 좀 빼란다. 이제 내가 살을 빼야하는 명분은 '몸짱'이 되기 위해서가 아니라 건강을 지키기 위해서 선택해야 하는 강제사항이다.

 분당에 살 때는 집 옆에 냇가가 있어서 저녁마다 다리가 지칠 때까지 걸었다. 쾌적하게 산책할 수 있도록 깨끗이 정리된 냇가를 거닐면서 나는 건강을 지켰고 또 몇 편의 글도 쓸 수 있었다. 그 산책 덕에 특별히 운동을 따로 하지 않아도 나는 그런대로 건강했다.

 그런데 용인으로 이사 온 후엔 저녁 산책을 그만두었다. 그다지 원하지 않은 이사였으므로 산책할 마음이 생기지를 않았다. 또 산책로

라고 해봤자 냇가가 아닌 우중충한 아파트 숲이다. 큰 도로는 차가 쌩쌩 달려서 산책하기가 힘들고, 아파트 사이의 좁은 도로에 들어가면 시커멓게 가로막고 있는 아파트 건물의 그림자가 흉흉하다.

그 흉흉한 길을 걷고 있노라면, 내가 꼭 그리스 로마 신화에 나오는 테세우스가 된 기분이다. 함정에 걸려서 반인반수인 미노타우로스가 살고 있는 크레타 섬의 미궁에 던져진 테세우스. 그는 곧 미노타우로스의 밥이 될 운명이었다. 한번 들어가면 살아 돌아올 수 없는 미궁. 그러나 테세우스를 사랑한 크레타의 왕녀 아리아드네가 동굴에 들어가기 전에 그에게 실을 주었고, 테세우스는 그 실을 동굴 입구에 매어놓아 미노타우로스를 죽이고 나올 때 그 실을 따라 나올 수 있었다.

아파트 숲길은 미궁처럼 갑갑하고 위압적이다. 산을 깎아 만든 단지였기에 위쪽 건물의 1층과 도로 아래쪽의 1층이 족히 7층 정도의 차이가 날 만큼 경사가 가파르다. 도로에 서서 위쪽 건물을 쳐다보면 새가 되어 날아가기도 힘들 정도로 강고해 보인다. 내가 아무리 발버둥을 쳐도 내 앞에 가로막힌 저 거대한 동굴을 빠져나가지 못할 것 같다.

운동하기에 부적합한 환경을 탓하며 1년 동안 나는 자포자기했다. 그동안 몸이 주체하지 못할 정도로 비대해진 것이다. 용인으로 이사온 지 1년 지났지만 나는 여전히 분당 사람이었다. 아니 분당 사람이어야 한다고 생각했다. 머리를 자르러 동네 미장원에 가도 왠지 마

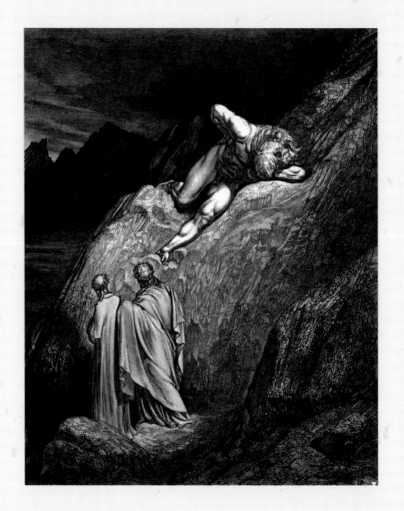

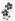 폴 귀스타브 도레, 「단테의 미노타우로스」, 목판화, 1861

"미궁에 빠진 테세우스를 구해주었다는 아리아드네의 실을 얼마나 기다려왔던가. 그러나
애초부터 미궁이 없었다. 단지 미궁이나 착각했던 것이나.

음에 들지 않았고, 감기가 걸려 병원에 가도 실력 없어 보이는 의사를 신뢰할 수 없었다. 모두들 분당에서 밀린 사람들처럼 시시해 보였다. 1년이 지나도록, 몸은 용인에 살면서 심정적으로는 절대로 용인 사람이 되지 못했다.

나는 여기 용인에 잠시 동안만 머물러 있는 거다. 나는 머지않아 곧 여기를 떠날 것이다. 아니, 조금 늦어진다 해도 나는 여기 살 사람이 아니다. 이곳에 사는 사람들하고는 질적으로 다르다. 뭐, 이런 자기 위안과 선민의식이 내 의식 저변에 강고하게 자리를 틀고 앉아 있었다.

그러나 용인에서 벗어날 가능성은 점점 멀어져간다. 다시 좋은 환경으로 이사 가면 운동도 시작하고 열심히 살아보겠노란 결심도 점점 희미해져간다. 나를 분당에서 용인으로 내몰았던 조건도 호전되기는커녕 더 악화되기만 한다. 정말 살기 힘들다는 얘기가 한숨처럼 흘러나온다. 쉬지 않고 달리면서도 지칠 줄 모르는 사람들을 볼 때마다 신기하고 경외심까지 생긴다. 목숨 부지하며 살기 정말 힘들구나, 하는 생각이 들 정도로 지치도록 일을 해도 상황은 나아지지 않는다.

한때 공공의 적이라 손가락질하고, 비열한 인간이라 외면했던 사람들이 이해되기 시작한다. 왜 그들이 비굴해질 수밖에 없고, 남을 희생시켜가면서까지 악착스레 돈을 벌려고 했는지 이해된다. 그건 아마 불안함 때문일 것이다. 좀더 편안하고 안락하게 살려는 탐욕보다는 내가 그렇게라도 해서 돈을 벌지 않으면 내 사랑하는 가족이 밥

을 굶을 수도 있다는 불안함. 그 불안함 때문에 사람들이 망가지는가 보다. 물론 그들이 그럴 수밖에 없는 상황을 이해할 뿐 그들의 행위를 옹호하는 것은 아니다. 나는 그렇게 살고 싶지도 않을뿐더러 분명 그렇게 살아서도 안 된다. 한 번뿐인 소중한 인생이니까……

그러나 시간은 무심히 저 홀로 지나간다. 나와는 아무런 상관없다는 듯이 스스로 자리를 펴고 접으면서 하루가 시작되었다가 사라지곤 한다. 그러는 동안 세월이 지나면 좋아지리라는 막연한 희망은 점점 빛이 바래간다. 대신에 이대로 살다 가겠지, 하는 자포자기가 마음을 흔들어놓는다.

테세우스한테는 아리아드네의 실이 있었지만 나한테는 미궁에서 빠져나가게 해줄 실이 없다. 나는 절망한 채 미궁 속을 헤매고 다닌다. 세상과의 벽은 나 스스로가 쌓았다. 사람들과 만나는 것도 서울과 거리가 멀어서 못 나가겠다는 핑계를 대고 포기했다. 얼마 전에 전시회를 한 어떤 작가는 내게, 요즘 좀처럼 얼굴을 볼 수가 없다면서 속세하고 인연 끊고 은둔하느냐고 놀렸다. 얼마나 큰 작품을 쓰기에 그러느냐고 놀려도 나는 그냥 피식 웃고 말았다.

그러다 사경(寫經)을 시작했다.

예전에 손으로 직접 종이에 쓰다가 중도 포기한 경험이 있다. 그래서 시작은 큰 기대 없이 그저 타자 연습하는 셈치고 해볼 심산이었다. 처음에 익숙하지 않아 들쑥날쑥하던 사경이 어느 날부터는 밥 먹듯이 자연스러워졌다. 처음에는 따라쓰기였던 것이 어느 순간

부터는 기도가 되었다. 그때 읽은 틱낫한 스님의 『기도』에 나오는 글이다.

> 기도는 종교의 전유물이 아니다. 기도는 우주가 인간에게 선사하는 아주 특별하고 소중한 선물이다. 행복은 이미 궁극의 차원에 존재하고 있으며, 기도는 궁극의 차원으로 우리를 이끌어 주기 때문이다. 당신이 무엇인가를 간절히 원한다면, 주저하지 말고 기도하길 바란다. 그래서 당신 자신이 우주 안의 모든 에너지와 연결되어 있다는 것을 체험하길 바란다.

사경을 시작하기 전부터 조심스레 나 자신을 돌아보는 훈련을 시작했다. 명상을 통해 내 속을 들여다보고, 108배를 하면서 하심(下心)을 배우기 시작했다. 염불하면서 내 영혼을 맑게 하려고 노력했다. 그러면서 스스로를 되돌아본다. 한 번뿐인 인생인데 넋 놓고 좋은 시절이 오기만을 기다리는 게 얼마나 어리석은 짓인지…….

내가 스스로 노력하지 않는데 어찌 내 인생이 달라지며, 내가 뿌린 것이 없는데 어찌 거두기를 바라는가. 지금 내가 살고 있는 모습은 지금까지 내가 살아온 결과를 정직하게 보여준다. 환경을 탓하고 게으름을 피운 사이 몸이 비대해지고 건강을 잃었다. 지금 내가 만나는 장애물은 전부 나의 탐진치(貪瞋痴)에서 나온 결과물이다. 그 누구도 나한테 어렵게 살라고 말한 적 없고 건강을 잃으라고 학대한 적 없

다. 자업자득이다.

지금의 삶이 마음에 들지 않으면 나 스스로가 변해야 한다. 실천이 뒤따르지 않는 관념이란 얼마나 허망한가. 미궁은 애초부터 없었다. 단지 미궁이라 착각했던 것이다. 내 마음속에 한 조각 구름이나 한 점 그림자도 없이 크고 넓고 끝없는 우주가 들어 있는데 미궁이라니…….

허공과 같은 나의 마음속에는 우주를 가득 덮고도 남을 실타래가 아득하게 펼쳐져 있을 것이다. 내가 곧 실을 가진 아리아드네이고 스스로의 힘으로 미궁을 빠져나갈 수 있는 사람일 것이다. 내가 우주안의 모든 에너지와 연결되어 있다 하지 않는가. 내가 바로 우주라지 않는가.

떡

조계사 근처에서 약속이 있어 나갔다. 점심을 먹은 후 조계사 마당을 지나가는데 초사흘 날이라 그런지 아직 법회가 끝나지 않은 듯 대웅전에서는 법문이 흘러나온다.

그런데 마당 한 구석에 사람들이 길게 줄을 서 있다. 그 꼬리가 얼마나 긴지 대웅전 뒤까지 이어졌다. 법문을 듣는 사람들이라면 대웅전 앞에 서 있을 텐데 담장 쪽으로 붙어 있는 것으로 보아 다른 목적이 있는 것 같다. 식당과도 떨어져 있고. 그냥 지나치려다가 궁금해서 그들을 지켜보았다.

그때 작은 트럭이 짐을 잔뜩 싣고 나타났다. 차는 행렬의 맨 앞줄에 꽁지를 댄다. 그러고는 두세 명의 장정이 쌀자루 같은 마대를 부지런히 내려놓기 시작한다. 그때까지만 해도 나는 그게 무엇인지 짐작할 수 없었다. 마대의 외양이 울퉁불퉁한 것으로 보아서 쌀 같지는 않다. 그 일의 내용을 나만 빼고 짐을 부리는 사람이나 줄을 서 있는

사람 모두가 알고 있는 것 같다.

이윽고 돗자리 위에 부려진 마대가 일제히 개봉되기 시작했다. 팥떡이다. 오늘이 초사흘이라 사람들에게 떡을 나누어주는가보다. 달마다 초하루에서 초사흘까지 이렇게 떡을 나누어준다고 한다. 오랜 전통인 듯 떡을 나누어주는 사람이나 받는 사람 모두 익숙해 보인다. 회색 옷을 입은 몇 명의 보살들이 웅성거리는 사람들을 정렬시키면서 떡을 나누어주기 시작한다.

떡을 받기 위해 줄을 선 사람들을 자세히 보니 대부분 노인이다. 간혹 젊은 여자들과 남자들이 섞여 있지만 그건 어쩌다일 뿐 대세는 노인들이다. 그냥 갈까 했는데 떡을 좋아하는 언니가 생각난다. 집에 가는 길에 언니집이 있으니까 주고 가면 될 것 같다. 나도 줄을 서볼까 하는 생각과 더불어, 내가 가서 줄을 서서 받으면 혹시 정말 배가 고파서 줄을 선 노인들이 떡을 못 받는 건 아닐까, 하는 생각이 교차한다.

이러지도 저러지도 못하고 한참을 망설이다 결국 줄 꽁무니에 섰다. 떡도 많은데 하나 받아 간다고 해서 다른 사람에게 크게 피해를 주지는 않을 것 같았다. 더구나 절에서 나누어주는 떡이 아닌가. 먹으면 왠지 복을 함께 먹을 것 같다. 걸어가는데 벌써 오물오물 맛있게 먹을 언니 모습이 그려진다. 구불구불하게 이어진 줄은 거의 100미터도 넘는다. 거의 환갑이 넘은 노인들 사이에 중년의 여자가 끼여 있자니 왠지 조금 쑥스럽다.

천천히 앞으로 나아가는 행렬 가운데 서서 앞쪽에서 떡을 나누어 주는 진행상황을 지켜보고 있을 때, 갑자기 내 앞에 서 있던 할머니가 내 얼굴을 만지면서 말한다.

"아이고, 그렇게 서 있으면 이쁜 얼굴 다 타요. 나도 얼굴 탈까봐서 고개를 돌리고 있는데⋯⋯."

그러고 보니 할머니가 아까부터 계속 몸을 옆으로 돌리고 서 계셨다. 태양을 등지고 서 있으려는 나름대로의 계산이다. 나는 춥기도 하고, 또 처음 보는 행사가 신기해서 햇볕 같은 것은 신경도 쓰지 못했다.

할머니 얘기를 듣고 나서 그 할머니의 얼굴을 보니 거의 80 가까이 되어 보였다. 80이 다 되신 분이 얼굴 탈까봐 겁내다니. 이미 주름살로 쭈글쭈글해서 햇볕에 조금 더 그을리고 말고 할 것이 없어 보이는데 그분한테는 그게 중요했던가보다. 얼굴은 이제 얼마 지나지 않아 영원히 벗어버리게 될 낡은 옷 같은 것일 텐데.

계속 옆으로 몸을 돌린 채 앞 사람의 뒤를 따라가는 할머니를 보면서, 나도 할머니의 얼굴 같은 뭔가를 가지고 있지 않을까, 생각했다. 그다지 중요하지도 않고 무시해버려도 상관없을 무엇인가를 끌어안고 살고 있지는 않을까. 그것이 사랑일 수도 있고, 돈일 수도 있고 때론 자식에 대한 집착과 지나간 세월에 대한 허망한 그리움일 수도 있다. 떠날 때는 다 필요 없는데, 그것 때문에 속 끓이고 밤잠 설치며 고뇌하지는 않을까.

발걸음을 조금씩조금씩 옮기다 보니 어느새 떡 나누어주는 곳까지 다가왔다. 그런데 뒤에 서 계시는 할아버지가 혼잣말처럼 중얼거리는 소리가 들려온다.

"저 정도면 두 번은 더 받아도 되겠구먼……."

아주 신중한 목소리다. 뒤돌아보니, 그 분의 손에는 이미 검은 비닐봉투가 들려 있다. 이미 떡을 한 번 받고 나서 또 줄을 선 것이다. 그러고 보니 앞에서 떡을 받은 사람들이 다시 줄 뒤쪽으로 가서 줄을 서는 것이 보인다. 그렇게 많은 사람들이 여러 차례 떡을 받아가고 있었다.

할아버지는 그다지 부유해 보이지도 않았지만 또 그렇게 궁해 보이지도 않았다. 할아버지가 떡을 여러 개 받고자 하는 이유가 정말 배가 고파서일까, 아니면 공짜니까 몇 개 더 챙겨가려는 욕심 때문일까. 판단이 잘 서지 않는다. 배가 고파서일 수도 있고 욕심 때문일 수도 있다. 어찌 되었건 떡을 더 받아가려는 그 모습을 보는 것만으로도 마음이 아프다. 배가 고파서라면 지금의 처지가 안쓰러웠고, 욕심 때문이라면 있을 때 챙겨둬야 한다는 것을 터득할 만큼 어렵게 살아온 그분의 생애가 신산스러워보이기 때문이다.

앞뒤로 노인네들 틈새에 끼여 느린 걸음으로 나아가다 보니 어느새 앞줄이 되었다. 앞에서는 세 명의 보살들이 떡을 나누어 주고 있다. 손바닥만 한 떡 두 쪽이 담긴 비닐 봉투를 받은 사람들은 감사하다는 말과 더불어 자리를 떴다. 그런데 개중에는 하나 더 달라고 하

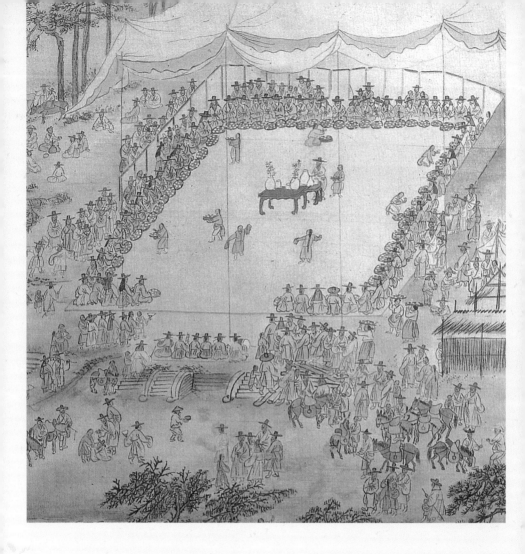

김홍도, 「기로세련계도」(부분), 비단에 담채, 137×53.3cm, 1804, 개인 소장

"받는 사람이 자칫하면 가난해서 배급받는 것 같은 자격지심을 가질 수도 있는데, 떡을 나눠 주는 사람의 넉넉함이 잔치 집에 초대받은 것 같은 즐거움으로 바꿔주었다. 그래서 받는 사람이나 주는 사람이나 모두 행복했다."

는 사람도 더러 있다.

그때 반응을 보이는 세 보살의 모습이 각각 달랐다. 한 사람은, 뒷사람이 기다리고 있으니 더 받으시려면 뒤로 가서 줄을 서라고 하면서 단호하게 원칙을 지키는 타입이다. 또 한 사람은 이렇게 하시면 안 되세요, 라며 뒷사람 안 보이게 몰래 한 개를 더 챙겨준다. 그리고 맨 오른쪽에 있는 보살은 그 말을 하기도 전에 두세 개씩 알아서 주었다.

나는 다행히 후덕한 오른쪽 보살 앞에 섰다.

"한 번 더 받아도 되는 거예요?"

그렇게 말을 하기가 무섭게 떡을 세 개나 준다. 나는 마치 잔칫집에 일하러 간 엄마가 주인 몰래 내 입에 고기를 넣어준 듯이 뿌듯하고 기분 좋았다. 아, 이것이구나, 먹을 것으로 사람의 마음까지 채워준다는 게 이런 거구나. 나도 누군가에게 베풀 때는 상대방이 이런 마음이 들게 해야겠다. 얼굴이 그을릴까 염려하던 할머니나 떡을 몇 개라도 더 받으려는 할아버지, 그리고 절에서 주는 것은 무조건 받고 보자던 나까지, 손은 떡으로 채워지고 마음은 훈훈함으로 채워졌다. 받는 사람이 자칫하면 가난해서 배급받는 것 같은 자격지심을 가질 수도 있는데 떡을 나누어 주는 사람의 넉넉함 덕분에 잔칫집에 초대받은 것 같은 즐거운 기분이 들었다. 그래서 받는 사람이나 주는 사람이나 모두 행복했다.

떡을 받으면서 나는 이 떡을 보시해준 분의 발원(發願)을 생각했

다. 자식의 합격을 기원하기 위해서든, 취직이 되기를 원해서든 누군가에게 베풀고자 하는 그 마음을 읽었다. 당신이 내게 베풀어준 공덕으로 당신이 하고자 하는 일이 잘 되기를 바랍니다.

나는 세 뭉치의 팥떡을 들고 조계사 문을 나왔다. 계단을 내려와 버스를 타러가는 내내 언니 얼굴이 환하게 다가온다. 발걸음이 빨라진다.

60년 만에 받은 엽서

인터넷 경매 사이트에서 엽서 두 장을 샀다. 가로 14센티미터에 세로가 9센티미터인 아주 작은 엽서다. '일본여행협회조선지부'에서 만든 이 엽서 뒤에 아무것도 적히지 않은 것으로 보아 누군가에게 보내기 위해 샀던 것이 아니라 수집을 목적으로 구매하여 소장하고 있었던 것 같다. 나 역시 서신으로 쓰려고 산 게 아니라 엽서의 그림 때문에 샀다.

1940년 3월이라는 날짜가 적힌 엽서의 그림은 〈조선미술전람회〉에서 최고상을 휩쓴 심형구(沈亨球, 1908~1962)가 그린 조선 풍물 시리즈이다. 한 작품은 조선 처녀 두 명이 나물을 캐고 있는 모습이고, 다른 작품은 광화문을 그린 것이다. 당시 조선을 여행하거나 조선에 대해 알고 싶은 사람들을 위해 제작한 엽서다. 말하자면 일본의 식민지가 된 조선의 이국적인 풍물을 일본인들이 알기 쉽도록 엽서로 만든 것인데 사진이 아니라 그림으로 제작한 것이 특징이다.

더구나 그림을 그린 사람이 당대 조선을 대표하는 서양화가다. 심형구는 29세에 동경미술학교에 유학을 간 사람이다. 29세에 〈조선미술전람회〉에서 특선을 받은 뒤로 연이어 총독부상과 특선을 거듭하다가 32세에 추천작가가 된 단단한 실력의 소유자다. 그러니까 이 엽서 그림을 그릴 때인 1940년에는 33세의 나이로 이미 〈조선미술전람회〉의 추천작가가 된 상태였다. 그는 그 다음 해인 1941년에 성악가 김자경과 결혼하는데, 그녀는 한국 최초의 민간 직업 오페라단인 김자경 오페라단을 창설한 사람이다.

이 두 작품의 원본이 남아 있는지는 알 수가 없다. 현재까지 확인한 자료를 봐서는 아직까지 찾지 못했다. 원본을 확인할 수 없으니, 두 작품이 엽서 크기로 제작된 작은 작품인지 아니면 대작인지 확인할 길이 없다. 「광화문」을 그린 것은 조금 의외였지만 「나물 캐기(摘草)」는 심형구가 즐겨 그리던 전형적인 인물화다. 당시 향토적이고 이국적인 조선 풍물을 지향했던 〈조선미술전람회〉의 성격에 잘 들어맞는 작품이다.

비록 원작이 아닌 엽서로밖에 볼 수 없지만 년도가 확실하고 또 컬러도 확실하다. 우리 근대 미술사에서 해방 이전 작품들이 많지 않은데다 흑백 도판만 남아 있는 경우도 적지 않은 상황을 고려해보면 이 엽서 그림들은 매우 귀중하고 가치 있다고 하지 않을 수 없다. 더구나 그것이 심형구의 작품일 때는 더욱 그렇다. 해방 이후의 작품이 그다지 높게 평가받지 못했는데 이 두 작품이 해방 이전의 그의 필력

光化門 (京城景福宮) 沈亨求筆

朝鮮之風物第一輯

摘草 沈亨求筆

朝鮮之風物第一輯

심형구의 엽서(「광화문」과 「나물 캐기」), 1940

"60년이 넘는 세월 동안 이렇게 완벽하게 보존해온 사람이 누구일까. 얼굴이라도 한번 보았으면 좋겠기."

을 알게 해주기 때문에 귀할 수밖에 없다. 한데 내가 말하고자 하는 것은 작품 내용이나 작품 분석이 아니다. 그 엽서가 배달되었을 때의 상황이다.

엽서가 도착되어 택배회사의 봉투를 뜯어보는데, 깜짝 놀랐다. 이렇게까지 보존이 잘 되어 있으리라고는 상상조차 못했다. 60년이 넘은 엽서인데 처음 인쇄되었을 때의 상태를 거의 완벽하게 간직하고 있었다. 행여 손상이 갈까봐서 엽서는 꼭 맞는 비닐케이스에 넣어져 있고, 그것은 다시 조금 더 크고 딱딱한 종이에 넣어져 있다. 처음부터 이 엽서를 소중하게 보관하기 위해 작정한 사람의 솜씨로 보였다.

나는 그 엽서를 보관한 사람의 세심함과 정성에 탄복했다. 60년이 넘는 세월 동안 이렇게 완벽하게 보존해온 사람이 누구일지, 얼굴이라도 한번 보았으면 싶었다. 60년이라면 사람이 환갑을 지내는 나이다. 그 긴 시간 동안 어떻게 이런 사소한 엽서 따위를 이렇게까지 소중히 보관할 수 있단 말인가. 솔직히 엽서 속에 찍힌 작품은 반 고흐나 르누아르처럼 세계적으로 이름이 알려진 작가도 아니고 기껏해야 자기들의 속국이었던 나라의 화가의 작품이 아닌가. 그런 엽서를 이렇게 보관할 정도면 정말 귀하고 소중한 것은 얼마나 더 잘 보관하고 관리할지……. 생각이 이에 미치자 갑자기 찬물을 뒤집어 쓴 듯 정신이 번쩍 든다.

일본인들의 보존 정신과 기록 정신은 가히 상상을 초월할 정도다. 사진 한 장도 허투루 버리는 법이 없다. 물론 일본인 전부가 다 그렇

다는 얘기는 아니다. 그중에는 지나칠 정도로 소비적인 사람도 있을 것이다. 그러나 버리고 소비하는 사람보다는 보존하고 기록하는 사람들이 더 많기 때문에 오늘날의 일본이 만들어질 수 있었을 것이다. 그들의 기록 문화가 어느 정도인지는 나의 은사가 들려준 일화만으로도 충분히 짐작할 수 있다.

선생님이 국립박물관에 근무하실 때였다. 기획전시실을 둘러보러 가는데 여느 때처럼 관람객들이 줄을 이어서 건물을 향해 들어가고 있었다. 급하게 걸어가는 사람부터 바쁠 것 없다는 듯이 느릿느릿 걸어가는 연인들, 그리고 아이의 손을 잡고 걸어가는 엄마의 모습 등 평범한 박물관의 풍경이었다.

그때 한 무리의 단체관람객이 기획전시실에 들어왔다. 앞에 깃발을 든 가이드의 안내에 따라 질서정연하게 들어온 이들은 일본인들이었다. 그런데 그들의 구성원이 매우 다양했다. 남녀노소가 섞인 것은 물론이고 외모도 매우 개성적이었다. 학자같이 진지해 보이는 중년의 남자가 있는 반면 머리에 무스를 바르고 멜빵바지를 입은 새파란 젊은이도 있었다. 아무리 봐도 그들이 어떤 모임에서 왔는지 짐작할 수가 없었다.

전혀 어울릴 것 같지 않은 그들은 한 가지 점에서 공통된 모습을 보였다. 그들 모두가 한결같이 전시된 유물을 진지하게 감상하면서 열심히 수첩에 무언가를 적었던 것이다. 얼마나 열심히 적든지 감상하러 온 것이 아니라 기록하기 위해서 온 사람들 같아 보였다.

결국 궁금증을 참지 못한 선생님은 일행 중 한 사람에게 어느 단체에서 오신 분들이냐고 물어보았다. 당시 우리나라에서 한참 붐을 일으키고 있는 답사 모임처럼 일본에도 그런 모임이 있으리라 생각한 것이다. 그런데 대답이 너무나 의외였단다. 그들은 일본의 이발사 협회 사람들이었던 것이다.

그 대답을 듣는 순간 선생님은 온몸에서 소름이 쫙 끼쳤다고 했다. 이발사 협회라니······.

오랫동안 일본에서 유학 생활을 하면서 그들의 기록하는 습관과, 유물을 보존, 정리하는 꼼꼼한 민족성을 모르는 바는 아니었지만 어디까지나 그 분야의 학자들에게만 해당되는 줄 알았단다. 그런데 전공과는 전혀 상관이 없는 이발사 협회에서 우리 문화에 대해 그렇게 진지하게 알고 기록하는 것을 보고는 그들이 무서워졌다고 했다.

물론 이발사 협회 회원들이라고 역사에 관심을 갖지 말라는 법은 없다. 그들을 무시하는 것도 아니다. 그런데 과연 우리나라 이발사 협회에서 일본 여행을 갔을 때 그들이 이 일본인들처럼 그렇게 진지하게 기록할 수 있을지 생각하니 회의가 들었다는 것이다. 박물관이나 미술관을 가면 그냥 한 바퀴 휙 돌아보고는 그곳에 다녀왔다고 하는 것이 우리 모습이지 않은가. 그러다 보니 정작 꼭 보고 감동을 받아야 할 내용에 대해서는 거의 알지 못한다. 그러면서도 누군가 그 박물관이나 작품에 대해 물어볼라치면 열이면 열 사람이 다 아는 체를 한다.

"응. 그거? 나도 가 봤어. 나도 봤는데 사진에서 본 것하고 똑같더라고."

우리의 교양은 항상 그쯤에 머물러버린다. 왜 그 작품이 유명하고 왜 감동을 주는지 생각해볼 겨를이 없이 지나쳐버린다. 진득하게 바라보며 감상할 시간적인 여유를 갖지 못한다. 그저 실적 채우듯 사진이나 책에서 보았던 작품이 그곳에 있나 없나를 확인하러 가는 것 같다. 그게 우리의 모습이다.

그런데 일본 이발사 협회에서 온 사람들은 마치 그 분야의 전공자들처럼 진지하게 메모하며 유물을 감상한 것이다. 솔직히 그들이 적어간 내용이 그들의 인생을 크게 변화시킬지 어쩔지는 알 수 없는 노릇이다. 그러나 그렇게 적고 조사한 기초자료가 쌓여 있으면 다음에 오는 사람은 그보다 더 깊은 연구가 가능할 것이다. 다음에 한국의 국립중앙박물관을 찾는 사람은 이전에 왔던 사람들의 기초자료를 충분히 읽고 왔기 때문에 그것을 바탕으로 더 수준 높은 관찰과 학습이 가능하기 때문이다.

적어도 그들은 우리나라의 어느 지방 단체장들이 일본에 가서 저지른 실수를 되풀이하지는 않을 것이다. 일본과 자매결연을 맺은 우리나라의 어느 지방 자치단체에서 해마다 몇 명씩 일본으로 견학을 보냈단다. 그런데 처음에는 호의적이고 열의를 다해 지방행정에 대해 소개해주던 일본의 지방 자치단체에서 몇 년 지나지 않아 정중하게 공문을 보냈다고 한다. 자신들은 한국의 공무원들을 위해 해줄 것

이 없으니 더이상 방문하지 말아달라는 내용이었다. 한 번 브리핑 하면 다음에 오는 사람은 그 내용을 이미 알고 와야 하는데 다음에 오는 사람도 처음에 온 사람과 똑같은 질문을 했기 때문이다. 매번 일본에 오는 사람들이 어쩌면 그렇게 한결같이 메모도 하지 않고 마치 유람하듯이 하는지 모르겠다는 게 일본 사람들의 후문이었다. 끊임없이 찾아오는 한국 사람들을 위해 매번 똑같은 내용을 브리핑하는 것에 지칠 대로 지친 일본인들이 자매결연의 무의미함을 지적한 것이나 다름없었다.

이발사 협회가 아니라 무슨 미술사 연구회에서 온 듯이 진지한 일본인들을 보면서 선생님은 마음이 무척 착잡했다고 한다. 우리가 정말 정신 바짝 차리지 않으면 일본을 따라잡기가 쉽지 않을 것이란 생각이 들었단다.

두 장의 엽서를 보면서, 나의 은사가 이발사 협회원들을 보면서 느꼈던 서늘함을 똑같이 느낀다. 어디 관광지를 가서 습관적으로 엽서를 사들고는 집에 오자마자 어느 구석에 던져버리는 나의 모습이 엽서를 보는 내내 지워지지 않는다. 세계에 유례가 없을 정도로 단시일에 고도성장을 이룬 우리나라에서 너무 갑자기 풍족해진 생활이 오히려 우리의 영혼을 병들게 한 게 아닐까. 물론 그 소비와 낭비의 중심에 내가 서 있다.

60년 만에 배달된 두 장의 엽서를 받고 많은 생각을 한다. 자료 정리와 보관에 지독하리만치 철저했던 조선시대 사람들을 생각하며 좋

은 전통을 이어받지 못한 현재의 내 모습을 잠시 되돌아본다. 내가 이렇게 헤퍼진 것은 좋은 전통이 없어서가 아니다. 그렇게 해야 할 의미를 알지 못했기 때문이다. 설령 당장에 그 의미를 알지 못한다 해도 다음에 이것을 필요로 할 그 누군가를 위해 나는 내게 배달된 이 엽서를 소중하게 보관해야겠다. 그게 어찌 엽서뿐이겠는가. 학문이 그렇고 정신이 그렇고 문화가 그렇지 않겠는가.

창밖으로 오랜만에 햇빛이 밝다. 비록 뜨거운 기운을 느낄 수는 없지만 비가 오고 눈이 내리던 끝에 발견한 햇빛은 탐스러울 정도로 눈부시다. 내 곁에 항상 있어서 소중함을 모른 채 살아왔는데 알고 보니 얼마나 귀한 것인지 창밖의 햇빛은 말해준다. 60년 만에 배달된 엽서가 가르쳐준다.

사자처럼 바람처럼 연꽃처럼 🌸

시간이 이렇게 흘렀다.

방학한 이후 오로지 방 안에 틀어 박혀 일하고 있다. 날마다 오는 우편물들이 묵직하다. 카드가 오고 달력이 오고 다이어리가 오는 걸 보니 또 한 해가 끝나가는가보다. 지난 1년을 되돌아본다. 내가 1년 동안 무엇을 했는지 거의 기억나지 않는다. 꼭 남의 인생을 산 것처럼 낯설기만 하다. 다만 기억나는 것이라곤 사랑했던 순간과 다투고 괴로워했던 일들만이 눈길 위의 발자국처럼 뚜렷하게 각인되어 있을 뿐이다.

한 해를 무의미하게 보내서 그럴까? 10년 전을 떠올려본다. 역시 특별한 기억이 없다. 분명히 내가 살아온 내 인생인데도 꼭 도둑맞은 것처럼 기억의 창고가 텅 비어 있다. 눈 밑이 처지고 주름살이 늘어난 만큼의 시간들을 살아왔는데 기억이 없다.

마르셀 프루스트는 『잃어버린 시간을 찾아서』에서 유한한 생명을

가진 인간이 영원에 가 닿을 수 있는 것은 '회상'에 의해서라고 말했다. 과거의 기억을 회상함으로써 잃어버린 시간과 잃어버린 공간을 찾을 수 있다는 것이다. 지금 내가 여기 있지만 내가 살았던 기억들을 회상할 수 있는 한 나의 존재는 영원하다는 것. 그런데 나는 기억조차 없다니…… 그럼 난 헛산 걸까.

일기 같은 글이 없었다면 내 기억의 2006년은 흔적도 남지 않았을 것이다. 결국 글이 나의 회상이고 영원에 가 닿을 수 있는 열쇠인 셈이다. 그러니 세상을 떠나는 마지막 순간에도 나는 나의 일기를 가지고 가야겠다. 내가 어떤 글을 쓰느냐가 내가 어떻게 살았느냐를 말해 줄 것이다.

한 해의 끝에서 거울 속의 내 모습을 본다. 내 얼굴 어느 구석에도 다섯 살 때의 나는 없다. 소설책 한 권을 읽으면 잠을 이루지 못하던 소녀의 모습도 없고, 뜻대로 되지 않는 현실 때문에 고통스러워하던 대학생의 모습도 찾아볼 수 없다. 다만 삶의 격랑에서 돛대를 놓치지 않으려고 발버둥치는 마흔다섯 살 먹은 여인의 모습만이 보일 뿐이다. 아름답다거나 매력적이란 단어와는 이미 멀어진 그런 중년의 여인이 바로 지금의 내 모습이다. 이것이 진정 나의 모습일까.

그런데 분명 그 속에 내가 들어 있다. 머리카락이 허옇게 세고 핏기 없는 얼굴에 주름살만이 가득한 20년 후의 모습도 내 속에는 들어 있다. 나는 어디에 있는가. 항상한 시간 속에서 항상한 나의 모습은 어떤 것일까. 너는 지금 무엇을 하고 어디도 향하고 있는가.

부처님께서, 한 나무 아래 3일 이상 머무르지 말라고 하셨단다. 애착이 생기기 때문이다. 애착은 마치 소금물을 마시는 것과 같다. 목이 말라 소금물을 마시면 더욱 갈증이 생기듯이 애착은 사람을 더욱 목마르게 만든다. 갈애(渴愛)라 했던가. 나를 더욱 목마르게 하는 갈증. 그것이 모두 애착에서 생긴다. 애착이 없었더라면 생사윤회도 하지 않았을 것이다.

뒤돌아보니 내가 얼마나 사람과 물질에 집착했는가, 하는 생각이 든다. 나 자신만으로 부족하여 누군가에게 의지하려 하고 그것도 모자라 그 마음까지 오롯이 나의 것으로 만들겠다는 생각이 사람을 얼마나 숨 막히게 했을까, 싶다. 사람은 저마다의 인생이 있는데 그 인생에 내가 조금 발을 들여놓았다 해서 그곳이 마치 나의 영토인양 착각했던 것 같다. 사랑하는 사람이니까, 자식이니까 그들의 삶에 내가 마구 발을 들여놓아도 된다고 생각했던 것 같다. 인연에 의해 잠시 잠깐 만났을 뿐인데 이 만남이 영원할 것처럼 행동했던 것 같다. 아…… 그게 아닌데…….

모두가 한 나무 아래 3일 이상 머물러 있었기 때문이다. 심부름을 가다가 잠깐 들른 오락실에서 시간 가는 줄 모르고 게임에 빠져 있는 아이처럼 본질을 잊고 살았다. 내가 왜 태어났으며 무엇을 해야 하는지 잠시 잊고 살았다. 나는 해야 할 심부름이 있고, 되돌아가야 할 집이 있는데 아직도 게임기에서 손을 못 떼고 있다. 3일 이상 머무르지 말라고 했는데 3년을 머물렀다.

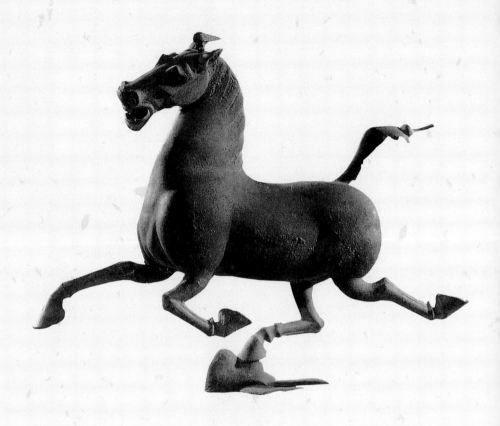

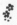

「하늘을 나는 천마」, 높이 34.5cm, 동한

"이젠 떠나야 할 때다. 정말 만행을 떠나야 할 때다. 아내로, 엄마로 살았더라도 잠시 동안 그 자리를 떠나 나 자신이 떠나온 곳으로 돌아가야 한다. 더 오래 붙잡히기 전에 떠나야 한다. 지금이 아니면 영원히 못 떠날 것이며. 천마가 하늘을 날 듯이 나도 날아올라야겠다."

이젠 떠나야 할 때다. 정말 만행을 떠나야 할 때다. 아내로, 엄마로 살았더라도 잠시 동안 그 자리를 떠나 나 자신이 떠나온 곳으로 돌아가야 한다. 더 오래 붙잡히기 전에 떠나야 한다. 지금이 아니면 영원히 못 떠날 것이다.

어릴 적에 읽은 '나무꾼과 선녀'의 이야기를 보면 선녀의 옷을 훔친 나무꾼에게 산신령이 한 가지 다짐을 한다. 만약 선녀와 살고 싶다면 선녀가 아이를 셋 낳을 때까지 선녀의 옷을 주지 말라는 것. 둘은 양쪽 팔에 끼고 날아갈 수가 있지만 셋이 되면 포기하기 때문이다. 애착이 얼마나 무서운지, 움켜쥔다는 것이 얼마나 나의 자유를 앗아가는지 경고하는 이야기다.

나를 자유롭지 못하게 붙잡는 것은 무엇이든 놓아야 한다. 아니, 누가 붙잡는 것이 아니다. 내 스스로가 부여잡고 놓지 못할 뿐이다. 제발 좀 놓아달라고 사정하는 것도 나인데 끝끝내 붙잡고 있는 것 또한 내가 아닌가.

새해에는 무엇보다도 놓는 연습을 해야겠다. 날마다 길을 떠나는 심정으로 집착하지 말고 살아야겠다. 마셔도, 마셔도 갈증만 생기는 갈애를 놓고 맑은 샘물을 찾아 떠나야겠다. 연습하지 않으면, 지금 떠나지 않으면 나는 아무것도 찾지 못하겠지. 그러면 마지막에 먼 길을 떠날 때도 자유롭게 떠나지 못할 것이다. 갈 때가 되면 뒤돌아보지 말고 가야 한다. 당당하게 가야 한다.

새해에는 어느 누구에게도 의지하지 않고 예속되지 않고 독립적으

로 살아가고 싶다. 오직 나만의 나로 살아가고 싶다.

　소리에 놀라지 않는 사자처럼

　그물에 걸리지 않는 바람처럼

　진흙에 더럽혀지지 않는 연꽃처럼

　그렇게 살아갈 일이다. 사자처럼 바람처럼 연꽃처럼…….

죽을힘을 다해 뛰어라

"버스가 떠나려고 하면 죽을힘을 다해서 쫓아가야지 차를 탈 수가 있지요."

컴퓨터에 담긴 글을 폴더별로 훑어보다가 미완성한 논문을 발견하였다. 지난 여름, 평소 존경하는 원로 선생님의 칠순논총에 싣기로 했던 논문이다. 그런데 원고 마감일까지 마감을 못했다. 마감일이 다 될 즈음 나는 그 학회 간사에게 전화를 걸어 며칠만 말미를 달라고 했다. 일주일이면 마무리될 것 같았는데 역시 마치지 못했고 다시 전화해서 사정했다. 그렇게 몇 번을 거듭하는 사이 마감일로부터 한 달이 지났다. 논총에는 나뿐만 아니라 여러 사람들의 원고가 실리는 까닭에 내 원고가 늦어지면 책이 늦어질 테고 그러면 여러 사람이 기다려야 한다. 원고가 거의 마무리 단계에 이르렀지만 나는 완성하지 못하고 포기했다. 물론 그 학회 간사로부터 오는 전화도 받지 않았다.

그런데 나중에 알고 보니, 내가 포기한 뒤에도 늦게 논문을 낸 사

람이 몇 명 더 있었단다. 그 얘기를 들었을 때, 그럴 줄 알았더라면 조금만 더 힘을 내서 마무리를 하는 건데, 하는 아쉬움이 진하게 남았다. 그때 포기하지 않고 더 해봤어야 하는데…….

시간이 얼마쯤 지난 후 그 논문을 총괄하는 선생님을 만나게 되었을 때 그런 나의 아쉬움을 토로했더니 그 선생님이 한 얘기가 그것이었다. 버스가 떠나려고 하면 죽을힘을 다해서 쫓아가야지…….

버스가 도착하기 전에 미리 나와 있었더라면 가장 좋았겠지만 설령 조금 늦었더라도 떠나가는 차를 향해 뛰어가면 차가 서주지 않겠느냐는 말이다. 그런데 나는, 이미 출발한 차는 아무리 손을 흔들어도 멈춰주지 않겠지 지레짐작하고 포기해버렸다. 어쩌면 여러 번 차를 놓쳐본 사람의 패배의식 때문이었을지도 모른다. 또한 나 한 사람 때문에 차에 탑승한 다른 사람들에게 피해를 주어서는 안 된다는 생각도 없지 않았다.

그러나 정말 내가 절실했더라면, 그 차를 놓치면 목숨을 잃을지도 모른다는 생각이 들 정도로 차를 타야겠다는 마음이 간절했더라면 앞뒤 재볼 것도 없이 뛰었을 것이다. 목숨이 달린 문제인데 미안하고 안 하고를 생각할 겨를이 있겠는가. 그때 내가 10퍼센트만 더 분발했더라면 90퍼센트가 완성된 논문을 버려지게 하지는 않았을 것이다.

45년 세월을 뒤돌아보니 그렇게 버려진 논문들이 허다했다. 그것들은 마치 짓다 만 건물처럼 흉측했다. 건물을 짓다가 회사가 망했는

지 철근이 삐쭉삐쭉 나온 채 버려져 있는 건물들. 내가 걸어온 길목에는 내가 짓다 포기한 건물들이 폐허처럼 늘어서 있다.

마음에 들지 않더라도, 하다가 회의감이 밀려오더라도 끝까지 밀고 나가는 태도가 중요한데 그때는 그걸 몰랐다. 아니 알았으면서도 그 고비를 넘기지 못하고 포기해버렸다. 다 짠 스웨터를 마지막 한 코를 꿰지 못해 털실이 풀어져버리도록 방치해놓은 결과가 되어버렸다. 그런데 사랑도 꿈도 일도 열정도 그렇게 포기해서는 안 되는 것이었다.

컴퓨터 폴더를 계속 뒤적여보니 마무리하지 못하고 몇 년째 방치한 글들이 쏟아져 나온다. 원고지 1천 매 중에서 마지막 200매만 보충하면 책 한 권이 될 수 있는 폴더도 있고 어떤 것은 문장만 다듬으면 지금이라도 책 한 권이 될 수 있는 파일도 있다. 이 중에서 아직 쓸 만한 것들이 있으면 버려두지 말고 마무리해야겠다. 그러면 올해에는 대여섯 권의 책이 완성될 수 있을 것이다. 거의 5,6년 동안 묵히고 묵힌 원고들을 다 털어내고 새롭게 시작해야겠다.

그런저런 생각들을 하면서 컴퓨터를 뒤적거리고 있는데 학회 회원인 선생님 한 분이 전화하셨다. 소화 7년(1932년)에 일본 학자가 쓴 『동양미술사의 연구』라는 책을 갖고 있느냐고 물었다. 자신은 복사본만 가지고 있어서 원본이 보고 싶다는 것이었다.

몇 년 전 석굴암에 관한 책을 출판해서 미술사학계에 큰 파란을 일으키신 이 분은 원래 소설을 쓰는 분이다. 그런데 소설가가 미술

사를 만나자 역사 속에서 곤히 잠자고 있던 유물들이 기지개를 펴면서 잠에서 깨어났다. 피가 돌고 맥박이 뛰는 것 같았다. 미술사의 특성상 시대 양식을 찾아내는 과정에서 비례가 어떻고 구도가 어떻고 하다 보면 글이 자칫 건조해지기 마련이다. 그런 단점을 이분은 작가적 상상력과 끈질긴 자료 추적으로 생생하게 살아 숨 쉬는 미술사로 만들어놓았다. 그 책을 읽으면서 나는 감탄사를 연발했다. 아, 맞아, 맞아, 이렇게도 볼 수 있어. 왜 이 생각을 못했을까. 그런 분이 작년에 에밀레종에 관한 책을 두 권 분량으로 완성했다면서 내게 초고를 건네주셨다. 역시 이 선생님만이 쓸 수 있는 글이었다. 그런데도 여태껏 출판을 미루고 계셨다. 행여 더 보충할 것이 없나, 자료를 계속 찾고 있는 중이라고 했다. 자신의 논거를 뒷받침해줄 만한 자료를 일본과 중국 것은 물론이고 서양 사람들이 한국의 종에 대해 쓴 자료까지 계속 찾고 있다고 했다. 그중의 하나가 바로『동양미술사의 연구』였다.

쓰다 만 원고만 가득 찬 나의 컴퓨터 서랍을 뒤지면서 나는 말할 수 없이 부끄러워졌다. 세상에는 이미 완성된 원고마저도 넘기지 않는 사람과, 하다가 그마저도 완성시키지 못한 채 버려둔 두 종류의 사람이 있다. 그 차이가 무얼까.

내가 논문을 쓰다 중간에 그만둔 것은 고통과 맞닥뜨리기 싫어서였다. 아침에 아이들이 학교에 가고 혼자가 되면 나는 내 방문을 열고 들어가 하루를 시작한다. 그런데 내 방문 열기가 그렇게나 힘들

수가 없다. 감옥 문을 열고 들어가는 마음이 이보다 무거울까. 저 방에 들어가면 하루 종일 글을 읽고 써야 한다. 이 생각이 그렇게 큰 부담이 될 수가 없다. 작업실에 들어가려면 동네 자판기의 커피를 서너 잔을 빼서 마신 다음에야 비로소 문을 열 용기가 생긴다는 어느 화가의 말처럼 나 또한 그랬다. 방에 들어가면 어제까지 고민하다 그만둔 문제들이 고스란히 나를 기다리고 있다. 그 고민들과 다시 싸워야 하는 것이 싫어서 여태껏 미완성인 채 남겨놓은 원고 뭉치들. 그렇게 미적거리다 놓친 버스.

물론 이것이 얼마나 사치스런 고민인 줄 안다. 하루 한 끼 밥을 해결하지 못해 절망하는 사람들이 얼마나 많은 세상인데 이런 고민도 고민이라면서 호들갑을 떨고 있다. 그걸 알기 때문에 감히 소리 내어 힘들다는 소리도 못하는 것이다. 그러나 어찌되었건 힘든 건 힘든 거다. 누구나가 자기 고통이 가장 큰 법이니까.

물론 글쓰기는 내게도 밥벌이다. 그냥 심심풀이로 하는 놀이가 아니다. 직장 다니는 사람들은 출근하면 퇴근할 때까지의 시간이 모두 근무시간이 되어 돈으로 환산되지만 글 쓰는 사람에게 그런 사치는 일체 허락되지 않는다. 글 쓰는 주제에 대해 아무리 많은 시간을 고민해도 원고지 위에 쏟아내지 않으면 소용없다. 원고지 칸 수를 메우는 만큼만 근무하는 것이 된다. 그래서 글쓰기는 가장 정직한 노동이다. 아니 어쩌면 가장 손해 보는 노동일지도 모른다. 다른 사람들은 직장에서 일이 끝나면 쉬는 시간이지만 글 쓰는 사람에게는 일어나

하야미 교슈, 「염무」, 비단에 채색,
120.4×53.7cm, 1925

"글을 쓸 때 나는 마치 글 속에 나의
수명을 깎아서 넣는 것 같은 생각에
사로잡힐 때가 있다. 이렇게 내 생명
을 깎아서 넣다 보면 언젠가는 불생
불멸의 약을 얻을 수 있겠지. 하루를
살다 가는 나방도 온 힘을 다해 하루
를 살지 않는가."

서 잠자리에 들 때까지 따로 쉬는 시간이 없다. 손은 가만히 있어도 머릿속에서는 멈추지 않고 글을 쓰고 있다. 때로 글과 관련된 내용이 꿈속에도 나타나는 걸 보면 오매일여(寤寐一如)를 넘어 몽중일여(夢中一如)의 경지에 도달한다고 해도 과언이 아닐 것이다. 그러니까 글 쓰는 사람은 글 쓰는 자체가 수행이 된다.

물론 글을 단순히 밥벌이만을 위해서 쓰는 것은 아니다. 반드시 의미 부여가 되어야 한다. 이를 테면 가치가 들어가야 한다. 그것을 정신이라고 해도 되고 감동이라고 해도 된다. 그것을 끌어내지 못할 때 글쓰기는 글 쓰는 사람을 고통스럽게 만든다. 단순노동으로 끝날 수 없다.

그 작업이 힘들어서 글 쓰는 방에 쉽사리 들어가지 못하고 방 밖에서만 빙빙 돈다. 아마 화가가 작업실에 들어가지 못하고 커피 자판기를 찾아 헤매는 것도 그 때문일 터이다. 자신이 하고 있는 일에서 의미를 찾아내고 정신을 넣어야 하기 때문이다. 글을 쓸 때 나는 마치 글 속에 나의 수명을 깎아서 넣는 것 같은 생각에 사로잡힐 때가 있다. 너무 힘들고 어려워서 중도에 포기해버리는 것이다. 내 컴퓨터 속에 완성되지 못한 채 남겨진 원고들은 그러니까 내 수명을 깎아 넣기를 포기한 작품들에 다름 아니다.

그러나 어찌되었건 미완성은 미완성이다. 무엇인가 만족스럽지 못하다 해도 미완성을 완성으로 만들어야 한다. 이렇게 내 생명을 깎아서 넣다 보면 언젠가는 불생불멸의 약을 얻을 수 있겠지. 그런 믿음

이 있어서, 운명처럼 무겁게 드리워진 방문을 날마다 열고 들어갈 수 있다.

이런 군은 각오로 문을 열고 들어왔지만, 다시 한 번 뒷걸음질을 치려는 내게 과거의 아쉬움이 다시 명령한다.

"죽을힘을 다해 뛰어라. 너의 삶을 놓치지 않으려면!"

행복을 위한 고통 ✿

　오랜만에 친구의 시골집에 왔다. 가는 날이 장날이라더니 갑자기 추워지기 시작했다. 얼마나 추운지 보일러를 넣고 자도 어깨가 시리다. 안방과 부엌과 목욕탕이 일자로 배치되어 있는 집은, 부엌만 조금 훈훈할 뿐 안방은 보일러를 아무리 세게 틀어도 냉랭하기만 하다. 결국 친구와 나는 안방 보일러를 끄고 목욕탕과 안방 사이에 놓인 부엌에서 지내기로 했다. 내의 위에 면티를 입고 그 위에 스웨터를 걸치고 조끼까지 입고서야 겨우 방문을 열고 나갈 수 있었다. 수도가 얼어서 세탁기는 오후 늦게야 가동이 되었다.

　시골 생활이라는 것이 결코 낭만이 아님을 실감한다. 시댁이 시골에 있는 넷째 언니가 자신은 절대로 시골에 살지 않겠노라 말했던 이유가 비로소 이해된다. 이렇게 추운 날, 명절이나 행사 때마다 시댁에서 찬물에 손을 담가야 했던 언니는 얼마나 추웠을까……

　이곳에서의 생활은 아주 단조롭다. 가까운 슈퍼에 가려 해도 30분

에 한 대씩 오는 버스를 타고 한참을 가야 하는 만큼 반찬은 김치와 김, 그리고 계란프라이가 전부다. 의도하지 않아도 저절로 소박한 밥상이 차려진다. 결심하지 않아도 자연스럽게 독서 시간이 많아지고, 나 자신을 되돌아볼 수 있는 기회가 생긴다.

친구는 일이 있다고 아침밥을 먹기가 바쁘게 차를 몰고 나갔다. 나만 혼자 남겨졌다. 날씨가 추워지니까 방 안에서 꼼짝도 하기 싫다. 몸은 계속 따뜻한 방바닥에만 앉아 있으라고 요구한다. 설거지도 하기 싫고 청소도 하기 싫다. 또 그렇게 치우지 않고 지낸들 누가 뭐라고 할 사람도 없다. 설거지거리도 많지 않으니 이따 점심 먹고 한꺼번에 하는 게 경제적일 것 같다. 오랜만에 편안하게 좀 살아야지, 싶어 커피를 끓여서 방바닥에 앉았다. 옷을 입은 것만으로도 부족해서 이불을 가져다 몸을 칭칭 감다시피 덮었다. 그리고 앉은뱅이책상을 가져다놓고 노트북을 켰다. 인터넷을 설치하지 않아 세상 돌아가는 사정을 알 순 없지만 다른 데 신경 쓰지 않고 내 글을 쓰기에는 안성맞춤이다. 커피를 마시면서 오랜만에 찾아든 여유를 느긋하게 즐겼다. 글을 쓰다 피곤하면 뜨뜻한 방바닥에 허리를 대고 드러누웠다. 내 몸이 원하는 대로 다 해주었다. 날이 추워 방문을 한 번도 열지 않아 방 안에 김치 냄새와 기름 냄새가 배어 있다. 친구도 역시 나와 같았는지 방 안 여기저기 먼지가 쌓여 있는 게 보인다. 내려온 지 하루도 되지 않아 나 역시 본능적으로 편안한 생활 방식을 찾고 있다.

혼자 사는 생활은 스스로를 다그치지 않으면 자칫 나태해지기 쉽

다. 딱 하루만 쉬어야지, 하면 하루가 이틀 되고 이틀이 한 달이 되기 십상이다. 바로 그 순간 그런 자신을 몰아치지 않으면 나태해지는 자신을 제어할 수 없게 된다. 그 경험을 지난 여름 콩밭에서 풀을 뽑으면서 하지 않았던가. 자란 지 얼마 안 된 풀은 뽑기가 쉽지만, 그 시기를 놓치고 나니까 얼마나 힘들었던지 뙤약볕 아래에서 현기증을 느낄 정도로 절절히 깨달았다.

내 몸도 마찬가지다. 내 몸이 원하는 것을 한 가지 들어주면 그 다음에는 더 큰 것을 달라고 서슴없이 요구하는 게 바로 이 몸이란 거다. 뿌리를 굳게 내리기 전에 아예 처음부터 뿌리째 뽑아버려야 한다. 그렇지 않으면 그 뿌리가 나를 삼켜버릴 것이다. 그렇게 놔두어서는 안 된다.

컴퓨터를 끄고 방문을 열었다. 방 한편에 수북이 쌓인 빨랫감을 세탁기에 넣고 세제가 풀리도록 뜨거운 물을 부었다. 설거지를 끝내고 부엌과 안방을 청소했다. 그동안 뜨끈한 방바닥을 그리워하는 몸은 계속 불평불만을 쏟아냈지만 아랑곳하지 않았다. 그렇게 몸이 원하는 것을 무시하는 동안 모든 것이 제자리를 찾았다.

집 안을 정리한 후 문을 닫고 안방으로 들어갔다. 불도 때지 않는 냉방에서 몇 해 동안을 수행하신 어느 수행자가 생각났기 때문이다. 그분은 지붕에서 새는 빗물로 가사 장삼이 바닥에 들러붙어 굳을 정도로 꼼짝하지 않고 참선하셨다. 얼마나 추운 방에서 수행을 하셨으면 양쪽 귀에 얼음이 들어 있었을까. 그분은 무엇 때문에 그런 고행

을 하셨을까. 무엇을 찾기 위해 자신에게 그토록 엄격했을까.

안방은 썰렁했다. 좌복 위에 앉자마자 냉기가 사정없이 스며든다. 내가 감히 그 수행자를 존경하고 따른다고 했으면 그분이 살았던 방식 그대로 살지는 못하더라도 흉내라도 내봐야 하지 않겠는가. 머릿속으로만 하는 수행이 무슨 소용이 있겠는가.

선오후수(先悟後修)라 했던가. 무엇을 하든 철저하게 이론무장을 해야 한다. 이론적이고 논리적인 공부는 자신이 걸어가고 있는 길에 대해 회의가 들거나 방황할 때 중심을 잡아주는 지렛대 역할을 한다. 그러나 이론만으로 아는 참선 혹은 관념으로만 하는 수행은 반쪽만의 수행이다. 그것이 내 것이 되려면 내 몸이 기억하게 만들어야 한다. 몸이 기억할 수 있게 가르치는 것은 뿌리를 내리는 것과 같다. 아무리 이론이라는 좋은 씨앗이 있더라도 실천이라는 토양이 마련되어 있지 않으면 깨달음이라는 싹은 트지 않는다. 그것은 시멘트 바닥에 떨어진 씨앗과 같다. 생명이 싹트려면 씨앗과 토양이 모두 필요한 것이다.

오늘날 인문학이 위기라고 말을 한다. 그것이 모두 실천 없는 관념에서 나왔기 때문이라는 의견에 공감한다. 30분도 참선을 해보지 않은 사람이 참선에 대해 논문을 쓰고, 그림을 직접 보지도 않은 평론가가 그림에 대해 글을 쓰는 풍토가 인문학의 위기를 만들었다. 사과를 한 번도 맛보지 않은 사람이 사과 맛을 얘기해서는 안 된다. 사과를 직접 먹어봐야 한다. 그것도 여러 종류의 사과를 다 먹어봐야 한

다. 아오리, 홍로, 홍록, 모리스, 산사, 부사…… 그것은 모두 사과라는 이름을 가지고 있지만 맛은 다 똑같지 않다. 다 다른 맛이다. 그것을 먹는 사람의 건강 상태나 기분에 따라서도 다른 맛이 난다. 먹어봐야 한다. 먹지 않고서 사과를 얘기해서는 안 된다.

좌복 위에 앉아 있는 시간이 30분이 넘어갈 때까지 몸은 계속 그 상황을 거부한다. 세상에, 방 안이 이렇게도 추울 수 있을까, 싶다. 몸이 딱딱하게 굳어지는 것 같다. 이러다 동상 걸리면 어쩌나 걱정도 된다. 겨우 몇 시간 앉아 있다고 해서 뭐가 바뀌겠는가, 하는 회의도 만만치 않다. 겨우 30분을 버티지 못하는 나 자신을 보자 자존심도 상한다. 그러나 자존심 상한 것은 상한 거고, 추운 것은 추운 것이다. 몸이 떨려 저절로 흔들린다.

그래도 버텼다. 하는 데까지 해볼 참이다. 아무리 짧은 시간이라도 잠깐 동안 누워 있던 방바닥의 따뜻함을 기억하듯 이곳에서 나 자신과 싸우는 시간도 내 몸은 기억할 것이다. 결코 소용없지 않다. 이렇게 나 자신에게 좋은 씨앗을 뿌려놓으면 언젠가는 싹이 틀 테지. 결코 죽어 없어지지 않으리라 믿는다. 지금 고통스럽다고 행복으로 가는 걸음을 멈추지는 않을 것이다.

냉방에서 앉아 있는 시간이 한 시간을 넘어가자 비로소 몸이 적응하는 것 같다. 아니, 포기하는 것 같다. 몸과 마음이 조금 편안해진다. 그 편안함은 내 몸의 요구를 다 들어주었을 때의 편안함과는 무언가 차이가 있다. 이렇게 편안한 자신을 만나기 위해 사람들은 밤새

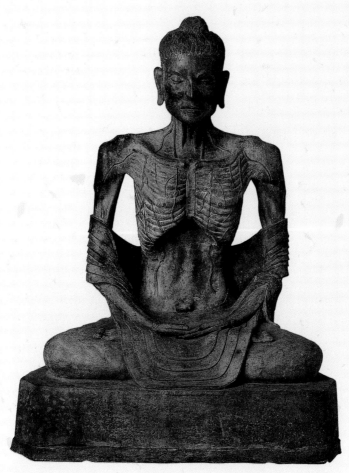

「석가모니고행상」, 청동, 17~18세기, 태국

"그분은 지붕에서 새는 빗물로 가사 장삼이 바닥에 들러붙어 굳을 정도로 꼼짝하지 않고 참선하셨다. 얼마나 추운 방에서 수행을 하셨으면 양쪽 귀에 얼음이 들어 있었을까. 그분은 무엇 때문에 그런 고행을 하셨을까. 무엇을 찾기 위해 자신에게 그토록 엄격했을까"

철야정진을 하고 고행을 하는가보다.

자신에게 어려움이 닥칠 때 더 큰 어려움을 겪으면 앞에 겪었던 어려움은 하찮게 보인다. 원고지 30매를 쓰기 힘든 사람이 100매를 쓰고 나면 30매 쓰는 게 우스워 보이는 것과 마찬가지다. 이것이 나에게는 이이제이(以夷制夷)다. 오랑캐로서 오랑캐를 무찌른다는 이이제이가 내게는 어려움으로 어려움을 극복하는 것이다. 내게 닥쳐오는 고통이 거부해야 할 불청객이 아니라 행운의 징후임은 그런 의미일 것이다. 만약 내 집 앞까지 왔다가 그냥 발길을 돌리려는 불청객이 있다면 어서 들어오시라고 팔을 잡아끌어야 할 것이다. 들어오셔서 내게 가르침을 주십시오, 라고……. 힘들고 불편한 시간을 기꺼이 감내하는 과정에서 배우게 되는 참 진리를 가르쳐주시라고.

그분도 그래서 앉아 계셨을까. 겨우 사나흘 앉아 있는 시간만으로 평생을 얼음 바닥 위에 앉아 계시다 가신 분의 인생의 깊이를 감히 헤아릴 수는 없다. 그래도 나는 냉방 바닥에 앉아 그분을 생각해본다. 그분이 가르치시고 몸소 실천해보이신 삶의 모습을 나도 내게 가르쳐줘야 한다. 단지 머릿속에만 가르치는 것이 아니라 몸도 알아듣게 가르칠 테다. 올 한 해는 내 몸을 길들이는 시간이 되었으면 좋겠다. 아니, 그래야 할 것이다.

내 인생의 칸트 🌸

"칸트는 자신이 살고 있는 동네를 한 번도 벗어난 적이 없었지만 세계적인 철학자가 되었지."

고3이 끝나갈 무렵 대학을 결정하지 못해 방황하고 있을 때 큰형부가 내게 해준 말이었다. 서울로 대학을 갈지, 아니면 내가 살고 있는 도시의 학교를 갈지 고민하고 있을 때 형부의 이 한마디는 마치 구원의 빛과 같았다.

아, 얼마나 멋있는 말인가. 칸트는 자신이 살고 있는 동네를……

나는 갈등할 것도 없이 바로 우리 동네 대학의 입학 원서를 작성했다. 다른 친구들이 여러 개의 원서를 들고 고민하고 있을 때에도 나는 흔들리지 않았다. 오히려 스스로의 결정이 대견스럽기까지 했다. 2년 먼저 대학에 들어간 언니가 동네 대학의 실상을 모른 채 날뛰는 내 모습을 보고 측은한 표정을 지어도 아랑곳하지 않았다. 언니와 나는 출발점이 다르다고 생각했다. 언니는 점수 때문에 동네 대학을 선

택했을지 모르지만 나는 철학적인 고민을 통해 결정했다고 여겼다. 나의 대학 생활은 분명 언니와는 다르리라 상상했다. 그것이 착각이었음을 깨닫는 데는 한 학기만으로 충분했지만.

그렇게 내 인생에 큰 영향을 미쳤던 사람이 큰형부였다. 큰형부 역시 내가 사는 동네 대학을 나왔지만 남들이 다 부러워하는 회사에 시험을 쳐서 당당하게 합격했다. 물론 그 회사는 몇 개의 산과 강을 건너야만 갈 수 있는 바닷가 근처의 먼 동네에 있었다. 큰형부가 포항에 있는 회사에 다니려고 자신이 살던 동네를 떠났기 때문에 칸트 같은 세계적인 철학자가 되지 못했는지는 알 수 없는 노릇이지만 그때 형부의 삶은 칸트 못지않게 멋있어 보였다. 멋있는 사람이 멋있는 말을 하는데 무너지지 않을 사람이 어디 있으랴.

누구나 다 마찬가지겠지만 집과 학교만을 오가는 여고시절은 단조로웠다. 만나는 사람이라 해봤자 친구나 친척 아니면 학교 선생님이 전부였다. 유일하게 세상과 만날 수 있는 창이 흑백 텔레비전과 책이었다. 그것마저도 입시 때문에 충분히 볼 수 없었다. 그럴 때 큰형부는 가까이에서 접할 수 있는 강력한 멘토였다. 내 주변에서 칸트를 끌어들여 대학을 결정하게 할 수 있는 사람은 오직 큰형부밖에 없었기 때문이다. 나는 내 곁의 칸트를 보고 대학을 결정했다.

대학 생활은 상상외로 힘들었다. 내가 하고 싶은 공부를 마음대로 할 수 있을 만큼 여건이 갖추어져 있지도 않았고 그 여건을 내 스스로가 감당하기에 나는 너무 가난했다. 하루가 멀다 하고 학교 교정을

뒤덮는 최루탄 연기 때문만이 아니라도 학교 공기는 무겁고 칙칙했다. 잠바 차림에 운동화를 신은 사복경찰들은 학교 벤치뿐만 아니라 때론 강의실에서도 마주칠 수 있었다.

그럴 때마다 나는 역사 속으로 사라진 칸트와 살아 있는 칸트를 생각했다. 칸트는 자신이 살고 있는 동네를 한 번도 벗어난 적이 없었지만 세계적인 철학자가 되었지……. 1980년대는 누구나를 철학자로, 역사가로 만들었다. 그러나 결코 고상하게 철학할 수 있게 내버려두지는 않았다. 이런 상황이라면 제 아무리 위대한 칸트라도 철학자가 되기 전에 짐 싸서 도망갔을 것 같았다.

음울하고 희망이 없는 4년간의 시간이 저물어갈 때쯤. 나는 다시 나만의 칸트를 만났다. 오랜만에 보는 칸트는 예전보다 훨씬 멋있어 보였다. 안정된 직장에 다니는 사람 특유의 여유와 자부심이 칸트의 얼굴 곳곳에 배어 있었다. 칸트와 함께 살고 있는 큰언니가 재테크에도 능해서 여윳돈으로 사놓은 땅이 엄청나게 올랐다는 소문을 증명이라도 하듯 칸트의 얼굴엔 여유로움이 흘렀다. 그런 칸트의 얼굴을 보면서 조금 우려가 되었지만 이번에도 나의 진로를 상담하면 어쩌면 예전보다 더 근사한 해답을 줄 수 있을지도 모른다는 기대감이 생겼다. 더구나 그 사이 몇 년 동안 연륜이 더 쌓이지 않았겠는가.

그런데 식구들과 이야기를 나누던 중에 칸트가 한 말을 듣고 나는 내 가슴속에 간직해온 칸트를 버렸다. 그리고 질문도 하지 않았다.

"이제 내 인생은 끝난 거나 다름없으니까 이이들이나 길 기를 생

각이에요."

그 말을 하는 칸트의 나이는 고작 서른세 살이었다. 아직 인생이 끝났다고 말하기에는 너무 젊은 나이였다. 직장이 사람을 그렇게 만든 걸까, 아니면 아버지와 남편이라는 책임감이 그렇게 만든 걸까. 칸트는 자신이 살고 있는 동네를 한 번도 벗어난 적이 없었지만 세계적인 철학자가 되었지, 라는 말이 아니어도 좋았다. 세계적인 철학자가 되지 않아도 괜찮았다. 다만 아직 인생이 끝났다고 말해서는 안 될 나이이지 않은가.

한때는 내 인생의 진로에 영향을 미칠 정도로 위대해 보였던 철학자가 어느새 평범한 샐러리맨으로 전락해 있었다. 나는 언니와 조카들과 함께 떠나가는 평범한 칸트의 뒷모습을 보면서 심한 허탈감에 빠졌다. 그리고 입속으로 나지막이 되뇌었다.

'아직 꿈을 버리지 마세요. 칸트 씨⋯⋯.'

그 다음 해 가을에 나는 내가 살던 동네를 떠났다. 그때는 칸트의 도움 없이 내 스스로 결정했다. 동프로이센을 한 번도 떠난 적이 없었던 역사 속의 칸트도, 바닷가 근처로 떠난 이 시대의 칸트도 더이상 내 인생에 영향을 미치지 못했다. 명절 때면 가끔씩 칸트를 마주칠 수 있었지만 서로가 바빠서 길게 얘기할 기회가 생기지 않았다. 가끔씩 바람이 전하는 소리를 들어보면, 바닷가 근처에 사는 칸트가 광양으로 옮겼다고 했다. 여전히 직장인으로 잘 살아가면서.

직장인으로서만 잘 살아가는 것이 아니라 한 집안의 가장으로서,

또 아빠로서도 그는 아주 잘 살아가고 있었다. 가족을 위하는 칸트의 마음은 지극정성이었다. 마치 자신의 인생이 가족을 위해서 있는 것처럼. 칸트는 자신이 살고 있는 동네를 자신의 가족으로 한정하는 것처럼 보였다. 그에게 동네는 오직 자신의 아내와 자식뿐이었다. 살아가면서 더욱 확장되어야 할 동네가 더욱 좁아지고 있었다. 재테크를 위해 산 땅이 넓어졌을지는 모르지만 그의 영혼의 땅은 점점 좁아져갔다. 그에게 가족은 오직 자신의 대문 안에 있는 사람들일 뿐이었다.

그런 칸트의 삶의 모습을 결코 비난할 마음은 없었지만 그는 왠지 위태로워 보였다. 자신의 인생을 끝내고 아이들만을 위해 희생하겠다는 그의 결심이 측은해 보이기까지 했다. 저러다 언제 한 번 쓰러지면 못 일어날 텐데. 어렸을 때 넘어지면 쉽게 일어날 수 있지만, 나이 들어 넘어지면 일어나기가 쉽지 않으니까.

어찌 되었거나 집안 행사 때마다 스치듯 만나는 칸트는 이제 더이상 나의 관심 대상이 아니었다. 그런 칸트가 다시 나의 관심 영역으로 들어온 것은 한참 세월이 흐른 뒤였다.

어느 날 큰언니가 울먹이며 전화를 했다.

"네 형부가 아무래도 이상해."

그동안 나는 대학원을 졸업하고 결혼을 하고 두 아이의 엄마가 되었다. 칸트의 아이들도 어느새 대학생이 되었고 칸트의 나이도 마흔 중반이 되었다. 그런 사람이 갑자기 이상해졌단다. 말도 제대로 못할

뿐더러 하루 종일 뭔가를 골똘히 생각하느라 누가 불러도 모른다고 한다. 그렇게나 착실하고 똑똑한 사람이 영 바보가 되어버렸다는 것이다.

언니의 얘기를 더 듣고 보니 원인은 주식이었다. 아는 사람의 권유로 주식 투자를 하다가 1억이 넘어가는 돈을 공중에 날려버렸단다. 그 뒤부터 사람이 말수가 줄어들더니 눈에 초점이 없어지더란다. 언니 얘기를 듣는 동안 나는 오래 전에 잊고 있었던 말이 생각났다.

"칸트는 자신이 살고 있는 동네를 한 번도 벗어난 적이 없었지만 세계적인 철학자가 되었지."

그동안 칸트는 자신이 살고 있는 동네에서 너무 멀리 가버렸던 게다. 아무리 조그마한 동네에 살아도 세계적인 철학자가 될 수 있다는 자부심으로부터 너무 멀어져버린 게다. 자신의 태를 묻었고 머리를 키워준 고향을 잃어버린 게다. 고향을 잃은 자는 고향에 돌아가기까지 결코 평화를 얻지 못하는 법이다. 고향은 모든 사람을 철학자로 키우지는 못해도 심한 바람에 흔들릴 때 존재 자체가 날아가버리는 일은 막아준다. 고향은 자신의 뿌리이며 근원이기 때문이다. 근원을 잃은 사람은 기억상실증 환자나 다름없다. 그래서 사람은 흔들릴 때마다 고향을 생각한다. 지금 칸트는 과거를 전혀 기억하지 못하는 사람의 불안함이나 막막함과 직면해 있는 것이다.

지푸라기라도 잡아보려는 심정이었던 큰언니는 칸트를 위해 굿판을 벌이는 선택을 했다. 그 무렵, 다섯째 언니가 내림굿을 받은 직후

였다. 나보다 2년 먼저 대학에 들어갔던 다섯째 언니. 그 언니가 처음 하는 굿이 공교롭게도 우리 집 식구다. 내림굿을 받은 무당의 첫 굿은 물어보지도 말라던 얘기를 큰언니도 알고 있었던 모양이다.

처제가 하는 굿을 받기 위해 서울에 온 칸트는 거의 혼이 빠져나간 사람 같아 보였다. 멀리서 나타나도 골목이 훤해질 정도로 귀티 나게 생겼던 사람은 간 데 없고 알 수 없는 말만 계속 중얼거리는 낯선 사람이 서 있었다. 그렇게 낯선 형부를 위해 나이 어린 처제의 굿이 시작되었다.

굿이라는 형식도 낯설었지만 그 낯선 형식 속에서 가족들이 만나는 것은 더욱 낯설었다. 이미 가족과 친척들을 머리끄덩이를 잡고 끌고 가듯 파멸로 몰아넣었던 신딸의 굿도 낯설었지만 어쨌든 우리 자매들은 그곳에서 만났다. 그리고 간절하게 빌고 빌었다. 칸트의 정신이 돌아오게 해달라고…….

나 또한 칸트를 위해 두 손을 비비면서 생각했다. 이제 다시는 고향을 떠나지 마세요. 당신의 고향은 그 어떤 것도 대신할 수 없으니까요. 아무리 자식이 예쁘다 해도, 아무리 돈이 소중하다 해도 고향과 바꾸지는 마세요. 고향은 당신이 살아가야 할 이유이고 마지막에는 영혼을 뉘어야 할 땅이니까요. 그 땅은 비록 지상에 존재하지는 않지만 잠시만 눈을 감고 들여다보면 언제나 우리 가슴속에 놓여 있을 거예요. 부디 그 땅을 다시 찾으세요. 철학자가 되기 위해 멀리 돌아다니지 말고 칸트처럼 자신이 동네를 떠나지 마세요. 다시 칸트도

돌아가세요.

신딸의 굿이 효험이 있었던지 아니면 그를 위해 간절히 빌었던 사람들의 정성이 통했던지 알 수 없지만 굿을 한 지 얼마 지나지 않아 칸트는 정신을 되찾았다. 외모 역시 예전의 칸트로 돌아갔다. 그 후 칸트가 잃어버린 고향을 찾아간 것 같지는 않았지만 아직까지는 아무 탈 없이 잘 살고 있다. 물론 내 눈에는 여전히 위태로워 보이지만. 우리 모두 고향을 떠나서는 비탈에 선 나무처럼 위태로운 존재들이지 않은가.

얼마 전에 정기검진을 받으러 산부인과에 갔다. 자궁경부암 검사를 했는데 이상이 있으니 재검사를 하자고 한다. 혹시 암일 수도 있으니 정밀검사를 해보자고. 그때 나는 깨달았다. 나 또한 고향을 너무 멀리 떠나 있었구나. 마음과 몸이 둘이 아닐진대 몸이 병들었다는 것은 그만큼 마음도 병들어 있다는 말이 아닌가.

나에게 이제는 고향을 잊지 말라는 정밀검사 결과가 내려졌다. 물론 전문 용어로 얘기하는 의사의 말을 잘 알아들을 수는 없었지만, 내 몸 안에 있는 병균을 6개월마다 검사해서 진행 상황을 지켜보자 했다. 그렇게 2년을 지켜보면 그동안 병균이 저절로 사라지는 경우도 있고 커질 수도 있다고 했다. 사라지면 다행이고 커지면 수술을 해야 한단다.

그 얘기를 들었을 때 왜 칸트가 생각났을까. 어쩌면 나 또한 칸트처럼 고향을 떠나 방황하던 시간이 너무 길었기 때문일지도 모른다.

208

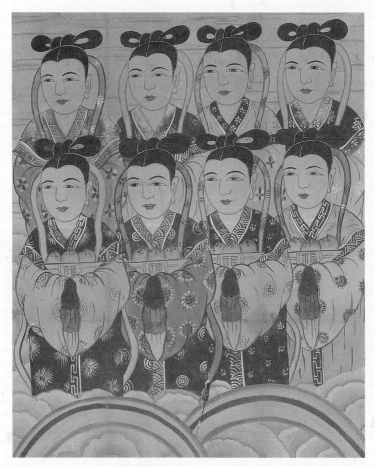

「팔선녀」, 종이에 채색, 93.5×75.6cm

"처제가 하는 굿을 받기 위해 서울에 온 칸트는 거의 혼이 빠져나간 사람 같아 보였다. 멀리서 나타나도 골목이 훤해질 정도로 귀티 나게 생겼던 사람은 간 데 없고 알 수 없는 말만 계속 중얼거리는 낯선 사람이 서 있었다. 그렇게 낯선 형부를 위해 나이 어린 처제의 굿이 시작되었다."

다행히 이제 막 고향에 되돌아가려던 마음을 내었을 때 이런 일이 생겼다. 앞으로 2년의 시간은 내가 고향을 찾아가는 시간이 될 것이다.

조용히 앉아 고향을 향해 떠날 채비를 하고 있는데 먼 기억 속의 칸트가 내게 묻는다. 그대 고향에 돌아왔는가.

염불이 염불하다 🌸

범인(凡人)이 위대하게 됨으로써 성불하는 것이 아니라 범인이 범인
인 채로 성불할 수 있는 길이 있다.

— 야나기 무네요시, 『미의 법문』(이학사: 2005), 89쪽

바로 그 순간이다. 화순 운주사를 가봐야겠다고 생각한 것이.

야나기 무네요시(柳宗悅: 1889~1961)의 『미의 법문』에서 이 구절
을 읽던 순간, 나는 순간적으로 화순 운주사가 떠올랐다. 그리고 떠
났다. 운주사에 장엄되어 있는 '미의 법문'을 듣기 위해서.

며칠 전부터 몸살기가 있어서 먼 거리를 떠나기에는 조금 무리였
다. 그럼에도 운주사를 가야겠다는 생각이 떠나질 않았다. 버스에 불
편한 몸을 싣고 가는 내내 자신이 없었다. 만약 드러눕기라도 한다면
함께 간 사람에게 폐를 끼치게 될 텐데……. 그냥 돌아갈까…….

여행길에 오르면 내 안에서는 힝싱 두 가지 마음이 숭놀한다. 떠나

고 싶은 생각과 안주하고 싶은 생각. 내가 몸담고 있는 일상에서 벗어나고 싶다는 생각 못지않게 그냥 이 자리에 눌러앉고 싶다는 생각이 곧잘 앞길을 가로막는다. 머릿속을 어지럽히는 이런 충돌은 고속버스에 올라 더이상 되돌아가기가 힘들 때가 되어서야 정리된다. 하물며 지금은 몸도 성치 않으니 오죽하겠는가. 그러나 이런저런 핑세로 눌러앉기 시작하면 거기가 곧 내가 묻힐 무덤이지…… 뒤도 돌아보지 않고 일어섰다.

용인에서 아침밥을 먹고 출발했는데도 화순 운주사에 도착하자 거의 해질 무렵이다. 10여 년 만에 찾은 운주사는 예전 모습 그대로 거기에 있었다. 물론 일주문이 세워지고 대웅전이 들어 서 있는 등 예전에 비해 말끔하게 단장되었지만 그 산과 불상과 탑은 그때 그 모습으로 그 자리에 있다.

운주사(雲住寺).

구름이 머무는 절.

강물이 굽이쳐 흐르듯 구부러진 계곡 사이에 탑과 불상이 조약돌처럼 놓여 있는 곳이다. 현재 이곳에 세워져 있는 석탑과 불상은 100여 구에 이른다. 조선시대까지만 해도 '천불 천탑'이 세워져 있었다고 전해지는 것으로 보아 이전에는 훨씬 더 많은 탑이 있었으리라 추정된다.

운주사에 세워져 있는 탑과 불상 양식은 우리의 상식을 뛰어넘는다. 대단히 파격적이다. 거칠고 투박한 바위의 속성이 숨김없이 드러

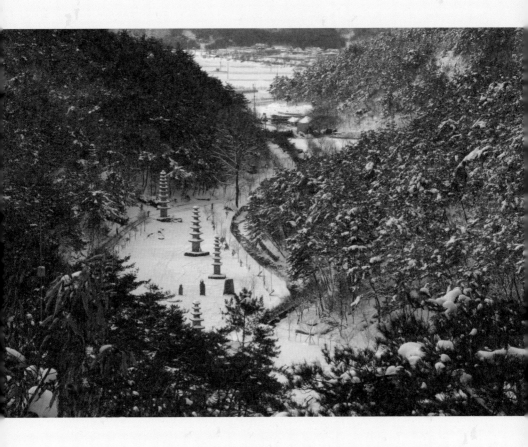

운주사 전경

"추운 겨울, 햇볕을 쬐기 위해 양지에 쪼그리고 앉아 있는 동네 사람들처럼 운주사 불상들 또한 그렇게 바위 곁에 앉아 있
다. 그러다가 때가 되면 금세라도 자리를 툭툭 털고 일어나 동네로 걸식하러 갈 것만 같다. 그러면 역시 부처님과 별반 다
르게 생기지 않은 동네 사람이 자시과 비슷한 부처님께 공양은 올릴 것 같은 느낌이기다."

나 있다. 고려시대의 지역적인 미감을 느낄 수 있는 곳이다.

얼굴과 몸체가 풍만하면서도 위엄이 있고 때론 권위적이기까지 한 통일신라의 불상 형식이 각 지역의 특성이 느껴지도록 변화된 때가 고려시대이다. 중앙집권적이었던 통일신라의 정치 상황이 고려시대가 되면 호족 연합체로 바뀌는데, 그런 만큼 지방의 호족들은 자신들의 힘을 과시할 수 있는 문화를 생산해냈고, 결과적으로 개성적인 지역 미감이 형성되었다.

운주사도 그 예에 속한다. 불상을 제작하기 위한 최소한의 요건, 이를테면 수인(手印)이나 복식 등은 갖추되 그 모델이 꼭 석굴암 본존불이어야 하진 않았다. 쟁기질을 하고 벼를 타작할 때는 근사하게 양복을 차려 입은 도시 남자보다는 작업복 입은 농사꾼이 더 어울리는 이치와 같다. 불상 제작의 주도 세력이었던 호족들은 굳이 서라벌이나 개성의 장인을 부를 필요를 못 느꼈다. 자신의 지배 아래 있는 장인에게 불상을 만들게 했다. 그러니만큼 각 지역별로 불상들에서 독특한 개성이 드러나게 된 것이다. 불상이라는 공통분모를 가졌지만 전라도와 경상도의 사투리처럼 지역별로 그 형태가 달라졌다.

이런 개성과 차이는 탑에도 그대로 적용된다. 운주사에 있는 여러 기의 탑은 기단부, 탑신부, 상륜부가 일정한 형식을 갖추어야 한다는 고정관념에서 완전히 벗어나 있다. 기단부가 생략된 탑도 많고 탑신부를 항아리처럼 올려놓은 경우도 있다.

불상이라면 석굴암 본존불이나 반가사유상같이 완벽한 예술미를

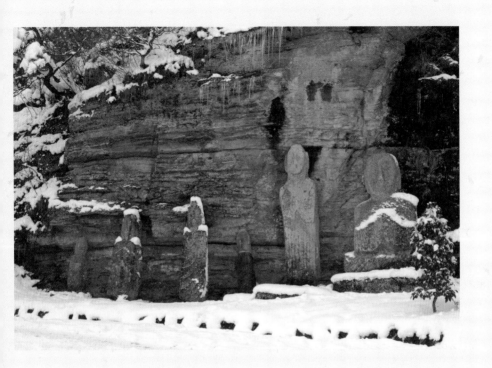

운주사의 불상들

"추운 겨울, 햇볕을 쬐기 위해 양지에 쪼그리고 앉아 있는 동네 사람들처럼 운주사 불상들 또한 그렇게 바위 곁에 앉아 있다. 그러다가 때가 되면 큐세라도 자리를 툭툭 털고 일어나 동네로 걸어히리 길 깃민 깉터."

갖춘 것을 떠올리는 사람에게 운주사는 충격적이다. 돌 속에 담긴 인물의 심리묘사까지 정확하게 드러나 있는 석굴암 불상에 비하면 운주사 불상군은 미완성 같다. 마치 앞으로 조각할 돌의 형태를 선으로 표시해놓은 듯 불완전하다. 석굴암이 박사과정을 마친 전문가의 솜씨라면 운주사는 초등학생 작품 같다. 귀족적이라거나 우아하나는 단어와는 거리가 먼 것이 운주사 불상이다. 그저 동네 어귀에 나가면 쉽게 만날 수 있는 이웃집 사람같이 덤덤하게 생겼다. 바로 그게 운주사 불상군의 매력이다.

운주사가 위치한 화순은 서라벌도 아니고 개성도 아니다. 그저 남도 끝 부분에 있는 작은 시골 마을이다. 딱히 자랑할 것도 없고 과시할 것도 없는 이 마을에 어울리는 불상은 어떤 것이겠는가. 작은 시골 마을을 닮은 소박한 불상일 게다.

추운 겨울, 햇볕을 쬐기 위해 양지에 쪼그리고 앉아 있는 동네 사람들처럼 운주사 불상들 또한 그렇게 바위 곁에 앉아 있다. 그러다가 때가 되면 금세라도 자리를 툭툭 털고 일어나 동네로 걸식하러 갈 것만 같다. 그러면 역시 부처님과 별반 다르게 생기지 않은 동네 사람이 자신과 비슷한 부처님께 공양을 올릴 것 같은 분위기다.

운주사 불상에서는 불상을 만드는 사람의 손길이 느껴지지 않는다. 망치질하는 사람의 재주를 과시하려는 미혹과 욕심이 없다. 그저 그 산에 놓인 재료를 그대로 받아들여 모양을 빚었을 뿐이다.

그래서 운주사는 '아무렇지도 않고 예쁠 것도 없는 사철 발 벗은

아내가 따가운 햇살을 등에 지고 이삭 줍던 곳'이 되고, '엷은 졸음에 겨운 늙으신 아버지가 짚 베개를 돋아 고이시는 곳'이 되기도 한다. 이곳에 세워진 탑과 불상은 그다지 예쁠 것도 없고 드러낼 것도 없는 바로 우리의 모습이다. 허름하지만 편안한 우리 집과 같다.

운주사 불상에는 조각하는 사람과 조각하는 것이 구분되지 않는다. 어떻게 조각해야 하는지 잊어버릴 정도로 조각 자체에 몰입해 있는 조각가가 있을 뿐이다. 그래서 원래부터 있어온 조각이 스스로 움직이고 있다. 조각하는 사람이 잘 만들겠다거나 기교를 부려야겠다는 생각 자체를 버린 상태에서 조각한 것이다. 그저 무심하게 망치질을 했을 뿐이다. '인간과 일이 구분되지 않고' 기교를 부리기 위해 재주를 과시하지 않는 손놀림. 운주사 불상은 걸림이 없는 상태에서 만들어졌다.

운주사 불상은 편안하다. 마치 고향집의 안마당처럼 편안하다. '숙달된 기술로 만든다는 의식을 넘어서 무심으로' 만들었기 때문에 보는 사람도 편안하다.

生각마다 명호를 부르는 것은 염불이 염불하는 것이다.
(위의 책, 174쪽)

그래서 운주사의 불상과 탑은 "염불이 염불하는" 것과 같다. 사람이 부처를 염불하는 것이 아니라 염불하는 사람도 부처도 함께 사라

🌸
운주사의 탑들

"운주사에 세워져 있는 탑과 불상 양식은 우리의 상식을 뛰어넘는다. 대단히 파격적이다. 거칠고 투
박한 바위의 속성이 숨김없이 드러나 있는 곳이 운주사다. 고려시대의 지역적인 미감을 느낄 수 있
는 곳이다."

지고 오로지 염불만이 남아 염불이 염불하는 것이다. 천재들이 자신의 재능을 드러내려 할 때의 의식 과잉이나 재능 부족을 절망스러워 하는 분별심이 없다. 반야선(般若船)에 몸을 싣고, 부처가 대신 일을 하도록 자신을 비운 자의 무애심(無礙心)이 들어 있다. 무심한 경지에서 삼매에 들어 망치질하는 사람만이 남아 있을 뿐이다.

운주사에 가면 아무리 못난 사람도 마음이 편안해진다. 아무리 허름한 사람도 그 허름함이 부끄럽지 않다. 가장 존귀한 부처님의 모습이 나의 모습과 별반 다를 것 없는 이유에서다. 아니 내가 더 잘생겨 보인다. 위대한 분을 나의 모습과 비슷하게 빚어낼 수 있는 곳. 거룩한 분도 내 형체와 비슷하다는 것에 위안을 받을 수 있는 곳. 그곳이 운주사다. 운주사에 가면 한솥밥을 먹고 사는 사람들만이 느낄 수 있는 공감대를 느낄 수 있다. 내가 좀더 잘 생겨야 하고, 좀더 똑똑해야 구원받는 게 아니라 지금 이대로도 괜찮다고 말해주는 곳. 그곳이 운주사다.

'부처의 나라에는 미와 추가 없다.' 부처의 본성은 미추를 초월하여 있기 때문에 '누구든 무엇이든 구원 속에 있다.' 그러니 우리는 '쓸데없이 미와 추의 다툼에 몸을 던지지 말아야' 한다. 더구나 그 구원은 우리가 구원될 자격을 갖추었기 때문에 얻을 수 있는 것이 아니다. 불완전한 인간은 구원될 만큼 완전한 자격을 갖출 수가 없기 때문이다. 그래서 '부처가 그 자격을 갖추어 인간을 맞이하려 하는 것' 이다. 이 얼마나 위안이 되는 말인가.

추한 모습을 아름답게 고쳐서 정토에 들어서는 것이 아닙니다. 추한 것이 추한 대로 소생되어 아름다움과 만나버리는 식으로 정토에 받아 들여집니다.(위의 책, 134쪽)

'졸렬하면 졸렬한 대로 아름다워지는 작품이야말로 좋은 작품'이라고 한다. 운주사 불상이 졸렬하다는 뜻이 아니다. 모든 불상이 석굴암 본존불만큼 위엄이 서려 있지 않아도 좋은 작품이 될 수 있다는 뜻이다. 그렇다고 석굴암 본존불이 좋은 작품이 아니라는 의미도 아니다. 꼭 완벽한 작품만이 작품으로 인정받아서는 안 된다는 것을 말하고 싶을 뿐이다. 장미는 장미대로, 들국화는 들국화대로 생명 있는 존재는 모두 아름답다는 뜻이다. 작가가 의도했든 의도하지 않았든 작가의 혼이 담긴 작품은 그대로 생명 있는 존재가 된다.

아름답거나 추한 것에 얽매이지 않는 아름다움이야말로 '깊은 아름다움'이다. 불완전함을 채워서 완전한 작품이 된 후에야 아름다운 것이 아니라 채워지지 않는 지금 이 상태 그대로 아름답다는 뜻이다.

그동안 나는 나의 불완전함을 인식할 때마다 얼마나 스스로를 들볶으며 살아왔던가. 왜 이것밖에 되지 못할까. 왜 이렇게 형편없을까.

'그때 그 일이/노다지였을지도 모르는데/그때 그 사람이/그때 그 물건이/노다지였을지도 모르는데/더 열심히 파고들고/더 열심히 말을 걸고/더 열심히 귀 기울이고/더 열심히 사랑할걸……'이라는 정현종 시인의 시처럼 얼마나 많은 시간을 후회하며 살았던가.

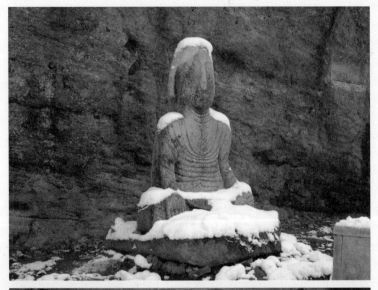

'모든 순간이 다아/꽃봉오리인 것을/내 열심에 따라 피어날/꽃봉오리인 것을' 넋 놓고 보내버린 나 자신을 얼마나 자책하였던가.

그런데, 그렇게 별 볼 일 없고 졸렬한 지금 이대로의 나도 정토의 나라에 받아들여질 수 있다고 한다. 그 말이 상처투성이인 내게 얼마나 따뜻한 위로가 되는가.

마치 지극히 나를 사랑하는 사람에게 사랑 고백을 받는 것처럼 가슴 설레는 말이다. 현재의 내가 도저히 사랑받을 만큼 가치가 없는 사람임에도 단지 '나'라는 한 가지 이유만으로 충분히 사랑 받을 자격이 있다고 말해주는 것 같다.

그러므로 운주사 불상은 바로 나다. 지금 이대로의 내가 운주사 불상의 무리 속에 섞인다 해도 마치 어머니처럼 따뜻하게 받아줄 것이다. 운주사를 찾는 모든 사람들에게 이런 생각이 들게 해주니, 운주사는 위대하다. 운주사의 선물이고 축복이다. 그 선물은 아무리 초라하고 보잘것없는 영혼이라 해도 무방하다. 모두에게 차별 없이 주어지기 때문이다.

그 선물은 염불이 염불하듯 무심하게, 순일하게 불상을 빚은 자만이 줄 수 있는 것이다. '뛰어난 작품일수록 정교함의 자취나 계획함의 흔적 따위를 나타내지 않고', '뛰어난 솜씨꾼의 솜씨 속에는 뛰어난 솜씨가 없기' 때문에 줄 수 있다. 편안함과 따뜻함은 기교나 솜씨로 만들어지는 것이 아니기 때문이다.

야나기가 한 말은 그러므로 이렇게 고칠 수 있을 것이다.

추사 김정희가 쓴 봉은사 판전의 현판

"병상에 누워 나이가 60에 이른 사람이 자신의 인생을 총정리하는 마음으로 쓴 글이 바로 『미의 법문』이다. 평생 미에 관해 연구한 후 미에 대해 내린 결론이 바로 미추의 개념을 떠나야 한다는 것이다. 그래서 이 책에는 가슴 뭉클한 감동이 스며 있다. 추사 김정희가 죽기 이흘 전에 쓴 봉은사 판전의 현판을 보았을 때처럼 숙연한 신비가 남아 있다."

'힘든 사람은 편안해야만 정토에 들어서는 것이 아닙니다. 힘든 사람은 힘든 대로 소생되어 아름다움과 만나버리는 식으로 정토에 받아들여집니다.'

야나기가 『미의 법문』을 쓸 때 그는 중풍에 걸려 있었다. '한때는 생사 여부도 불투명하여 세상의 온갖 종류의 병의 고통을' 맛보아야만 했다. 병상에 누워 나이가 60에 이른 사람이 자신의 인생을 총정리하는 마음으로 쓴 글이 바로 『미의 법문』이다. 평생 미에 관해 연구한 후 미에 대해 내린 결론이 바로 미추의 개념을 떠나야 한다는 것이다. 그래서 이 책에는 가슴 뭉클한 감동이 스며 있다. 추사 김정희가 죽기 사흘 전에 쓴 봉은사 판전의 현판을 보았을 때처럼 숙연한 진리가 담겨 있다.

운주사에서 돌아오는 밤, 감기몸살이 도져서 밤새 열에 증발되어버릴 듯한 고통이 엄습한다. 그래도 괜찮다. '범인이 위대해짐으로써 성불하는 게 아니라 범인이 범인인 채로 성불할 수 있기 때문'이다. 지금 이대로의 나도 살 만한 가치가 있기 때문이다. 그 진리를 야나기가 알려주었다. 운주사 계곡에서 주름진 얼굴로 앉아 있는 허름한 부처님이 알려주었다. 지금 이 모습 그대로 부처로 살라고 알려주었다. 염불이 염불하듯, 아니 염불 그 자체로 살라고 알려주었다.

당신은 세상에서 가장 귀한 사람 🌿

어젯밤, 자정이 훨씬 넘은 시간에 한 지붕 아래 살고 있는 도반(道伴)에게서 전화가 걸려왔다. 술을 마셔서 대리운전을 맡겨 집으로 오고 있다며 한 시간이면 도착할 거라고 했다. 술을 거의 못하는 사람이 술을 마셨단다. 어쩔 수 없었던가보다. 그나마 오늘은 대리운전수가 있다니까 안심이다. 언젠가 한번은 술을 마신 채 운전하고 온 적이 있다. 오는 도중 음주단속이 없어서 걸리지는 않았지만 어찌나 졸리든지 하마터면 사고가 날 뻔 했단다. 그때 나는 심하게 화를 냈고 그날 이후 도반은 다시는 음주운전을 하지 않는다.

오늘 할당된 분량의 기도 시간을 채우느라 반쯤 졸면서 염불을 하고 있었는데 전화에 잠이 확 달아났다. 대리운전수 생각 때문이다. 누구는 이 시간까지 일을 하는데 따뜻한 방 안에 앉아 편안하게 하는 기도도 못 해서 졸고 있는 내가 부끄러워졌다.

대리운전비가 얼마냐고 물어보니 2만 5000원이란다.

"이렇게 늦은 밤에 멀리까지 오는데 5000원 더 줘야겠네. 돈은 있어?"

내가 문자 도반은 잠깐만, 하더니 지갑을 뒤적거리는 소리가 들렸다. 2000원 부족한데⋯⋯, 그러면서 말꼬리를 흐렸다. 지갑에 현금이 3만 원도 없던 모양이다. 그럼, 도착할 때쯤 전화해요. 가지고 나갈 테니⋯⋯. 그리 말하고 전화를 끊었다.

옥수수차를 끓이기 시작했다. 이 시간에 손님의 차를 운전해주고 심야버스를 타고 돌아가야 할 대리운전수가 마음에 걸렸다.

세상에 여러 가지 직업이 있겠지만 남들이 다 잘 때 잠들지 못하고 일해야 하는 사람의 고충이 가장 클 것 같다. 더구나 우리 집은 서울 시내도 아니고 용인이다. 서울에서 용인까지 운전해서 오는 것은 괜찮지만 골목골목을 돌고 돌아 서울로 되돌아가는 길이 대리운전수에게는 너무 먼 길이 될 것이다.

펄펄 끓는 옥수수차를 병에 담고 나서 한참을 기다리고 있자니 도착했다는 전화가 울린다.

50대 중반쯤 되었을까, 날씨가 제법 싸늘한데 대리운전수는 잠바도 걸치지 않은 채였다. 두꺼운 잠바를 걸치고 남의 차를 운전하기가 불편했던지 홑겹만 걸친 모습이 밤바람 속에서 떨고 있는 듯이 보였다.

"이거, 막 끓인 옥수수차인데요. 가시면서 드세요."

너무 뜨거워서 손으로 들지도 못하고 주머니 속에 넣어온 병을 건

네주면서 얘기하자 그분의 얼굴에 반색하는 티가 난다. 나한테 2000원을 받은 도반은 자기 지갑에 있는 돈과 합해서 대리운전수에게 3만 원을 주었다. 우리한테도 적은 돈은 아니었지만, 한밤중에 낯선 동네에서 버스를 타고 가야 할 사람에게는 많은 돈도 아니었다. 50대 중반의 대리운전수는 고맙다는 말을 남기고 뒤돌아갔다.

"이 시간에 서울까지 가려면 힘들겠다……."

어둠을 짊어지고 내게서 멀어져가는 이 시대 가장의 뒷모습을 망연히 바라보고 있었다. 그는 밤새 어둠을 몰아내고 다니다가 새벽녘에야 집에 들어갈 것이다. 그렇게 고생할 수밖에 없는 그도 어린 시절에는 어머니의 가슴을 부풀게 할 정도로 기대를 모은 귀한 아들이었을 것이다. 내가 어쩌다 이렇게 되었을까. 학교 다닐 때는 공부도 잘 했고, 누구보다도 일도 잘 했는데 어쩌다 이렇게 되었을까. 어둠 속을 걸어갈 때 그런 생각이 밀려들 테지. 이젠 나이가 들어 어떤 회사에서도 받아주지 않는 나이가 되었다. 선택할 수 있는 인생이 그리 다양하지 못한 나이이다.

어둠 속에서 그가 잠시 멈춰 서는 듯하더니 내가 준 병을 들고 뜨거운 차를 마시는 것 같다. 그 모습을 보던 도반이 한마디했다.

"오늘 두 번이나 골탕을 먹었대. 첫 번째는 술집에서 급하게 와달라는 콜을 받고 택시비 4000원을 들어서 갔더니 한 시간만 더 놀다 가겠다고 하더라는 거야. 그러니 어떡해? 막연히 기다릴 수도 없고……. 그러나가 또 나른 데서 콜이 와서 3000원을 들어서 택시 타

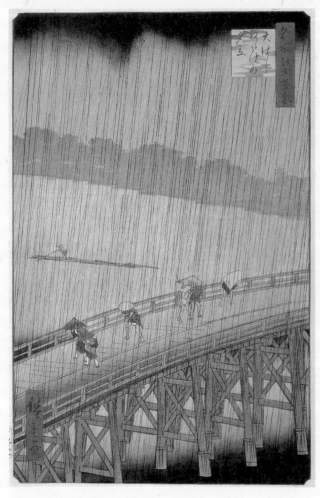

안도 히로시게, 「오하시아타케의 소나기」, 『에도명소백경』, 니시키에, 33.8
×22.1cm

"살아가면서 갑자기 소나기를 맞듯 사는 것이 만만치 않을 때가 있다. 도대체
어디까지 가야 고난의 시간이 끝날지 알 수가 없다. 우리 모두가 그렇게 전부
힘들게 살아간다."

고 갔더니, 이 사람은 늦게 왔다고 택시를 타고 이미 가버렸다는 거야. 세 번째 손님인 내가 저 아저씨한테는 첫 손님인 셈이지."

"참, 먹고 살기 힘들다……. 그지?"

그렇게 밖에서는 치이고 무시당하고 억울한 일을 당해도 집에서는 사랑받는 남편이고 존경받는 아버지일 텐데. 그런데 아버지라는 역할을 수행하기가 만만치가 않다. 호사스럽게 사는 것도 아닌데 날마다 살아가기가 순간순간 겁이 덜컥 날 만큼 무서울 때가 있다. 열심히 살아보려고 발버둥을 쳐봐도 가족들을 호강시킬 정도로 벌이가 넉넉한 것도 아니다. 어느 선까지 하면 되는 것이 아니라 죽는 순간까지 무한경쟁 속에 내던져져 있다고 생각하면 한없이 피곤하고 지친다.

그럴 때 자식들이라도 힘이 되어준다면 용기를 얻겠는데 마음대로 안 되는 것이 또 자식들이다. 어느 집 자식들은 시키지 않아도 알아서 척척 공부를 하는데 내 자식을 보면 한심하기 그지없다. 한참 공부해야 할 나이에 공부에는 담 쌓은 듯 오락에 빠져 있지를 않나 걸핏하면 가출하지 않나, 하는 짓마다 어처구니가 없다. 그래도 언젠가 정신 차리면 잘하리라는 믿음으로 바라봐주고 기다려줘야 하는 것이 부모다.

공부 잘한 자식이라고 걱정이 없는 것도 아니다. 학교 다닐 때 전교 1,2등을 놓치지 않던 아들이 대학을 졸업했는데 취직 시험에 떨어져서 실업자가 되었다. 희끗희끗한 머리카락을 힐색한 지 오래된

아버지에게 아들의 실업은 또 다른 절망이다.

공부해야 할 때 방황하는 아이나, 취직해야 할 때 실업자가 된 장성한 아들을, 아버지는 야단도 칠 수 없다. 그들이 자신들의 인생의 무게만으로도 충분히 힘들어하고 있음을 너무도 잘 알지 않은가. 도대체 어디까지 가야 고난의 시간이 끝날지 알 수가 없다. 우리 모두가 그렇게 힘들게 살아간다.

함께 사는 도반이 회사에서 잘린 지 두 달이 지났다. 새벽이 되기 직전의 어둠이 가장 짙다고 하던가. 아파트 위로 어둠이 짙게 깔려 있다. 새벽이 되려면 아직 멀었는가보다. 아니 어쩌면 새벽이 가까이 오고 있는지도 모르겠다.

그렇지만 우리 모두는 귀한 사람들이다. 절망에 빠질 이유가 천만 가지가 있더라도 그까짓 거 때문에 좌절해서는 안 될 만큼 우리 모두는 고귀한 영혼들이다. 위대한 정신의 소유자들이다.

고귀하고 위대한 영혼들은 알 것이다. 고통을 통하지 않고서는 아무리 위대한 영혼도 결코 자신의 존재 가치를 발견할 수 없음을. 그래서 우리는 견뎌내야 한다. 이 어둠을……

최고 연봉과 최저 연봉 🌸

"그럼, 연봉협상을 해서 받을 수 있는 최고 연봉과 최저 연봉의 차이가 얼마 정도예요?"

"한…… 100만 원 정도…… 그 정도 될 거예요."

오랫동안 기다렸던 책이 나왔다.

그다지 두꺼운 책도 아닌데 그 글을 쓰느라 5년의 시간이 지나갔다. 책을 받고 보니 새로운 책이 출간되었다는 뿌듯함에 앞서 나의 게으름을 확인하는 것 같다. 부끄러운 노릇이다.

내친 김에 좋아하는 선생님께 전화를 드렸다. 책이 나올 때면 가장 먼저 뵙고 싶은 선생님이다. 전화를 받자마자 대뜸 축하한다는 말과 함께 당장 오늘 만나자고 했다. 강남 교보문고에서 출판사 사람과 약속이 있으니 그곳으로 나올 수 있느냐고 물으신다. 마침 그 출판사에서 나도 책을 낸 적이 있어서 친분 있는 사람이었다. 나는 흔쾌히 그리겠다고 대답하고 약속 장소로 향했다.

버스를 타고 가는데 날씨가 해질녘처럼 어두침침하다. 황사 때문인지 혹은 비가 오려는지 대기는 잿빛 먹물을 뿜어놓은 듯 흐릿하고 탁하다. 아니나 다를까. 버스 탄 지 채 10분이 지나지 않아 비가 걷잡을 수 없이 쏟아진다. 하늘은 여전히 어둑해서 쉽게 밝아질 것 같지 않다. 대기 중에 얼마나 먼지가 많았던지 버스 창문은 이내 흙탕물을 뒤집어쓴 듯 지저분해졌다. 빗물이 아니라 먼짓물이다. 거의 한 시간이 지나서 도착지에 내릴 때까지 그 먼짓물은 그치지 않고 뿌려졌다.

나는 먼지 묻은 도시 속을 걸어 교보문고 1층에 있는 카페로 들어갔다. 두 사람은 진즉 도착했는지 뭔가 진지하게 얘기를 하는 중이다. 그런데 테이블 위에 놓인 반쯤 비워진 찻잔을 앞에 둔 두 사람의 표정이 너무나 대조적이다. 연신 기침을 하는 50대 초반의 선생님의 얼굴은 아늑한 봄바람처럼 평화로워 보이고, 처녀처럼 젊은 편집자의 얼굴은 그 반대다. 날이 선 듯, 상처에 소금이 뿌려진 듯, 금세라도 상대방을 들이받을 듯이 저돌적이고 까칠해 보인다.

그것은 또 다른 침침함이었다. 내가 버스 타고 오면서 보았던 대기 속의 어두침침함이 그녀의 가슴 속에도 잔뜩 내려 앉아 있었다. 창밖의 어두움은 비가 되어 쏟아지고 나면 밝아지겠지만 그녀의 가슴속에 드리운 어두움은 걷힐 수 있을까.

워낙 친한 사이들이라서 내가 늦게 도착했어도 두 사람의 얘기는 계속되었다. 그때 들은 얘기가 바로 연봉 얘기였다. 지금 다니는 출

판사에 근무한 지 5년째인 그녀가 어제는 월차를 내고 집에서 잠만 잤단다. 느닷없이 월차를 낸 이유는 지금이 회사와 연봉을 협상하는 기간인데 이 때문에 속이 상해서였다고 한다.

"작년까지만 해도 회사 대표와 연봉 협상을 했는데, 그게 골치가 아팠던지 대표가 그걸 각 팀장한테 넘긴 거예요. 그런데 이 팀장이 가관이에요. 대표보다 한 술 더 뜨는 거예요."

이 정도 연봉이면 회사 전체에서 가장 많이 받는 줄 알아라, 다른 사람들은 대충대충 넘어가는데 왜 당신만 유독 까다롭게 구느냐, 지금 회사 상황을 당신도 알지 않느냐 등등의 회유와 협박을 하면서 빨리 서류에 사인하라고 압력을 넣는다고 한다. 그러면서, 지주보다 마름이 더 무섭다는 말도 덧붙인다.

그녀의 이야기를 묵묵히 듣고 있던 선생님이 드디어 말문을 열었는데 그것이 최저 액수와 최고 액수의 차이였다.

"지금 미주씨에게 문제되는 것은 연봉 액수가 문제가 아니라 자존심을 살리고 싶은 거지요?"

"그렇지요. 실컷 일하고 다른 사람보다 적게 받으면 기분이 나쁘잖아요. 아까 회사에서 나올 때도 팀장이, 오늘이 마지막 날이니까 사인하라고 하는데 내일 하겠다고 말하고는 뒤도 안 돌아보고 왔어요."

"그럼…… 지금 미주씨가 만드는 책 분야에서 가장 책을 잘 만드는 사람이 누구예요?"

「아미타여래」, 비단에 채색, 203.5×105cm, 1286(고려)

"부처는 이 세상에 중생을 구제하려는 원력으로 오고, 중생은 자신이 지은 업 때문에 온다고 한다. 그러나 부처로 살아가는 것은 의외로 간단하다. 나도 행복해야 하지만 상대방도 행복해야 한다는 것을 잊지 않는 것이다. 그것이 보시이다."

"음…… 특별히 떠오르는 사람이 없는 것 같은데요……?"

"지난번에 미주 씨가 만든 악기에 관련된 책을 받고 정말 놀랐어요. 애정을 가지고 책을 만들면 우리나라에서도 이렇게 좋은 책을 만들 수 있다는 것을 알게 되었으니까요. 만든 사람의 혼이 들어가 있는 책이 이런 거구나, 느꼈지요. 그 책을 받은 사람이라면 누구나 나 같은 생각을 했을 거예요."

기침이 나올 때마다 조금씩 차를 나누어 마시면서 선생님은 얘기를 계속했다. 기침할 때 말을 많이 하는 것이 얼마나 고통스러운가를 잘 알고 있는 나로서는 다른 사람을 위해 자신의 고통을 감내하는 그 모습에 가슴이 뭉클해졌다. 보시나 자비라는 것이 이런 것을 두고 하는 말이구나……. 기침이 너무 심해질 때면 이따금 쉬었다 말하는 선생님의 얘기를 듣는 동안, 금세라도 상대방의 멱살을 잡고 붙어버릴 것 같던 편집자의 얼굴이 누그러져간다.

"지금 미주씨가 신경 써야 할 것은 연봉이 아닌 것 같아요. 어떻게 하면 지난 번 악기책처럼 좋은 책을 만들 수 있을까에 온 힘을 다 쏟아야 하지 않을까요? 자기 스스로가 생각해도 이 정도면 됐다, 싶은 책. 내가 아니면 어느 누구도 이런 책은 만들 수 없을 거라는 자부심이 드는 책. 그런 책을 만들어서 어린이 책, 하면 모든 사람들이 미주씨를 지목할 정도로 멋진 책을 만드세요. 그러면 다른 출판사에서 분명히 미주씨를 더 좋은 조건으로 스카우트 해가려는 제의가 들어올 거예요. 그 상태가 되면 미주씨가 목소리를 높이지 않아도 회사에서

먼저 연봉을 올려주겠다고 하지 않겠어요? 일 잘 하는 사람을 잘못하면 놓치게 생겼는데 그렇게 하지 않겠어요?"

선생님의 긴 얘기가 끝났다. 상대방의 능력을 인정해주면서도 지금의 태도를 사정없이 꾸짖는 어법. 대단했다. 그 얘기를 들은 편집자는 이제야 자신의 길을 찾았다는 듯 얼굴이 환해졌다.

"진즉 선생님을 만날걸, 괜히 골치 아프게 머리 싸매고 누워 있었어요."

얼굴이 환해진 편집자가 투정 비슷하게 어리광을 부린다. 역시 화끈한 성격만큼이나 정리도 빠르다. 자기 얘기를 털어 놓는 사람과 그 얘기를 듣고 조언해주는 사람 사이의 신뢰가 느껴지는 모습이다.

나이 들어간다는 것이 아름답다고 느껴질 때가 바로 지금 같은 순간이다. 자신의 경험을 바탕으로 갈팡질팡하고 있는 후배의 등불이 되어주는 것. 아름다움은 피부나 옷차림에만 있는 게 아니다. 화장기 없는 50대 아줌마의 모습이 처녀보다 더 아름다워 보인다.

얘기가 끝날 무렵 창밖을 보니 어느새 하늘이 맑게 개었다. 우리의 만남처럼 맑은 하늘이다.

여자로 산다는 것 🌸

"어디 아프세요?"

그녀와는 첫 만남이었다. 전집류를 기획하고 있는데 그중에서 한 권을 써달라는 연락이 와서 나온 자리였다. 서른은 넘었을까. 그런데 싱싱할 나이에 눈 주위가 거무스름하다. 이런저런 얘기를 하다 걱정이 되어서 조심스럽게 물어본 것이다.

"아니에요. 아픈 데는 없고……. 날씨가 이렇게 추울 줄 모르고 옷을 얇게 입고 나왔더니 추워서 그래요. 조금 있으면 괜찮아질 거예요."

우리가 만난 장소가 강남이니, 그녀가 근무하는 파주출판단지에서 오려면 얼마나 오래 걸렸을지 말하지 않아도 짐작할 만하다. 결혼했냐고 물으니 결혼해서 이제 석 달 된 아이가 있다고 한다. 그럼 출산한 지 석 달밖에 안 된 산모라는 뜻인데…….

"오 아기피 고생 많았겠네요. 그런데 집은 어니세요?"

"일산이에요."

"어이쿠……. 그럼 온 시간만큼 되돌아가야겠네요? 그럴 줄 알았으면 인사동쯤에서 만날 걸 그랬어요."

"아니에요. 만날 시골에만 살다가 도시에 오니까 젊음이 팍팍 느껴져서 눈이 핑핑 돌아갈 지경이에요."

그녀는 보기와 달리 매우 밝았다. 일산 구석에 살다 강남 1번지에 와보니 귀에 목에 반짝반짝한 것을 주렁주렁 단 싱싱한 애들이 넘쳐나서 눈이 즐거웠다고 한다. 그녀의 긍정적인 성격이 그녀를 지켜주는 힘 같다. 그러나 명랑하고 밝은 표정과는 달리 서른다섯이라고 하기에는 너무 늙어 보이는 그녀. 우선 나는 그녀를 위해 뜨거운 물을 주문했다.

"지금 몸도 제자리를 못 잡았을 텐데, 이렇게 춥게 돌아다녀도 되요? 나중에 고생하면 어쩌려고……."

나는 추위에 푸르스름해진 그녀의 모습이 안쓰러워서 한마디했다.

"3개월을 쉬었는데요, 뭐. 그래도 지금은 법이 바뀌어서 한 달을 더 쉴 수가 있어요. 예전에는 출산휴가가 2개월이었잖아요. 그에 비하면 지금은 다행이지요."

"쉴 때 조금 더 쉬지 그러셨어요? 몸조리가 아직 끝나지 않았을 텐데……."

"그런데 회사라는 것이 개인의 사정을 봐 주지 않잖아요? 저는 출산 당일 날까지 회사에 출근했어요."

238

"어머…… 윗분이 여자라고 하지 않았어요?"

"네. 본인도 겪어봤을 텐데 전혀 인정사정 봐주지 않더라고요."

밥이 나왔다.

"많이 드세요. 많이 먹어야 기운을 차리지요. 출산 후 6개월까지는 무조건 몸을 위한다고 생각하고 의무적으로 먹어야 해요."

나는 그녀에게 반찬을 밀어줬다. 멋 부리지 말고 옷을 따뜻하게 입고 다녀야 한다, 항상 따뜻한 음식을 먹어야 한다, 너무 계단을 많이 오르면 안 된다 등등 나는 내가 알고 있는 상식을 죽 늘어놓기 시작했다. 마치 내가 그녀를 출산 당일까지 회사에 출근하게 만든 상사인 듯이 미안한 마음과 안쓰러운 마음으로 얘기했다.

그녀의 상사는 어쩌면 그녀보다 더 심한 대우를 받았을지 모른다. 자신이 겪었던 고생에 비하면 지금 여자들이 당하는 고생은 고생도 아니라고 생각했을지도 모른다. 모진 시집살이를 했던 시어머니가 자신의 며느리에게는 더욱더 모진 시어머니가 되듯이 그녀의 상사도 그랬던가보다. 왜 사람들은 자신이 겪은 고통을 자신에게서 끝내지 못하는 걸까. 자신이 심하게 당했으면 자신이 그 위치가 되었을 때 그러지 말아야 하는데 오히려 더한 경우가 많다. 내가 이만큼 당했는데 어디 너희들도 한번 당해봐라. 그래야 내 속을 알지. 그런 심리가 작용하는 것 같다.

예전 시집살이에 비하면 요즘 여자들은 참 너무 편해. 아, 그런데도 조금만 일을 시키면 힘들어 죽겠냐고 아니, 예선 같으면 어디 감히

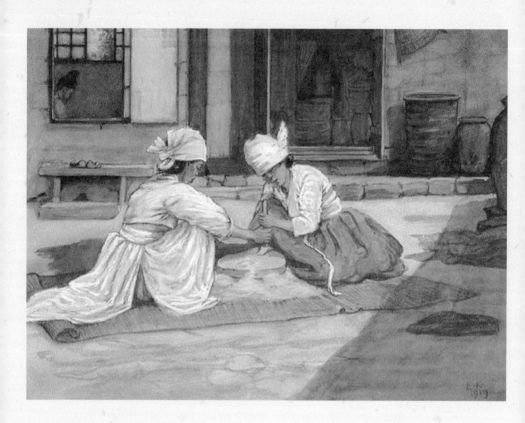

엘리자베스 키스, 「맷돌 돌리는 여인들」, 12×.16cm, 1919

"여자로 산다는 것. 그것은 불합리한 모든 것을 당연하게 받아들여야 한다는 걸 의미한다. 그러나 포기해서는 안 된다. 선배가 포기하지 않아야 후배가 용기를 낼 테고, 후배가 열심히 살아줘야 선배 또한 책임감을 갖고 무수한 장애물을 헤쳐 나갈 것이기 때문이다."

힘들단 소리가 나와? 하시던 나의 시어머니. 그런 모습마저도 이젠 측은해 보이는 나이가 되었지만 누군가는 먼저 시작해야 한다. 나보다는 상대를 위할 수 있는 새로운 인간관계를.

"그런데 딸이라서 얼마나 좋아요? 저는 아들만 둘이에요. 제가 예전에는 굉장히 부드러운 여자였다우. 어쩌다 뻣뻣한 아들놈들하고만 살다보니 이렇게 거칠어졌지…… 원래는 비단결처럼 부드러운 여자예요. 하하하하!"

"맞아요. 제 언니도 그러더라고요. 원래는 말도 소곤소곤하고 얌전했는데 아들 둘 기르면서 완전히 성격이 바뀌었어요."

"딸 이쁘죠? 지금 그럼 누가 봐주고 있어요?"

"진주에 계신 시어머니가 봐주세요. 제가 장손며느리인데 처음에는 딸이라고 두 달 동안이나 연락도 없으셨어요. 그런데 직접 와서 보시더니 예쁘다면서 길러주시겠다고 데려가셨어요."

그랬구나. 21세기를 살아가고 있는 지금도 여전히 변하지 않는 것이 있구나. 처음 두 달 동안 그녀가 얼마나 힘들었을까.

"나이도 많은데 빨리 둘째를 낳아야겠네요."

"지금으로서는 너무 힘들어서 둘째 낳고 싶은 생각이 전혀 없어요."

그녀와 얘기하는 동안 나는 처음에 농담 삼아 했던 말을 취소했다. 요즘은 무조건 아이를 많이 낳는 것이 애국하는 거래요, 라는 말이 출산 후 힘든 몸으로 무수히 많은 장애물을 넘고 있는 그녀에게 얼마나 혹독한 현실인지 생각한 때문이다. 누가 낳았든, 딸이든 아들이든

우리 모두가 새 생명을 함께 키운다는 분위기가 되지 않는 한 이 사회는 점점 더 늙어갈 것이다. 지하철 안에서 본 사진처럼 노약자 우선의 작은 의자에는 아이들이 앉고, 젊은 사람들이 앉아야 할 넓은 자리는 노인들만 가득 찰 것이다. 이 사회가, 제도가, 그리고 사회 구성원 모두가 여자로 살아간다는 것에 기쁨을 느끼도록 해야 한다. 그래야 봄이 되어 죽은 줄 알았던 대지에서 새싹이 돋아나듯 사회에도 예쁜 아기들이 많아질 것이다.

"일하다가 힘들게 하는 사람 있으면 언제든지 전화해요. 내가 쫓아가서 혼내줄 테니까. 하하하."

그 말을 들은 그녀가 유쾌하게 웃는다.

"그럴게요. 선생님 같은 든든한 백이 있으니까 힘내서 살게요."

그렇게 말하는 그녀의 얼굴이 환하게 피어난다. 그래요. 힘들더라도 항상 희망을 잃지 않으면 상황은 항상 좋아지게 되어 있어요.

그렇게 식사를 끝내고 우리는 비로소 원고 얘기를 시작했다. 인생을 10년 먼저 산 선배와, 어떤 상황에서도 포기하지 않으려는 10년 후배의 만남은 단지 여자라는 공통분모만으로도 충분히 가까워질 이유가 있었다. 선배가 포기하지 않아야 후배가 용기를 낼 테고, 후배가 열심히 살아줘야 선배 또한 책임감을 갖고 무수한 장애물을 헤쳐 나갈 것이기 때문이다. 선배와 후배의 만남은 그래서 의미가 있다. 그것은 계약서에 사인을 하는 것보다 더한 의미가 될 것이다.

담쟁이 🌸

"또 군산 가시게요?"

전화를 받자마자 그녀가 한 말이다. 그녀에게 운전을 부탁하려고 전화한 건 아니었다. 새로 나온 책을 주려고 했는데 그녀의 마음은 내 전화를 받자마자 이미 고속도로를 달리고 있었다. 언젠가 한번 급하게 군산을 가려는데 차편이 마땅치 않아 그녀에게 부탁했더니 그걸 잊지 않고 기억하고 있던 모양이다.

"그래요. 4시 반에 학교 교문 앞에서 만나요."

비가 내리고 있었다. 새로 옮겨 심은 나무에게는 생명수 같은 봄비지만, 마음속에 어둠의 커튼을 걸고 사는 사람에게는 심란한 가랑비다. 비는 절정의 끝에서 고통스럽게 낙화하고 있는 벚꽃을 적시며 말없이 내린다. 이제 막 피어나기 시작한 철쭉 위에도, 완강하게 웅크리고 서 있는 등나무 위에도 내린다.

사람을 만나면 그의 영혼이 꽃으로 보일 때가 있다. 그다지 전투적

이지도 못하면서 성질 급하게 맨몸으로 봄 속으로 뛰쳐나온 산수유 꽃 같은 사람이 있는가 하면, 있는 듯 없는 듯한 색깔로 온 천지를 눈물같이 적셔주는 진달래꽃 같은 사람도 있다. 도저히 생명을 싹 틔울 것 같지 않은 시멘트 길에서도 보란 듯이 눈부신 꽃봉오리를 내미는 민들레 같은 사람이 있고 아예 꽃 같은 건 피우지도 않고 바로 열매를 맺는 무화과 같은 사람도 있다. 수국처럼 인심 좋게 덩어리째 꽃을 피우는 사람이 있고, 사람들 눈을 피해 밤에만 피는 달맞이꽃 같은 사람도 있다. 또한 60년에 한 번 꽃을 피운다는 산세비에리아처럼 과묵한 사람도 있고, 햇빛만 있으면 1년 내내 꽃을 피우는 제라늄같이 열정적인 사람도 있다. 어떤 꽃을 피우든 꽃은 꽃 그 자체로 예쁘고 아름답다.

그녀의 차가 도착했다. 차 문을 열자마자 그녀의 인사보다도 먼저 들려오는 노랫소리.

'내겐 허무의 벽으로만 보이는 것이 그 여자에겐 세상으로 통하는 창문인지도 몰라…….'

안치환의 「담쟁이」라는 노래다.

"이번에 새로 샀는데 들어보시면 선생님도 좋아하실 거예요."

그뿐이었다. 거의 1년 만에 만났는데도, 내가 그녀를 가르쳤던 선생이었다는 사실도 다 잊어버린 듯 그녀는 형식적인 인사말도 건네지 않고 그저 노래만 들려준다. 산에 들녘에 벚꽃과 배꽃과 복숭아꽃과 조팝나무가 어우러져 온천지가 난리가 아니다. 그렇게 난리가 났

는데도 그동안 새벽에 집을 나왔다가 어두컴컴해질 때 돌아가는 나는 버스 안에서 잠자기에 바빴다. 세상모르고 살았다. 우리는 음악에 취하고 난리 난 봄꽃에 취해 유성에서 군산까지 내려가는 동안 거의 말을 하지 않았다. 하루 종일 말 한 마디 않고 작업실에서 붓질만 하며 살아가는 동안 말하는 법을 잊어버린 듯 그녀는 말이 없다. 그래도 우리는 편하다.

2년 전 대학원에서 내 수업을 들었던 그녀는 다른 학생들과 금세 구별될 만큼 특별했다. 논리하고는 전혀 어울리지 않는 듯 감성 그 자체로 살아가는 사람이었다. 순수함이 지나쳐 어딘가 모자란 사람 같았다. 나는 그녀를 만나고 나서야 타고난 예술가가 어떤지 알게 되었다. 그녀에게는 자신이 그리는 그림이 세계의 전부였다. 슬퍼도 붓을 들었고 억울해도 붓을 들었다. 사랑이 도려내고 간 상처가 아물 때까지 붓질을 하면서 기다렸고, 아문 상처를 바라보는 고통을 붓질을 하면서 견뎌냈다.

'내겐 무모한 집착으로만 보이는 것이 그 여자에겐 황홀하게 취하는 광기인지도 몰라……'

그녀는 이름이 알려진 화가가 아니다. 자신의 작품을 그럴싸하게 포장해서 상품으로 판매할 만큼 영악한 사람도 못된다. 일제시대 때 지어졌을 법한 허름한 적산가옥의 2층 작업실을 자신의 세계로 삼아 하루를 시작하고 하루를 보내는 사람이다. 이름이 알려져도 붓을 이기기 힘든 법이다. 하물며 무명의 예술가가, 이제 결혼도 했으니까

 심사정, 「연지유압」, 비단에 채색, 142.3×
72,5cm, 조선시대, 리움미술관

"가장 더러운 곳에서도 가장 아름다운 꽃을 피
우는 연꽃처럼 그녀 또한 가장 고독한 곳에 버
려진다 해도 자신만의 아름다운 꽃을 피울 것
이다."

그까짓 것 그만해도 되지 않겠느냐는 시댁 식구들의 무언의 압력을 견뎌내면서 10여 년 넘게 작업했다. 거의 초인적인 의지가 없으면 불가능한 일이다. 힘들어도 힘들다는 말 한마디 할 수 없는 사람의 고독을 누가 알까. 행여 힘든 내색을 하면, 안 해도 될 것을 네가 좋아서 하지 않았느냐는 식으로 바라본다. 그러니까 세상 사람들에게 그림은 붓을 들지 않으면 살 수가 없으니까 어쩔 수 없이 붓질을 할 수밖에 없는 예술가의 천형이 아니라 배부른 사람의 사치쯤으로 여겨진다. 그런 사람들 속에서 견뎌내야 한다. 어느 곳에도 나의 편은 없다.

그런 무수한 벽을 넘어야만 하는 그녀에게 그림은 그녀를 힘들게 하는 원인이면서 더불어 자신을 지탱하게 하는 힘이다. 동창회를 가도 겉돌고, 백화점 쇼핑을 해도 행복하지 않은 그녀에게 그림은 유일한 즐거움이다. 살아가는 이유다. 설령 그림 때문에 스스로의 감옥 속에 갇혀 있다 해도 탈출할 수 없는 이유는 그림이 삶의 이유이기 때문이다.

학교 수업이 없는 날은 하루 종일 작업실에 처박혀서 그림만 그린다는 그녀는 가끔씩 마음이 답답할 때면 무작정 차를 몰고 가서 마음 닿는 곳에 다녀오는 것이 유일한 즐거움이라고 말한 적이 있었다. 어쩌면 오늘 그녀가 내 전화를 받자마자 군산을 얘기한 이유도 답답함에서 벗어나고 싶어서였을지도 모른다. 자신이 힘들다는 말을 하지 않아도 그 마음을 받아줄 수 있는 사람을 만나고 싶었던가보나. 그만

큼 외로우니까.

오로지 예술을 위해 자신의 생명을 소진하며 사는 사람. 그녀는 진짜 예술가다. 안치환의 '담쟁이'는 바로 그녀였다. 자신의 생을 지독히 사랑하여 그 어떤 고독도 자신을 감히 쓰러뜨리지 못하게 하는 그녀. 담쟁이 같은 그녀.

금강 하구를 지나 군산에 도착할 무렵 노래에 취해 있던 내가 그녀에게 말했다.

"나한테 이 CD 넘기지 그래요?"

"안 돼요, 선생님. 그럼 저는 대전까지 어떻게 올라가라고요."

"올라가서 사면 되잖아요."

"올라갈 때까지가 문제라니까요. 제발 이번 한번만 봐주세요. 다음 주에 제가 사서 드릴게요."

"다음 주면 나도 살 수 있어요. 그러지 말고 나한테 넘겨요."

"안치환 CD는 파는 데도 많지 않아서 구하기도 힘들어요."

그렇게 입씨름 하는 사이 군산에 도착했다. 나는 계속 그녀에게 안치환을 넘기라고 강요했고 그녀는 절대로 넘길 수 없다고 버텼다. 그러다 그녀가 도로 곁에 있는 이마트에 가자고 한다. 마침 몇 가지 살 물건이 있던 터에 잘 됐다 싶다.

내가 힘들고 지치면 찾아가서 영혼을 닦고 오는 곳. 고향 같은 곳. 그곳이 군산이다. 나의 법당에 가서 며칠 동안 머무는 데 필요한 물품을 사러 이마트에 가려던 참이었다.

그런데 이마트에 들어선 그녀가 대뜸 CD 파는 곳으로 간다. 이제 나온 지 얼마 안 된 안치환 9집은 그녀의 예상대로 역시 그곳에 없었다. 그러자 그녀는 갑자기 장사익의 CD를 집어 든다.

"이거 듣고 안치환 포기하라고?"

내가 사지 말라고 말리기도 전에 그녀는 계산대에 가서 선다. 아마 선생님도 좋아하실 거예요, 라면서 내게 장사익의 CD를 건넨다. 결국 나는 안치환의 「담쟁이」를 빼앗지 못하고 장사익을 받았다.

자판기 커피 한 잔을 마신 후 그녀는 차를 몰고 오던 길을 되돌아갔다. 그녀가 떠나간 길 뒤로 무수한 이파리를 단 담쟁이 넝쿨이 쭉쭉 뻗어나가는 것 같은 환영이 뒤따른다.

꽃만 예쁘고 아름다운 게 아니다. 꽃은 피우지도 못하면서 평생 절망의 벽을 더듬고 넘어가야만 하는 담쟁이도 아름답다. 자신의 모든 존재를 내던져 생명을 밀고 나가는 담쟁이야말로 보는 사람을 뭉클하게 하는 아름다운 식물이다. 사람들은 담쟁이를 꽃이라고 부르기도 그렇고 나무라고 부르기도 마땅찮아 그저 담쟁이라 부르며 어물쩍 넘어간다. 그래도 아랑곳하지 않고 담쟁이는 오늘도 거침없이 벽을 타고 넘는다. 삶은 누굴 탓할 겨를이 없다고, 막다른 골목 앞에서도 오직 내 생명에 충실해야 한다는 결심만으로 견고한 담벼락을 향해 두 발을 내딛는다. 고독조차도 담쟁이 앞에서는 무릎을 꿇는다. 고독하다는 말조차도 담쟁이에게는 엄살이다.

절망을 절망이라 부르지 않고, 고독을 고독이라 말하지 않으면서

그저 묵묵히 자신의 잎사귀를 피워내는 담쟁이는 바로 그녀다. 나이 40을 넘은 꽃도 아니고 나무도 아닌 어정쩡한 그녀지만 무수히 쌓이는 고독을 신음소리 한 번 내지 않고 붓질 속에 녹여낼 수 있는 그녀는 담쟁이 같은 여자다. 꽃보다 예쁘고 나무보다 든든한 그녀는 아름다운 여자다. 진짜 멋진 예술가다.

전세금

"저…… 세입자인데요……."

소음 때문인지 내 목소리가 잘 안 들리는 것 같다. 집주인은 계속해서, 네? 누구시라고요?라는 말만을 되풀이한다. 그럴수록 내 목소리는 더욱 작아진다. 집주인이 조용한 장소로 이동했는지 드디어 나를 알아들었다.

"저…… 세입자인데요. 전세금 때문에 전화 드렸어요……."

다음 달 말일이면 2년 전세 계약이 만료되는 시점이다. 그새 전세금이 너무 많이 올라서 만약 집주인이 시세대로 올려달라고 하면 작은 평수로 옮기려던 참이었다.

"저희는 여기서 계속 살고 싶은데요. 전세금이 너무 올라서……."

나는 뒷말을 잇지 못하고 말을 끝냈다. '시세보다 조금만 적게 올려주시라고 전화 드렸어요'라는 말이 그 뒷말이었다. 끝맺지 못한 말 대신에 목이 메면서 벌컥 눈물이 쏟아졌다.

그동안 사치스럽게 산 것도 아닌데 사는 형편은 좀처럼 나아지지 않았다. 불안한 미래를 위해 푼돈이라도 모아야 할 처지에 오히려 미래의 돈을 가불해다 쓰며 살고 있었다. 마치 내년에 심어야 할 종자를 가져다 삶아 먹는 기분이다.

사람들은 내가 어렵다고 하면 엄살을 피우는 줄 안다. 책을 여덟 권이나 냈으니 인세만 해도 상당하지 않느냐고. 출판사 직원도 그리 생각하는데 비전문가들이야 오죽하겠는가. 그럴 때마다 나는, 수억 벌어서 돈을 갈퀴로 긁어모으고 있다고 맞장구치고 만다.

그러나 비교적 많은 책을 냈음에도 돈은 생각만큼 넉넉하게 모으지 못한다. 우선 들어오는 돈 못지않게 자료 조사비로 나가는 돈이 상당하다. 책을 읽으면 밑줄을 긋고 메모를 하는 습관 때문에 도서관에서 빌린 책도 결국에는 사야 한다. 그러다 보니 집에 쌓이는 것은 책밖에 없다. 그 덕분에 벽마다 책이 그득해서 따로 인테리어가 필요 없다는 장점도 있다. 이름난 소설가도 아니고 인기 작가도 아닌 내가 벌 수 있는 돈이란 겨우 공부할 수 있을 만큼 책을 살 수 있을 정도다. 공부하겠다는 사람이 이 정도면 사치스럽지 않은가.

이건 내 개인적인 사정이고, 예전에 언니들 때문에 빚진 이후 사는 것은 언제나 잘못 끼워진 톱니바퀴처럼 삐거덕거렸다. 그 모두가 결국 나의 어리석음에서 비롯되었다는 것을 깨달았다 해도 결과는 바뀌지 않았다. 여전히 생활은 팍팍할 뿐이다.

"전세 내놓으시라고 미리 전화 드렸어요."

아파트 화단에 핀 철쭉꽃이 눈에 들어온다. 사방에서 꽃들의 비명소리가 낭자하다. 사정없이 내리치는 5월의 햇살에 피를 철철 흘리면서도 지상의 꽃들은 전혀 움츠러들지 않는다. 어디 할 테면 해보라는 듯 도리어 꼿꼿이 목을 세우고 그 끝에 피맺힌 꽃을 올려놓았다. 한 발자국도 움직일 수 없는 꽃들이 피같이 진한 꽃을 피웠다. 자신이 뿌리 내린 자갈밭을 탓하지 않고 무조건 끌어안은 철쭉꽃의 무모한 사랑. 그 자리에 서 있는 것만으로 아름다움이 된 생명. 자신만의 꽃을 피우기 위해 견디고 견딘 철쭉꽃의 무모한 사랑을 훔쳐보는 시간은 감동스럽다 못해 슬프다. 내가 서 있는 자리에서 견디지 못하고 끊임없이 방황했던 나는 부끄럽고 참담하다.

봄이면 절정으로 타오르며 피맺힌 설법을 들려주어도 여태껏 알아듣지 못하고 살다가 이제 막상 떠날 때가 되니까 알겠구나…… 우리가 알아야 할 진리는 항상 화단에 있는데 그걸 모르고 살다니. 벤치에 앉아 있고 엘리베이터 안에 있고 대문에 걸려 있는데 그걸 모르고 살았구나. 화단을 떠나야 할 때, 벤치에서 일어나 걸어가야 할 때, 엘리베이터에서 내리고 대문을 닫고 나와야 할 때쯤에야 아차, 뒤늦은 후회와 안타까움이 엄습한다. 그래도 모든 상황을 순응하고 받아들일 마음의 준비가 되었을 때 떠나게 되어 다행이다. 원망하거나 거부하지 않고 있는 그대로를 받아들일 수 있는 것만으로도 감사할 일이다.

넋 놓고 철쭉꽃을 바라보고 있는데 집주인의 목소리가 들려온다.

전세금 올릴 생각 없으니까 걱정하지 말고 그냥 그대로 사세요.

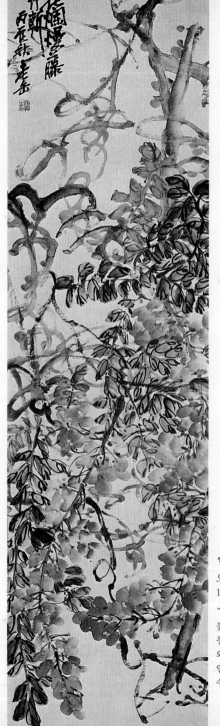

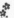 오창석, 「등화난만도」, 족자, 종이에 담채, 160×40.2cm,
1916, 중국, 개인 소장

"갑자기 화단 가득 핀 철쭉꽃들이 일제히 웃음을 터뜨린다.
꽃이 다 떨어진 벚꽃나무가 바람결에 춤추고 그 곁에 선 단
풍나무가 기쁨으로 얼굴이 환해진다. 살구나무와 사철나무
와 대추나무가 손을 흔들고, 회양목과 옥잠화와 맥문동이
인사한다. 화단이 온통 기뻐해주는 꽃들의 축하 메시지로
수런거린다. 나도 모르게 눈물이 흐른다."

제가 집을 한 채 더 갖고 있는데 거기도 전세금 안 올렸거든요. 그러니까 마음 편히 사시면 될 겁니다."

갑자기 화단 가득 핀 철쭉꽃들이 일제히 웃음을 터뜨린다. 꽃이 다 떨어진 벚꽃나무가 바람결에 춤추고 그 곁에 선 단풍나무가 기쁨으로 얼굴이 환해진다. 살구나무와 사철나무와 대추나무가 손을 흔들고, 회양목과 옥잠화와 맥문동이 인사한다. 화단이 온통 기뻐해주는 꽃들의 축하 메시지로 수런거린다. 나도 모르게 눈물이 흐른다.

어떤 사람은 이렇게 말할지도 모른다. 겨우 전세금 가지고 눈물바람이냐고. 그러나 나이 들어 아무것도 이루어놓은 것이 없는 자신의 모습을 확인하는 일은 서글프다. 인생을 헛산 것 같다. 나는 여태 무얼 하고 살았나. 제대로 살 집 하나 장만하지 못하고 아직도 이렇게 살고 있을까. 이런 생각이 들면서까지 사는 것은 허무하기 짝이 없다. 설령 죽고 나면 아무것도 아닌 집이라 해도 죽기까지는 몸을 의탁하고 맡겨놓아야 할 집이지 않은가. 그런데 내 집도 아니고 겨우 집을 빌려서 사는 것조차 감당이 안 된다면 내 자신이 얼마나 초라해 보이겠는가.

그런데 오늘 집주인이 전세금을 올리지 않겠다고 한 것이다. 그 말은 다시 2년 동안 초라한 내 모습을 확인하지 않아도 된다는 의미다. 어찌 집주인이 고맙지 않겠는가. 그의 말은 어두컴컴한 밤에 등불을 켠 듯 나의 마음속에 내린 어둠을 일시에 거둬주었다.

뒤돌아보니 집주인은 너느 십구인과 소금 나는 네가 있는 사람이

었다. 맨 처음 이사 오고 나서 며칠 지나지 않아 집주인은 우리 집에 휴지를 사 들고 왔다. 계약만 하고 나면 전세 만료일까지 거의 남처럼 지내는 대부분의 사람들하고는 뭔가 달라도 달랐다. 집에 와서는, 이 집이 복 있는 집이니까 좋은 일이 많이 생길 거라고 격려해주었다. 설령 그 말이 인사치레로 한 말이라도 듣기 좋았다. 그 말을 나는 진심으로 받아들였다. 진심으로 믿었기 때문일까. 이 집에 있는 동안 마음의 평화를 얻을 수 있었다.

이사 온 지 얼마 지나지 않아 집이 낡은 탓인지 보일러가 자주 고장 났다. 그때마다 나는 집주인에게 말하지 않고 내가 알아서 보일러를 고쳤다. 비용이 상당히 나왔지만 이사할 때 주고 간 집주인의 마음이 고마워서 그 비용을 내가 감당했다. 그렇게 계속 고쳤는데도 보일러는 끊임없이 고장 났다. 할 수 없이 집주인에게 전화해서 사정을 얘기했더니 그날로 바로 돈을 송금해줬다. 물론 계산서도 보지 않았다. 그 마음이 하도 고마워서 지난 추석 때는 감 한 박스를 보냈다. 그런데 이번에는 전세금으로 또 나를 감동시킨다.

집주인은 분당에서 커튼 가게를 한다. 그런데 의외로 장사가 잘 되어서 논현동에 집을 사서 이사한다고 했다. 자식 농사도 잘 지어서 셋 다 좋은 대학을 나와 좋은 직장에 취직을 했다고 자랑스러워했다. 그렇게 자랑스러워하는 집주인의 모습에는 정말 열심히 일하면서 살아온 사람의 자부심 같은 것이 섞여 있다. 여기까지였다면 누구나 갈 수 있는 수준일 것이다. 아니, 여기까지도 사실은 얼마나 힘든지 모

른다. 집주인이 여기서 멈추었더라면 그는 그저 남들이 부러워 할 정도로 운이 좋은 사람에 그칠 것이다.

그러나 그는 자신보다 더 힘든 사람들을 배려할 줄 아는 마음을 가졌다. 돈 많은 사람들이 더 지독하다는 통념을 깨고 돈 많은 사람 중에도 괜찮은 사람이 있음을 알게 해주었다. 그가 돈 욕심을 부리지 않았다고 해서 돈이 넘칠 정도로 많다거나 풍족한 사람은 아니다. 세상에는 집주인보다 훨씬 돈 많은 사람들도 널렸다. 그럼에도 그는 자신보다 어려운 사람의 마음을 헤아릴 줄 아는 여유가 있다.

집주인의 그런 행동은 지금의 나한테도 큰 가르침이 된다. 내가 비록 넉넉한 사람은 아니지만 나보다 더 어려운 사람을 생각하라는 뜻이다. 내가 보시할 수 있는 범위 내에서 내가 할 수 있는 일을 하라는 의미다. 큰돈이 아니라도 내가 할 수 있는 만큼, 돈이 없을 때는 글이라도, 글을 못 쓸 때는 편안한 미소라도 지어줄 수 있는 사람이 되라는 말이다.

꽃이 제자리에서 최선을 다해 자신의 꽃을 피웠듯이, 주어진 일에 최선을 다하는 것만으로도 최고의 보시를 하는 것과 같을 것이다. 그리고 그 보시는 지금 당장 시작해야 한다.

금강 가는 길 🌸

금강에 갔다. 내게 다시 오라 손짓한 적 없지만 그리움을 이기지 못하고 기어이 다시 갔다.

한 달 전에 화려하게 치장하고 길거리로 몰려나왔던 벚꽃들은 이제 다시 일상으로 돌아온 듯 차분해 보인다. 춘흥을 가두지 못해 사정없이 꽃비를 쏟아내던 벚꽃나무들. 바람이 쓰러뜨린 벚꽃의 속살을 보며 나는 가슴을 진정시키지 못하고 벌처럼 서성거린다. 허우적거리며 도망치는 내게 끈질기게 따라오던 벚꽃의 살 냄새. 그 냄새를 찾아 금강에 갔다.

운명적인 사람과의 만남이 우연이듯 금강과의 만남도 지극히 우연이었다. 친구 집 울타리에 덩굴장미를 심어보자고 나무시장에 가던 길, 대둔산 자락을 타고 지도책을 들여다보며 나무시장이 선다는 이원으로 향했다. 구불구불한 길을 따라 가다 우연히 아주 운 좋게 발견한 금강. 산과 밭의 허리를 휘감은 채 거대한 바다를 향해 돌진하

던 검푸른 금강을.

산수유는 섬진강에만 피는 줄 알았다. 벚꽃과 매화나무는 하동에서만 자라는 줄 알았다. 그런데 아니다. 금강 가에도 꽃은 피어 있다. 그저 피어 있는 정도를 넘어 아예 난장판을 벌였다. 강이 지나가는 길을 만들어주고 양 옆에 서서 행진하는 듯한 자세로 금강을 바라보고 있는 암벽과 나무와 이름 없는 풀들. 나도 응달에 서서 구경꾼이 되었다. 바람이 불 때마다 바람 속에 꽃향기가 배어 있다.

섬진강만 아름다운 줄 알았다. 섬진강만 시퍼렇게 멍든 가슴을 지니고 있는 줄 알았다. 그런데 아니다. 사람들 가슴속에 저마다 말 못할 상처가 하나씩 박혀 있듯 금강에도 온몸에 푸른 상처가 배어 있다. 햇살의 칼이 그은 상처일까. 바람이 긁어놓은 손톱자국일까. 그것도 아니라면 언젠가 만나게 될 바다에 대한 그리움 때문일까. 상처가 너무 깊어 손만 담가도 내 손이 시퍼렇게 물들 것 같다.

그 시퍼런 아픔을 속으로 삼키며 금강은 흐르고 있다. 아픔을 아픔이라 말하지 않으면서 강 속에서 조용히 생명을 키운다. 강 한복판에 놓인 거대한 바위를 향해 가차 없이 몸을 내던지면서도 품속에 기른 생명들을 놓지 않는다. 생솔가지 분질러 군불을 지필 때처럼 눈물이 흘러도 밭에 젖을 주고 몸을 씻겨 거름지게 한다. 그 한없는 강물의 사랑을 보며 발가락 하나 짓무른 내 상처의 가벼움이 부끄럽다. 겨우 따끔거릴 정도의 상처로 비명을 지르다니. 사랑이란 도대체 무어란 말인가.

漫將一硯藝
花雨潑濕薔
山綾段雲縱
是王維稱畫
手清奇難向
筆頭分
清湘苦瓜稱
尚怒憶三十
峰寫此

석도, 「위명육선생산수책」, 종이에 채색, 22×28cm, 청나라, 로스앤젤레스 주립미술관

"본질로 향하는 색은 강물 같은 무채색이거나 흰색이다. 사람마다 제각기 다른 빛깔의 인생을 살지만 결국은 무채색 같은 흙 속에 잠들 것이다. 내 몸이 흙이 되고 물이 되었을 때 그 흙과 물이 더욱 거름지고 맑아지도록 잘살아야겠다. 툭하면 유성페인트 같은 분노와 욕심으로 덧칠해서 땅에 쏟아도 땅마저 외면하는 그런 사람으로 살지 말아야겠다."

그 넉넉한 품을 벌려 벌판을 받아들이고 논두렁 속 우렁이를 살찌게 한 금강이 그리워 다시 떠났다. 이원에서 사다 심은 덩굴장미가 아기 주먹만 한 꽃봉오리를 울타리 사이로 내밀고 있을 때 금강에 갔다. 대둔산을 넘고 금산이 끝날 때쯤 다시 만난 금강. 비가 내린다.

5월의 산은 한여름처럼 맹렬하게 전투적인 신록을 강요하지 않아서 좋다. 왁자지껄 소란 피우지 않으면서 제자리에서 여름을 맞아들이느라 분주하다. 벚꽃이 진 자리에는 하얀 찔레꽃이 무릎을 세우고 있다. 소리 없이 내리는 빗속에 어린아이들의 부채춤 같은 찔레꽃들이 젖는다.

비 때문일까. 벚꽃의 축제가 끝난 금강에는 소복 입은 여인 같은 차분함이 젖어들어 있다. 이즈음의 꽃은 대체로 흰색이다. 젖빛 같은 아카시아가 그렇고 실타래 같은 불두화가 그렇다. 이팝나무와 파꽃과 감자꽃도 흰색이다. 거대한 몸체에서 피워내는 오동나무꽃조차 흰색이 섞인 보라색이다. 얼마 후면 피어날 비릿한 밤꽃조차 흰색을 입고 나올 것이다. 5월의 들판에는 머리에 꽃을 올리고 벌과 나비를 불러들이기 위해 발싸심하던 젊은 날의 조급함이 없다. 명징한 바람만이 불어올 뿐이다. 강 건너 동네 어귀를 붉게 물들이는 덩굴장미의 화사함조차 금강에 오면 화장을 지우고 싶어한다.

본질로 향하는 색은 강물 같은 무채색이거나 흰색이다. 사람마다 제각기 다른 빛깔의 인생을 살지만 결국은 무채색 같은 흙 속에 잠들 것이다. 내 몸이 흙이 되고 물이 되었을 때 그 흙과 물이 더욱 서름시

고 맑아지도록 잘 살아야겠다. 툭하면 유성페인트 같은 분노와 욕심으로 덧칠해서 땅에 쏟아도 땅마저 외면하는 그런 사람으로 살지 말아야겠다.

유장하게 흐르는 강물과 함께 바다로 향하는 시간은 행복하다. 얼마만큼 더 흘러야 바다에 가 닿을지는 모르지만 흐르다 보면 바다에 가 닿지 않겠는가. 함께 흐르고 있다는 안도감과 함께 거대한 물결 속에 나도 포함되어 있다는 뭉클한 감동이 내 가슴에도 흘러든다. 위대한 영혼 앞에 섰을 때처럼 군더더기로만 살아온 내 삶의 깊은 의미를 발견한다. 그 의미 속으로, 어디로 흐르는지도 모르고 살아서는 안되겠다는 깨침의 물줄기가 콸콸 흘러든다.

금강을 따라 바다로 내려가는 내내 비가 내린다. 강물로만 향하던 눈을 들어 저 멀리 하늘과 맞닿은 산을 바라보니 산 아랫동네가 밝아 보인다. 내가 서 있는 곳은 비가 내리지만 이곳을 벗어나면 비를 맞지 않아도 될 것 같다. 내가 지금은 흠뻑 비를 맞으며 남루한 옷을 걸치고 있지만 저 산 아랫동네에 도착하면 황금색 태양이 눈부시게 빛나고 있을 것이다. 피안에 도착하기만 하면.

도라지꽃 🌸

길상사에 간다. 쩍쩍 말라 갈라지는 도심 속에서 옹달샘처럼 사람들의 마음을 적셔주는 그곳에. 마음을 다잡고 싶을 때면 가끔씩 들러서 법정 스님의 법문을 듣는 곳이다. 하지만 오늘은 법문을 듣기 위한 발걸음이 아니다.

여느 때 같으면 돌부처님과 마주하고 서거나 한쪽 귀퉁이가 떨어져나간 낡은 탑 앞을 서성였을 것이다. 내가 살아 있음을 확인하고 싶었다면 상추밭에 앉아 흰 물이 뚝뚝 흐르도록 상추이파리를 뜯었을 것이다. 매우(梅雨)가 들기 전에 매실을 따야 한다며 고개가 아프도록 머리를 뒤로 젖히고 매화밭을 서성거렸을 테고, 심은 지 얼마 안 된 고구마순이 시들지 말라고 밭둑에 물을 뿌렸을 게다.

그런데 그냥 집에 있었다. 가야 할 때 가지 않은 낯설음을 낯설어하며 낯선 시간을 견디고 있었다. 견딘다는 것은 견딜 수 없음을 막무가내로 버티는 것이다. 마음속에서는 노저히 받아늘일 순비가 뇌

어 있지 않은데 무조건 받아들이라고 강제하는 것이다. 그러다 갑자기 집을 나선 것이다. 순전히 백석의 시 때문이다.

평안도의 어느 산 깊은 금덤판
나는 파리한 여인에게서 옥수수를 샀다
여인은 나어린 딸아이를 따리며 가을 밤같이 차게 울었다

섶벌 같이 나아간 지아비 기다려 10년이 갔다
지아비는 돌아오지 않고
어린 딸은 도라지꽃이 좋아 돌무덤으로 갔다

백석이 쓴 「여승」이란 시의 한 부분이다. 밤 늦은 시간 그의 시를 읽다가 어쩌나 가슴이 아프던지 책을 덮고 무작정 집을 나왔다. 어둠 속을 휘적휘적 걸으며 시 속의 여인을 생각한다. '파리한 여인'의 슬픔이 마치 나의 슬픔인 듯 눈물이 쏟아져 주체할 수가 없다. 내 전생의 모습이 그랬을까. 아니다. 나의 전생의 모습이 그려져서가 아니라 글을 읽는 사람에게 그렇게 느끼도록 글을 쓴 백석이란 시인이 대단한 사람이다.

자신에게 어떤 결점이 있어 지아비가 떠나갔든 '섶벌' 같이 날아가 버린 지아비를 기다리는 여인의 심정은 어떠할까. 10여 년 세월 동안 오지 않는 지아비를 기다리며 '가을 밤같이 차게' 울었을 여인의

길상사 전경(사진: 무심재)

"비극적인 사랑이 주인공이 살았던 집에, 오늘은 객들의 발길이 분주하다. 그녀가 살았던 시절에도 이곳은 언제나 객들만이 붐볐을 게다. 정작 기다리는 사람의 발소리는 들리지 않은 채 듣지 않아도 좋을 사람들의 발자국 소리만 들렸을 테지."

한이 오죽했을까.

그러다 길상사로 향했다.

길상사는 군사독재정권 시절 3대 요정 중의 하나였던 '대원각'의 여주인인 길상화 보살이 1천억 대의 건물과 부지를 아무 조건 없이 법정 스님께 시주해서 지어졌다고 한다.

예전에 길상사에 갔을 때 동행한 소설가가 그런 얘기를 할 때도 나는 흘려들었다. 그런데 백석의 시를 읽은 오늘 새삼 길상사가 가슴 아프게 다가온다.

길상화 보살은 백석의 연인이었다고 한다. 서로 사랑했지만 신분이 달랐다. 그녀는 기생이었다. 총각이 기생과 결혼하면 집안이 망한다고 생각하던 시절이었다. 그녀는 짐이 될까봐 사랑하는 사람에게 갈 수 없었다. 평북 정주가 고향인 백석은 해방 이후 월남하지 않았다. 그렇게 두 사람의 만남은 끝났다. 즐겨 피우던 담배를 50년 만에 끊었는데 니코틴보다 더 그리운 사람이 그 사람이었다고 말하는 길상화. 그녀는 백석의 생일날인 7월 1일이 되면 하루 동안 일체의 음식을 먹지 않았다고 한다. 노년에는 백석의 시를 읽는 것이 가장 큰 행복이었다.

'섶벌'처럼 나간 지아비를 10여 년이 아니라 50년 넘게 그리워했던 여인. 시 속의 여인과 실존했던 여인이 겹치면서 이게 무슨 비극일까, 하는 안타까움에 가슴이 아프다.

행여 언제 돌아올지 모를 지아비를 기다리며 대문을 잠그지 않았

을 시 속의 여인과 현실의 여인. 지아비가 사다놓은 강아지가 짖을 때면 행여나 하는 마음에 방문을 열어보기를 수천 번. 강아지가 커서 강아지를 낳고 더 작은 강아지에게 자리를 물려주는 동안 그녀는 개 짖는 소리가 들릴 때마다 가슴을 쓸어내리며 방문을 열어보았을 것이다.

뒤편에 심은 매화나무와 앵두나무에 꽃이 피고 열매가 열리는 동안 지아비가 돌아오기를 기다리는 그녀의 가슴은 얼마나 시커멓게 타들어갔을까. 봄이면 밭을 일궈 상추와 쑥갓을 심고 가을이면 참깨를 털고 고구마를 캐면서 그녀는 여전히 지아비를 기다렸을 것이다. 차마 부끄러워 고개를 들지 못하던 금낭화와 핏물 같은 덩굴장미가 지고 나면 화단의 허전한 구석을 슬픔처럼 채우던 노란 상사화. 지아비 없는 꽃밭을 지키며 깊어지던 그리움이란 병. 딸아이를 묻은 땅에서 피어나는 보랏빛 도라지꽃을 보며 과연 그녀가 선택할 수 있는 길이 무엇이었을까.

사랑하는데…… 목숨을 달라고 해도 주저하지 않을 만큼 사랑하는 사람인데 왜 나의 사람이 되지 못할까. 날마다 볼 수만 있다면 나 싫다고 돌아누워 잔다 해도 그것만으로 감사할 텐데. 설령 내가 감추어진 사랑이라 해도 그의 사랑이 될 수만 있다면 이 생에 받아야 할 외로움 따위는 달게 받을 텐데.

구절초와 능소화를 심고 조롱박과 수세미를 엮은 집에서 자연을 닮아가는 한 여인을 바라보며 늙어가겠다던 지아비의 맹세를 온사

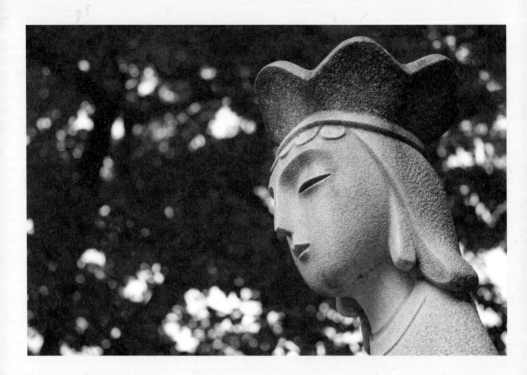

 길상사에 있는 관세음보살상(사진: 무심재)

" '섶벌'처럼 나간 지아비를 10여 년이 아니라 50년 넘게 그리워했던 여인. 즐겨 피우던 담배를 50년 만에 끊었는데 니코틴보다 더 그리운 사람이 그 사람이었다고 말하는 길상화. 이제 그녀가 떠난 자리에는 그녀만큼 단아한 관세음보살상만이 놓여 있을 뿐이다."

되뇌어야 하는 여인의 쓸쓸함. 감꽃이 떨어지듯 속절없이 져버린 행복했던 시간들. 감꽃은 떨어져도 수 십 년이 지나도록 떨어지지 않는 지아비와의 추억들.

당신 혹시 그거 기억하세요? 우리 처음 집 장만하던 날, 전깃불도 들어오지 않는 어두컴컴한 방에서 바닥에 종이 깔고 밥 먹던 거 말이에요. 미처 장판을 깔지 못해 횟가루 풀풀 날리던 방 안에서 새우잠을 잤었지요. 발이 풀썩 꺼지는 낡은 마룻바닥을 뜯어내고 못질을 하던 당신의 모습 잊지 못해요. 밤늦게까지 낡은 수도꼭지를 교체하느라 땀을 뻘뻘 흘리던 당신의 목 언저리는 맹렬하게 달려드는 모기들이 물어 붉게 부풀어 올랐지요. 한겨울 발이 푹푹 빠지게 눈이 내리던 날 불콰해진 얼굴로 군고구마를 사오던 기억도 사라지지 않아요. 이 모든 걸 당신도 기억하세요?

이미 물이 말라버린 길상사의 계곡에 앉아 나는 두 여인을 생각한다. 한때 그녀가 누렸을 행복과 평생 가슴에 담고 살았을 고통을 생각한다. 에이, 행복하게 좀 살지…… 왜 그리 살았을까…… 바보처럼 왜 그렇게 살다 갔을까.

비극적인 사랑의 주인공이 살았던 집에 오늘은 객들의 발길이 분주하다. 그녀가 살았던 시절에도 이곳은 언제나 객들만이 붐볐을 게다. 정작 기다리는 사람의 발소리는 들리지 않은 채 듣지 않아도 좋을 사람들의 발자국 소리만 들렸을 테지.

여전히 기다리는 사람의 발자국 소리는 들리지 않는 길상사에서

도라지꽃(사진: 무심재)

"여전히 기다리는 사람의 발자국 소리는 들리지 않는 길상사에서 나는 보랏빛 도라지꽃들이 무리지어 피어 있는 듯한 환영을 본다. 지아비도 불러들이고 연인도 불러들이고 어린 딸까지도 불러들인 죽음의 꽃을 떠올리며 나는 슬픔에 진저리를 친다."

나는 보랏빛 도라지꽃들이 무리지어 피어 있는 듯한 환영을 본다. 지아비도 불러들이고 연인도 불러들이고 어린 딸까지도 불러들인 죽음의 꽃을 떠올리며 나는 슬픔에 진저리를 친다. 나는 결코 도라지꽃을 좋아하지 않으리란 다짐을 하며 한여름 길상사의 도라지꽃밭을 도망쳐 나온다.

영화 「황진이」를 보고 🌸

살다보면 당신과 함께할 시간이 꼭 오리라 믿었습니다.

퇴락한 마루에 앉아 지는 노을을 보며 늙어가는 서로의 모습을 위로해줄 거라 생각했습니다. 갈퀴처럼 엉성해진 머리카락 사이로 늦가을의 쇠락한 빛이 힘없이 떨어질 때 서로의 손을 잡고 말하리라 다짐했습니다. 고생했노라고. 긴 세월 내 손을 놓지 않아줘서 감사하다고. 그렇게 얘기하며 살아온 시간을 격려해주리라 기대했습니다. 그런 시간이 꼭 오리라고.

이제 당신은 가고 나는 여기에 남아 있습니다.

단 한 번도 당신의 사랑 아닌 적이 없었는데 그 사랑을 싸놓은 보자기를 다 펼쳐 보이기도 전에 당신은 떠났습니다. 나를 온전히 당신께 드리기도 전에 당신은 바람 속으로 날아가버렸습니다. 한여름 이른 새벽에 내린 이슬처럼 덧없이 사라졌습니다.

당신과 나의 짧았던 행복. 어두운 밤 별똥별처럼 머언 그림자를 남

기며 사라져간 당신.

당신의 등에 업혀 바라본 세상은 얼마나 든든했는지요. 왁자지껄한 장터에서 싱싱하게 뿜겨져 나오던 사람들의 생명력을 보는 것만으로도 행복했습니다. 몽둥이를 든 사내들이 거친 몸짓으로 거리를 활보하고 다녀도 당신이 곁에 있어 무섭지 않았습니다. 당신이 쳐놓은 울타리 안에서 마음껏 소리 내어 웃어도 두렵지 않았습니다. 그렇게 평생 당신 등을 의지하며 살아가리라 믿었습니다.

그런데 이제 당신은 떠나고 나만 남겨졌습니다.

내게 남겨진 이승에서의 세월을 당신 없이 나 혼자 어찌 견뎌내야 합니까. 내겐 아직 살아내야 할 날들이 많은데, 혼자 눈 뜨는 아침을 맞이해야 하는 천형을 어찌해야 합니까.

어슴푸레한 여명이 처마 끝을 어루만질 때, 거미줄에 걸려 있는 눈물 같은 아침이슬을 바라볼 때, 차마 눈도 뜨지 못한 강아지들이 어미젖을 파고들 때, 알에서 깨어난 새들이 둥지를 버리고 날아가버릴 때, 연분홍 구슬 같은 금낭화가 피어나고 앵두꽃 그리움이 눈보라처럼 흩날릴 때 곁에 없는 당신이 그리우면 어찌합니까.

송홧가루 흩날리던 초여름날의 산비탈. 산수유 산매화 눈물 같은 꽃잎 사이로 소리 없이 떨어지던 봄빛. 세상을 터뜨릴 듯 뒤흔들던 한여름밤의 천둥 번개. 자운영 밭두렁 곁에 서 있던 누렁 황소. 해질녘 지평선 속으로 떨어지던 햇덩이. 그 기억들을 고스란히 남겨두고 당신은 떠나셨습니다.

김은호, 「미인」, 비단에 채색, 143×
57.5cm, 1935

"함께한 시간보다 이별의 시간이 더
많았지만 나는 항상 당신의 여인입니
다. 덧없는 세상의 시간이 우리를 갈
라놓았지만 당신은 언제나 나의 사랑
입니다. 당신은 떠났지만 당신은 영
원히 내 안에 살아 있습니다. 이전 생
에도 나는 당신을 사랑했고 다음 생
에도 당신을 사랑할 것입니다."

댓돌 위에 놓인 주인 없는 신발. 오직 한 벌뿐인 구릿빛 밥주발. 함께 거닐었던 밭두렁. 매실이 익어가는 항아리. 당신 냄새가 밴 이부자리. 우우 달려들어 잠을 깨운 보름달. 한 밤을 잠들지 못하고 울어대던 소쩍새. 그러나 곁에 없는 당신.

나는 한겨울 얼음 같은 세상을 뚫고 내 삶의 꽃을 피워낼 복수초 같은 기도를 하지 못합니다. 나의 기도는 오직 당신. 내 손 뻗치면 닿는 거리에서 당신 얼굴 보며 늙어가는 것. 그저 수수한 얼굴로 당신 곁에서 낡아지는 것. 오직 그뿐인데 당신과 나는 왜 이다지도 인연이 가닿지 않았던 것일까요. 오직 사랑만이 전부인 세상은 없는 걸까요.

당신과 나. 함께한 시간보다 이별의 시간이 더 길었지만 나는 항상 당신의 여인입니다. 덧없는 세상의 시간이 우리를 갈라놓았지만 당신은 언제나 나의 사랑입니다. 당신은 떠났지만 당신은 영원히 내 안에 살아 있습니다. 이전 생에도 나는 당신을 사랑했고 다음 생에도 당신을 사랑할 것입니다.

사랑하는 당신.

감잎 사이로 장맛비가 떨어질 때 당신의 영혼이 왔다고 생각하겠습니다. 행여 댓이파리 사이로 서걱거리는 가을바람이 지나갈 때면 당신의 뒷모습이라 믿겠습니다. 한겨울 찬바람이 방문을 뒤흔들 때도 당신의 그리움이 다녀갔다 여기겠습니다.

부디 다음 생에는 온전한 나의 사람으로 오시기 바랍니다. 함께 삘기를 뽑고 개망초꽃 꺾어 화관을 만들어주는 그런 사람으로 와수세

요. 하루 종일 뙤약볕 아래서 풀을 뽑고 허기진 배로 밤을 세운다 해도 당신이 계시다면 주저 없이 기쁨으로 맞이하겠습니다. 해 뜨기 전부터 어둑해질 때까지 허리 꺾어 자갈밭을 일군다 해도 노을에 비친 당신 그림자 속에 나를 포개 넣을 수 있다면 자갈밭이 기름진 땅이 될 때까지 호미질을 멈추지 않겠습니다. 보리밥 비벼 나무 밥상 위에 올려놓고 먹어도 당신 곁에만 있을 수 있다면 그곳이 어두컴컴한 절망의 땅이라 해도 당신과 함께하겠습니다.

어두운 하늘에서 비가 내립니다. 이제 시작하는 장맛비에 나의 슬픔을 실어 보냅니다. 저 빗줄기는 바다에 가 닿기도 전에 흔적 없이 공기 중으로 사라져버리겠지만 안개가 되고 구름이 되어 흘러 다닐 때 당신은 기억해주시기 바랍니다. 당신에 대한 나의 사랑을……영원히 사라지지 않는 당신에 대한 그리움을…….

정토에서 보낸 하루 🌸

거의 20년 만에 다시 안동에 간다. 제비원에 있는 고려시대 마애불을 보기 위해서다. 문경을 지날 무렵, 앞이 안 보일 만큼 비가 억세게 쏟아진다. 부처님을 만나려거든 세속의 찌든 때를 다 씻고 오라는 듯 인정사정없이 뿌려진다. 내 마음의 때는 다 씻겨 내려가지 못했지만 달리는 차는 확실하게 세차가 되어 안동에 도착했다. 그것만으로도 기특했을까. 도착하자 거짓말처럼 하늘이 맑아졌다.

안동댐 부근에 있는 신세동 7층 전탑을 본 후 5번 국도를 따라 영주 방향으로 향한다. 제비원은 도로 곁에 있어서 찾아가는 길이 그다지 어렵지 않다. 안동까지 가기가 힘들 뿐이다. 제비원 마애석불은 고려시대 마애불 중에서도 가장 미남 부처님이다. 나는 멋진 남자가 좋다. 잘생긴 남자는 더욱 좋다. 멋진 남자는 한 번만 만나도 잊히지 않는다, 잘생긴 남자는 단 한 번의 만남만으로도 평생 가슴속에 박혀 버린다. 20여 년 전에 본 미남을 나는 한 번도 잊은 적이 없다. 그를

만나러 다시 오기까지 오랜 시간이 필요했지만 나는 항상 그의 모습을 가슴속에 담고 있었다.

그를 만나고 온 사람들이 잘생긴 그의 얼굴에 반해 수없이 많은 사진을 찍어왔기 때문에 나는 항상 그를 만나고 있는 것이나 다름없었다. 물론 내 서랍 속에도 20여 년 전에 찍은 그의 사진이 온전하게 들어 있다. 나는 자주 그의 사진을 본다.

그러나 사진은 어디까지나 사진일 뿐이다. 무성한 여름 한낮에 그의 오른편에 서서 얘기를 나누던 모습만이 20년 동안 정지된 상태로 사진 속에 박혀 있을 뿐이다. 비 내리는 날에는 어떤 표정을 짓는지, 진달래꽃 피는 봄날에는 어떤 미소를 짓는지 전혀 알 수가 없다. 진눈깨비가 내리는 날에는 무슨 기분일지, 안개가 산허리를 휘감을 때는 어떤 반응을 보일지 확인하지 않으면 알 수 없다. 직접 봐야 느낄 수 있지 않겠는가.

제비원에 도착해보니 한참 공사 중이다. 공원을 만들 계획이란다. 대한민국은 어디나 공사 중이다. 저 공사가 끝나고 나면 지금 맛보는 이 고즈넉함은 완전히 사라지겠구나……. 못내 아쉬워진다. 아니나 다를까. 마애불의 전면 사진을 찍으러 공사장에 들어가 보니 석불 앞 바위 곁의 나무를 마구 베어내고 있다. 그쪽으로 길을 틀 모양이다. 그냥 이대로 멀찌감치 서서 볼 수 있게 놔두는 게 좋으련만. 더 잘 보이게, 더 편안하게, 더 많은 사람들을 불러들이려 하는 것이 우리 시대의 문화 트렌드니까.

보물 115호로 지정된 제비원 마애불은 634년 신라 선덕여왕 때 세운 연미사 옛 터에 세워져 있다. 연미사는 오랫동안 폐사지로 남아 있다가 복원되었다. 11세기쯤 조성된 전형적인 고려시대 마애불이다. 거대한 바위에 선각으로 몸을 새기고 머리 부분은 다른 돌을 조각해서 올려놓은 형식이다. 머리 높이가 2.43미터이고 불상의 전체 높이는 12.38미터인 거불이다. 팔공산 갓바위부처님처럼 광배와 몸이 한 개의 돌로 이루어진 경우도 있지만 몸 따로 얼굴 따로 된 부처 형식도 있다. 제비원 마애불이 전형적인 따로 형식이다. 이런 형식은 파주 용미리 석불에서도 찾아볼 수 있다. 꼭 부처의 형상을 새기고 싶은데 경제적인 여건이나 재료상의 문제로 사정이 여의치 않을 때 이런 파격적인 형식을 취하게 된다.

목에는 삼도(三道)가 뚜렷하고 전신을 뒤덮은 통견(通絹)의 법의는 매우 간략하고 도식적이다. 이것 역시 고려시대 마애불의 특징 중 하나다. 가슴 높이까지 들어 올린 왼손은 엄지와 검지를 맞대고 있고 아래로 늘어뜨린 오른손 역시 엄지와 검지를 맞대고 있다. 이 수인은 중품하생인(中品下生印)인 아미타불의 수인이니, 이 부처님은 아미타부처님이 된다. 비를 뚫고 먼 길을 달려 내가 도착한 곳은 아미타부처님이 계신 정토였다.

한동안 글을 쓰지 못했다. 특별한 이유가 있었던 것은 아니다. 그냥 이대로도 좋아서, 그냥 이대로 있어도 아무런 바람이 생기지 않을 만큼 너무나 행복해서 그랬다. 왜 갑자기 그 생각이 나의 마음속에

들어왔는지 잘은 모르겠다. 순식간에 일어난 일이다. 고개 한 번 들어 먼 산을 바라보는데 갑자기 내가 정토에 와 있는 것 같았다. 내가 사는 이곳이 그대로 정토라는 말이 턱, 하니 마음에 자리를 잡았다. 그 순간 세상이 완전히 달라 보였다.

그토록 오랫동안, 많은 선사들께서 했던 그 말씀이 이번 방학 동안 나의 것이 되었다. '지금 이곳이 극락이고 불국토이다'라는 말씀이 그저 방편인 줄 알았는데 그게 아니다. 정말 이대로가 극락이다. 부조리와 불합리가 판치는 이 사바세계가 극락일 리 없고 불국토일 리가 없었다. 그런데 이 사바세계가 극락이다. 불합리하고 부조리한 지금 이대로가 극락인 것이다.

불국토는 어떤 곳일까. 왜 수많은 사람들이 부처님을 좋아하고 부처님만을 찾을까. 나는 어떤 사람과 함께 있고 싶은가, 나는 무엇을 좋아하고 무엇을 갖고 싶은가, 생각해본 적이 있었다. 그랬더니 부처님은 자비스런 분이고 나와 남을 분리하지 않으며 자신을 위해서는 어떤 이득도 취하지 않는 분이셨다. 그런 분이 계신다면 그곳이 극락일 게다. 그런 부처님이 계신 곳. 그곳이 바로 이곳이다.

처음에는 내가 원하는 것을 마음대로 할 수 있는 곳이 극락일 거라 생각했다. 손 하나 까딱하지 않아도 산해진미가 그득하게 나를 기다려주고, 넘치는 부와 풍요를 누릴 수 있는 곳이라 생각했다. 무소불위의 절대 권력을 누리며 수많은 사람들의 영웅이 되는 것이 행복일 거라 여겼다. 명성과 부와 건강과 권력이 가득해서 굳이 십장생도를

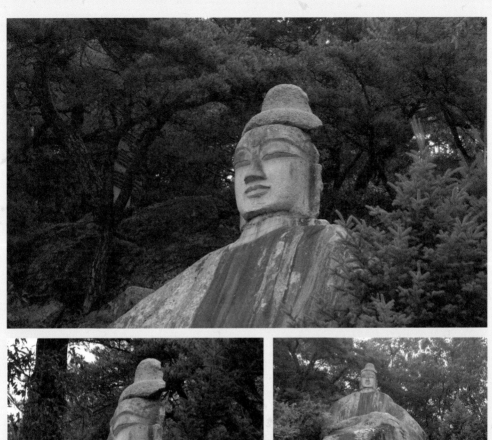

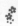

제비원 마애불, 고려시대

"반도의 후미진 골짜기 안동에 불국토를 건설하고 천 년이 넘는 세월을 견디어온 부처님을 만났다. 그런데 그 부처님의 모습은 머리가 절반만이 온전하다. 앞면은 살생신 모습 그리고인대 앞면과 뒤면은 완전히 파손되어 처참한 형상이다. 네가 있는 이곳이 바로 극락이고 불국토라고 말없이 설법을 하는 동안 머리가 깨지고 부서졌다."

붙여놓지 않아도 복이 발에 밟히는 곳. 그곳이 불국토인 줄 알았다.

그런데 불국토는 그런 곳이 아니다. 내가 어느 순간에 가장 많이 웃었을까, 생각해보니 사랑하는 사람과 함께 있는 순간이다. 나를 사랑해주고 내가 사랑하는 사람과 함께 있는 그 순간만큼은 부도 명예도 권력도 다 필요 없다. 그곳이 바로 불국토이고 극락이고 정토다.

사랑하는 사람과 함께한 한 시간이 극락이라면 싫어하는 사람과 함께한 한 시간은 지옥일 것이다. 극락과 지옥은 장소의 문제가 아니라 곧 마음의 문제인 셈이다. 모든 것이 마음먹기에 달렸다는 '일체유심조(一體唯心造)'야말로 얼마나 위대한 진리인가. 그러나 머리로 진리를 아는 것과 가슴으로 아는 것 사이에는 또 얼마나 머나먼 길이 놓여 있던가.

내가 글을 쓰지 못했던 것은 머리로 알던 진리를 겨우 가슴에 담기 시작했기 때문이다. 이제 겨우 알기 시작했는데도 이렇게 환희에 차오르는데, 조금 더 알면 어떻게 될까. 흥미진진하다. 자신의 내면에서 흘러넘치는 행복만큼 완벽한 행복이 있을까. 남에게서 나의 행복을 얻고자 했을 때는 마치 목마를 때 소금물을 마시는 것처럼 더욱 갈증이 심해진다. 불볕더위 속을 타는 듯한 갈증을 느끼며 헤매고 난 후에야 비로소 알게 된다. 그건 진정한 행복이 아님을. 아무리 외적인 조건이 충족된다 해도 내 마음이 평화를 얻지 못하면 나는 결코 행복해질 수 없음을. 지금 이 상태로도 나는 넘칠 만큼 행복한 사람임을.

반도의 후미진 골짜기 안동에 불국토를 건설하고 천 년이 넘는 세월을 견디어온 부처님을 오늘 만났다. 그런데 그 부처님의 모습은 머리가 절반만이 온전하다. 앞면은 잘생긴 모습 그대로인데 옆면과 뒷면은 완전히 파손되어 처참한 형상이다. 네가 있는 이곳이 바로 극락이고 불국토라고 말없이 설법을 하는 동안 머리가 깨지고 부서졌다. 아무것도 아닌 돌을 부처로 만든 것도 사람이고, 부처를 돌로 만든 것도 사람이다. 같은 사람이면서 다른 사람. 부처를 만든 사람도 부처를 깨부순 사람도 똑같이 정토에 들여보내겠다는 제비원 부처님의 원력.

나는 절반이 깨어진 얼굴을 하고서도 여전히 초발심의 미소를 잊지 않고 계시는 제비원 부처님께 절하고 돌아서면서 이렇게 되뇐다.

비록 깨지고 부서져 온전한 모습이 아니라 해도 그저 당신이면 그만입니다. 당신이 그곳에 계신 것만으로도 충분합니다. 당신의 품에서 걸어 나가면 나도 그 누군가에게 당신이 되겠습니다. 내 모든 것다 내어주고도 결코 내어주었다는 생각이 들지 않는 그런 당신이 되겠습니다.

정토에서 보낸 하루. 그 하루 동안 나는 부처가 되었다. 그리고 온세상이 모두 부처였다.

수처작주 🌸

"선생님. 차 한 잔 드릴까요?"

수업에 들어가려고 자리에서 막 일어나던 참이었다. 강사휴게실을
지키는 학생이 종이컵을 내민다. 컵 속에는 보기만 해도 군침이 돌
정도로 눈부신 황금빛 호박죽이 담겨 있다. 차라기보다는 스프라고
할 만큼 걸쭉한데다 뜨겁기까지 해서 먹는 데 한참 걸렸다. 점심 먹
은 지도 한참 지난 시간이라 허기가 져서 그냥 수업 들어가자니 허전
한 참이었는데, 뜨뜻한 호박죽을 마시니 허전했던 마음까지 위로받
은 것 같다.

창밖으로는 굵은 빗방울이 쉴 새 없이 쏟아지고 있다. 오후 세시의
하늘은 빗줄기 때문에 해거름처럼 어둑어둑했다. 어느새 수업 시간
이 지나버렸지만 나는 떨어지는 빗방울을 보면서 느긋하게 호박죽을
마셨다.

흔히 스스로를 고학력 비정규직이라고 소개하는 시간강사들은 이

대학 저 대학을 돌아다니며 강의한다. 그러다보니 학교마다 강사에 대한 처우가 얼마나 제각각인지 경험한다. 어느 학교에는 건물마다 강사휴게실이 있는가 하면, 어느 학교에는 학교 전체를 통틀어도 강사휴게실 자체가 없는 곳도 있다. 후자일 경우 강사들은 수업 전후의 빈 시간을 보낼 만한 장소가 없어서 안면 있는 교수연구실에 가 있든지 아니면 학생휴게실을 찾는다. 움직일 때마다 강의 교재와 가방을 들고 다니면 누가 뭐라고 하지 않아도 '보따리장수'의 비애가 절절히 느껴진다.

그런데 이번 학기에 강의를 나가는 이 대학은 강사휴게실이 널찍하고 편안한 것은 물론, 그곳을 지키는 학생이 두 명이나 배치되어 있다. 학교에서 강사들을 위한 배려를 많이 했음이 느껴진다. 나는 이 대학에서 3년 전부터 강의하고 있다.

3년 동안 강사휴게실을 지키는 학생들은 한 학기마다 바뀌었다. 어떤 학생은 1년 동안 근무하는 경우도 있었지만 아르바이트인 만큼 자주 바뀌었다. 얼굴은 자주 바뀌어도 이들이 하는 일은 한결같았다. 컴퓨터가 놓인 각자의 책상에 앉아서 누가 들어오건 말건 관심 없다는 듯 고개도 들지 않고 자신이 하는 일만 계속하는 것. 다만 그 학교 교수들이 들어오는 경우에만 자리에서 일어나서 교수에 대한 예의를 갖출 뿐이다. 그들이 하는 일은 아침 일찍 출근해서 방을 청소하고 커피나 녹차 등의 재료를 챙겨놓는 게 전부인 듯이 보였다. 나 또한 여러 차례 바뀐 그 학생들의 얼굴을 거의 기억하지 못한다. 그래서

학교에서 아르바이트 하는 학생들은 원래 저렇게 자기 일에만 열심인가보다, 라고 생각하고 있었는데 이번 학기에 아르바이트 하는 학생은 전혀 달랐던 것이다.

2학기 개강 때 강사휴게실에 들어간 순간이었다. 키가 껑충한 단발머리 학생이 자리에서 일어나더니 환하게 웃으면서 "안녕하세요" 인사한다. 그러곤 "시원한 녹차를 타서 냉장고에 넣어두었는데 한 잔 드릴까요?"란다. 녹차를 별로 좋아하지 않았지만 그렇게 말하는 학생이 어찌나 예쁘던지 무조건 먹겠다고 했다.

내 말이 떨어지기가 무섭게 냉장고에서 시원한 녹차를 꺼내서 주는 그 학생의 모습은 완전히 그 방의 주인 같았다. 정해진 시간만큼 자리만 지키고 앉아 있다 시간이 되면 일어서는 손님이 아니었다. 그 방에 오는 모든 사람들은 그녀의 손님이고 그녀는 그 손님들을 반갑게 맞이하는 여주인이었다.

그런 그녀를 보자 나는 임제 스님이 말씀하셨던 '수처작주(隨處作主)'라는 말이 생각났다. 자신이 있는 곳에서 주인이 되라……. 그녀는 아르바이트 생이 아니라 스스로 자신을 그곳의 주인이 되게 했다.

앉아 있는 내 눈높이에 맞추기 위해 공손히 허리를 수그리며 차를 건네는 그녀의 얼굴은 그다지 예쁜 편은 아니다. 삐쩍 마른데다 눈은 뎅그라니 커서 어딘지 깊은 슬픔을 감추고 있는 듯이 보인다. 코 주위로는 주근깨가 뒤덮여 있어서 사춘기 때 참 고민이 많았을 거란 생각이 든다. 턱은 지나치게 짧고 목은 길어서 얼굴이 위아래로 조금만

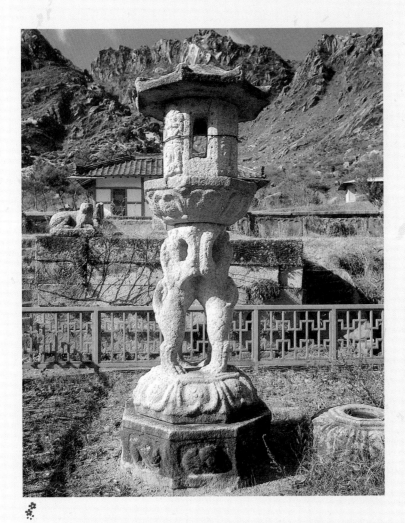

영암사터 쌍사자 석등, 높이 261cm, 9세기(통일신라)

"석등에 불을 켜면 어둠은 일시에 물러난다. 마치 진리가 사람 마음속의 무명을 거둬내주는 것과 같다. 자신이 있는 者를 링링 훤훤 미소로 밝게 해주는 자 그는 마치 진리의 등불을 밝히는 자와 같다."

더 길었으면 좋겠다는 아쉬움이 느껴진다. 그런데도 그녀의 미소는 눈에 띌 정도로 두드러진 단점을 충분히 덮어주고도 남을 만큼 매력적이다.

그녀라고 왜 개인적인 슬픔이 없겠는가. 아무리 젊음이 좋다 한들 다시 시간을 되돌릴 수 있다 해도 결코 20대로는 돌아가고 싶지 않을 만큼 나는 젊음의 격정이 힘들었다. 젊기 때문에 젊어져야 하는 생의 고뇌와 불확실한 미래에 대한 암담함이 끔찍할 만큼 저주스러웠다. 그녀라고 왜 그런 괴로움이 없겠는가. 그럼에도 그녀는 이 시간 동안만큼은 자신을 완전히 잊은 채 나를 위해 아낌없이 마음을 건네주고 있다. 그런 그녀가 눈부시도록 예쁘다.

예쁜 그녀를 바라보면서 마시는 호박죽은 그래서 더욱 맛있다. 비록 비닐에 포장된 인스턴트 가루를 물에 타서 준 것이지만 집에서 쑨 것만큼 맛있다. 음식에는 음식 고유의 맛도 중요하지만 거기에 정성이나 사랑이라는 첨가제가 들어가야 더욱 맛있음을 또 한 번 느꼈다.

사람 마음을 환하게 채워주는 '황금죽'을 먹고 나서 나 또한 학생들의 마음속에 황금죽을 채워주기 위해 휴게실을 나왔다. 오늘 수업은 지식이라는 메뉴에 정성이라는 첨가제를 뿌려서 넣어줘야겠다고 생각하면서 강의실로 향했다.

나는 자주, 그리고 설레는 마음으로 강사휴게실에 들르게 될 것이다. 미소가 따뜻한 그녀를 보기 위해 틈만 나면 그 방에 들를 것이다. 보고 싶은 사람이 있다는 게 얼마나 즐거운 일인가. 나는 누구에게

그녀 같은 존재일까. 나는 그동안 남이 내게 해주지 못한 것만 불평하면서 살았던 건 아닐까. 혹은 남에게 환한 미소를 지어주는 것은 내 일이 아니라고 무관심했던 건 아닐까. 똑같은 자리에 있어도 사람에 따라서 그 자리가 얼마나 달라질 수 있는가를 보여준 그녀. 아름다운 그녀다.

이렇게 늙어가고 싶다 🌸

"저…… 죄송한데요. 이 수건 좀 짜주시겠어요?"

목욕탕에서 나오기 직전, 입구에서 간단하게 물로 행군 후 곁에서 샤워하는 젊은 여자의 목욕 마무리가 끝나기를 기다려 수건을 내밀었다. 수건을 몸에 대고 한 손으로 꾹꾹 눌러봤지만 물이 질질 흐르기는 마찬가지여서 아무래도 도움 없이는 힘들었다. 누구에게 도움을 청할까 두리번거리다 제일 건강해 보이는 여자를 골랐는데 대답이 너무도 의외다.

"제가 손이 아파서 못해요."

그 말을 하면서 나를 바라보던 그녀의 눈빛을 나는 평생 잊지 못할 것 같다. 삼십대 후반쯤 되었을까. 긴 머리에 가무잡잡한 피부. 지나치다 싶을 만큼 요란스럽게 몸에 뭔가를 바르고 씻고 또 바르고 씻기를 반복해서 저 정도로 기운이 넘치는 사람이라면 이까짓 수건의 물기를 짜는 것쯤은 아무것도 아니리라 생각했던 여자다. 그런데 똑같

이 손이 아파도 수건 짤 능력도 안 되면서 왜 목욕탕에 왔느냐는 듯이 나를 쳐다본 것이다.

전혀 예상치 못한 대답을 듣고 나는 순간적으로 멍해서 그대로 서있었다. 거절당할 거라고는 짐작조차 하지 못했다. 아무리 손이 아프더라도 저렇게 자기 몸을 열심히 닦고 씻는 걸 보면 수건의 물기를 짜는 것쯤 아무렇지도 않으리라 여겼는데……. 나는 이러지도 저러지도 못하고 서서 한 손으로 수건의 물을 쥐어짰다. 그녀는 수건을 만지작거리고 있는 내 곁에서 아무 일도 없었다는 듯 샤워기에서 쏟아지는 물을 맞으며 몸을 헹구고 있다.

언젠가부터 나는 왼손 쓰는 일이 드물어졌다. 무거운 물건을 들 때나 손바닥을 짚고 일어설 때면 손바닥이 송곳으로 찌른 듯 아팠다. 그러나 그러려니 했다. 조금 있으면 괜찮을 거라 생각하고 그냥 지나쳤다. 항상 아픈 것도 아니고 특별나게 표시가 나지도 않아서 대수롭지 않게 생각했다.

그러던 어느 날 손바닥에 비누를 묻혀서 문지르는데 팥알만 한 것이 손에 걸렸다. 그래서 손바닥을 보면 아무것도 없다. 다시 문지르면 또 뭔가가 걸린다. 문지르면 만져지고 보면 보이지 않는 뭔가를 느끼며 며칠이 지났을까. 왼쪽 손바닥이 부풀어 올랐다. 손바닥을 가로지르는 두 개의 손금과 가운뎃손가락이 만나는 지점이었다.

"무슨 일을 하세요?"

병원에 갔을 때 나를 빤히 쳐다보던 의사의 첫마디였다. 손을 보아

하니 막노동하는 사람 같지는 않아 보였는가보다. 대답을 기대하며 한 질문이 아니라 직업상 습관적으로 물어본 듯 의사는 그 자리에서 주사바늘로 손바닥을 찔러 물을 빼냈다.

"지금 여기 꽈리처럼 부풀어 있는 곳에 물이 차서 빼냈으니 다시 붙을 때까지 가급적이면 손을 쓰지 마세요. 여기 꼭 누르세요."

손바닥에 밴드를 붙여주며 무신경하게 말하는 의사를 보며 나는 밀린 원고를 생각했다.

"손가락을 계속 쓰면 어떻게 되나요?"

"그럼 다시 물을 빼내야 되고 그래도 안 되면 수술해서 이 부분을 도려내야지요."

그날 이후 나는 오른손으로만 타자를 쳤다. 두 손을 쓰다 한 손만으로 타자를 치려니 생각의 속도를 따라주지 못하는 오른손이 답답하기 그지없다. 왼손은 그저 조연에 불과한 줄 알았는데 왼손이 오른손만큼 중요하다는 걸 그제야 알았다. 타자를 칠 때도 당근을 자를 때도 왼손이 필요했다. 하물며 단추 하나를 잠글 때도 두 손이 다 필요했다. 한 손으로 가방을 들고 한 손으로 책장을 넘기면서 이제 다시는 왼손을 오른손만 못하다고 생각하지 않으리라 다짐했다. 오른손이 하는 일이 드러날 수 있는 것은 왼손의 뒷받침과 도움이 있기 때문임을 기억하리라. 세상의 모든 일이 왼손처럼 드러나지 않게 일하는 사람들에 의해 이루어지고 있음을.

왼손을 자유롭게 쓸 수는 없었지만 워낙 급한 원고는 왼손의 검지

를 이용해서 타자를 쳤다. 무를 썰어야 할 때는 팔목으로 누르고 썰었다. 그러다 보니 나중에는 검지가 움직일 수도 없을 만큼 저렸다. 어찌됐거나 왼손을 쓰지 못함으로써 더딘 일을 보충하려면 잠을 더줄이는 수밖에 없었다.

새 책 교정을 보느라 거의 잠을 못 잔 채로 학교 수업이 있어서 강의를 하고 집에 왔는데, 식구들이 나를 보고 깜짝 놀란다. 오른쪽 눈이 빨간 잉크를 풀어놓은 듯 흰자위가 온통 붉게 변해 있었던 것이다. 어쩐지 버스를 타고 오는데 눈에 무슨 막이 낀 듯 조금 답답하더라니. 그러나 통증은 없었다.

"실핏줄이 터져서 그래요. 당분간 무리하지 말고 무거운 짐을 들거나 고개를 수그리지 말고 충분히 쉬세요."

그러고 보니 내가 참 많이 내 몸을 혹사시켰구나. 말을 할 수 없는 나의 손과 눈이 나의 욕심에 맞춰주느라 묵묵히 일만 하면서 많이 힘들었겠구나. 이젠 좀 쉬도록 놓아줘야겠다. 그동안 그림 보고 글 쓰느라 고생 참 많았다. 나의 눈과 손가락아.

안과에 다녀온 사흘 후에 목욕탕에 갔다. 여전히 눈에 붉은색은 사라지지 않았지만 그 색이 점점 갈색으로 변해가는 중이었다. 이대로 조심하면 일주일이나 열흘이면 정상이 될 것 같았다.

그동안 나는 손가락을 쓸 수 없는 게 불편했지만 그것 때문에 서럽지는 않았다. 그런데 물수건을 짜달라는 나의 부탁을 냉정하게 거절하는 그녀를 보자 갑자기 그렇게나 서러울 수가 없었다. 정말 내가

영원히 손을 못 쓰게 되면 이런 수모를 당하며 살아가겠구나, 싶은 생각이 들면서 망연해졌다. 눈물이 핑 돌았다.

나는 한 손밖에 못 쓰지만 아까 어떤 할머니가 등을 밀어달라고 했을 때 거절하지 않았는데. 당신 정말 너무하는군요. 당신도 한 번 아파보세요. 이 작은 거절이 상대방한테 얼마나 큰 상처를 주는지 알 거예요. 당신은 영원히 안 아플 줄 아세요. 당신은 아직 젊어서 모르겠지만 언젠가 당신의 그 몸도 고장 날 때가 있을 거예요.

여전히 샤워를 계속하고 있는 그녀 곁에서 수건을 몸에 대고 물기를 짜면서 나는 그렇게 되뇌었다. 그리고 목욕탕 문을 열고 나왔다. 수건을 오른손으로 계속 주물렀지만 여전히 물기가 가득해서 몸을 닦을 수가 없다. 그런데 마침 옆에 학생으로 보이는 듯한 여자가 몸 닦은 수건을 통에 넣고 막 나가려던 참이었다. 나는 아까 거절당한 경험도 있고 해서 기대하지도 않고 그냥 지나가는 말로 그녀에게 부탁했다.

"저…… 죄송한데요. 이 수건 좀 짜주시겠어요?"

처음에는 이해할 수 없다는 듯 나를 쳐다보던 그녀가 한 팔을 늘어뜨리고 서 있는 나를 보더니 얼른 수건을 받는다. 그리고는 수건의 물기를 두 번 세 번 거듭 짜더니 탈탈 털어서 내게 건네준다. 그 모습을 보고 있자니 또 갑자기 눈물이 쏟아진다. 전혀 예상하지 못했는데 받게 되는 호의. 자기 복은 자기가 짓는다더니 그 말이 딱 맞구나, 싶다. 당신은 오늘 내게 베푼 공덕만으로도 평생 행복하실 겁니다. 당

朱脣玉靨額鵞黃亂
鎖輕烟共一香絶似漢宮
初破曉水晶簾外斶新
妝　高鳳翰寫並題

고봉한, 「매화도」, 화첩, 종이에 채색, 21.6×32.4cm, 1733(청나라)

"매화는 눈이 쌓이는 날에도 고목에서 가장 아름다운 꽃을 피운다. 내 가슴을 아프게 했던 사람도, 내가 사랑했던 사람만큼 소중하게 생각해야겠다. 그들이 있어 나는 나의 꽃을 피울 수 있었으니까."

신은 아직 젊으니 당신이 살아가면서 지을 공덕이 얼마나 많을지 모르겠군요. 부디 복을 많이 지어서 행복하시기 바랍니다.

수건을 주고 나서 아무 일도 없었다는 듯 멀어져가는 그녀의 뒷모습을 바라보면서 나는 그녀에게 무한한 축복을 보냈다. 그녀가 준 수건으로 머리카락을 닦고 몸을 닦으며 두 여자를 떠올렸다. 그리고 나를 생각했다.

어쩌면 그녀도 정말 나처럼 손이 아팠을지도 모른다. 이렇게 생각하게 된 것은 며칠이 지나서다. 상반된 두 여자의 모습이 내게 어떤 가르침을 주기 위해서였음을 알게 된 것도 역시 며칠 후다. 그래, 그래. 내가 축복했던 여자나 내가 원망했던 여자나 모두 나의 스승이지. 한 사람은 서운한 모습으로, 또 한 사람은 자비스런 모습으로 나타나 내게 말해준 거야. 내가 어떤 모습으로 늙어가야 하는지를.

첫 번째 여자의 거절이 없었다면 두 번째 여자의 자비를 나는 읽어낼 수가 없었을 거야. 너무나 당연하게 생각했을 테니까. 사소해 보이는 자비라도 받는 사람에게는 얼마나 큰지를 내게 깨우쳐주기 위해 두 사람이 온 거야. 그랬던 거야. 왼손의 소중함을 일깨워주기 위해 손이 아팠던 것처럼 그녀들도 그렇게 내게 온 거야. 세상의 모든 사람들이 내게는 그랬던 거야. 그래서 세상 모든 사람들은 악한 사람도 선한 사람도 없고 그저 나의 인연에 의해 오는 거야. 그런 거야. 그래서 감사하고 감사해야 하는 거야.

이제 오른손만큼 왼손도 소중하게 생각해야지. 내 가슴을 아프게

했던 사람도 내가 사랑했던 사람만큼 소중하게 생각해야지. 어쨌든 나의 인생 안에 들어온 사람이니까. 감사하고 감사해야지. 언제까지나.

　내게 불친절했던 사람은 원망하고 내게 도움을 준 사람만 축복하는 어린애 같은 상태에서 벗어나 똑같이 감사해야지. 한결같은 마음으로……．

꿈이로다 꿈이로다 🌸

　해마다 12월 마지막 날이면 가방을 메고 떠났다. 때론 바람 부는 비탈길로, 때론 문 닫힌 가게들만 즐비한 선창가로, 때론 밤새 산고에 신음하던 산자락 사이로 붉은 햇덩이가 빠져나오는 곳으로 떠났다. 남루한 영혼에게는 과분한 시간이었다. 과분한 시간 속에 한 해의 끝자락과 새해의 끈을 잇고 나면 지난해가 더이상 없어져버린 게 아니라 여전히 계속되는 것 같은 안도감이 들곤 했다. 그런데 이번에는 다르다.

　갈 데가 없다. 함께할 사람도, 갈 수 있는 곳도 없다. 내 복이 그만큼이구나. 쌓아놓은 복이 그만큼이니 무얼 아쉬워하겠는가. 그래도 아쉽다. 모두들 따뜻하고 행복한 방 안에서 환하게 웃고 있는데 나만 추운 바깥으로 내쫓긴 기분이랄까. 혼자 놓이자 갑자기 길을 잃어버린 듯 막막하다.

　그때 메일이 한 통 날라왔다. '눈사람이 되어 길을 떠나리라―번

개답사.' 가끔씩 들러 좋은 글과 음악만 훔쳐 오던 카페에서 날아온 전체메일이다. 하늘이 내린 시인이 전국의 산야를 뒤적거리며 캐낸 보석 같은 글과 사진이 올라올 때면 훔칠 수 없는 보물처럼 탐났지만 나는 내 나름대로의 갈 길이 있어 여태 답사 여행에 한 번도 동참하지 못했다. 그런데 이번에는 다르다.

목적지가 담양 대나무숲과 운주사 천불천탑이 아닌가. 남도 지방에 폭설이 내렸다고 하니 '가다가 길이 막혀 그곳으로 가는 그리운 마음이 두절된다면 겨울 변방의 영토를 헤맨들 아름답고 행복하지 않겠습니까' 라는 한마디에 마음이 끌려 가겠다고 했다.

해질 무렵 왕대밭을 걸어 나와 볶아놓은 은행 알을 사 먹던 곳, 소쇄원. 냇가의 물고기는 그곳에 오는 사람을 기다리느라 다른 곳으로 가지 않는다는데 지금도 그 물고기는 그대로 있을까. 이상하게 나는 어떤 장소를 기억할 때면 사소한 기억이 위대한 예술품보다 먼저 떠오른다. 내가 위대하지 못한 영혼이라서 그럴 것이다. 추억이 서려 있고 마음을 주었던 곳. 그곳으로 간단다.

번개모임은 역시 번개처럼 빨랐다. 신청한 다음 날 떠난다고 했다. 이렇게 1월 1일, 남도로 향하는 버스에 몸을 실었다. 낯선 사람들과 함께 가는 것이 역시나 주저되어서 아들 동글이를 꼬드겼다. 맛있는 것을 조건 없이 다 사주겠다는 미끼로 유혹해서.

양재역에서 열 명을 태운 대형 버스는 백양사로 출발했다. 동글이는 새로 산 디지털카메라를 들고 연신 찍어대고 나는 슬라이드 필름

을 넣은 구식카메라를 목에 걸었다. 필름 걱정 없는 디지털카메라를 들고 동글이는 설국을 찍느라 정신이 없다. 아마 태어나서 그렇게 많은 눈은 처음일 게다. 사진 찍느라 뛰어다니다 쿵 소리가 날 정도로 얼음 바닥에 떨어져도 두 손으로 카메라는 다치지 않게 들고 있다.

"그 카메라로 사진 찍어도 잘 나와요? 나는 요즘 디카로 새로 다시 찍고 있는데……."

필름이 아까워 몇 번의 망설임 끝에 겨우 한 장씩 찍는 나에게 변신에 성공한 시인이 말했다. 그렇지 않아도 사진 때문에 고민 중이었는데 그가 나의 아킬레스건을 건드렸다.

"나도 디카로 바꾸려던 중인데 잘 안 되네요."

요즘은 강의할 때 슬라이드를 쓰는 사람이 거의 없다. 나같이 시대의 흐름에 뒤떨어진 구닥다리들만 슬라이드 프로젝트를 이용할 뿐이다. 그러다 보니 학교 강의든 외부 특강이든 강의 의뢰가 들어오면 가장 먼저 물어보는 것이 슬라이드 기자재가 있는가의 여부다. 10년 전만 해도 슬라이드 강의가 자연스러웠는데 지금은 눈치를 보면서 얘기해야 한다. 우리나라처럼 발전 속도가 빠른 곳에서는 10년이면 엄청난 세월이다. 강의실마다 빔프로젝터가 설치되어 있어서 이젠 슬라이드 대신 파워포인트로 강의하는 것이 대세다. 그러다보니 신축 건물에서 강의하게 되는 날에는 난감하기 그지없다. 그것도 겨우 한 번 하는 특강을 위해 낡은 기계를 구하려고 백방으로 뛰어다닐 직원들을 생각하면 감히 강의 수락조차 미안할 지경이다.

백양사

"쉼 없이 눈이 쏟아진다. 디지털카메라를 들고 동글이는 설국을 찍느라 정신이 없다. 아마 태어나서 그렇게 많은 눈은 처음일 게다. 사진 찍느라 뛰어다니다 쿵 소리가 날 정도로 얼음 바닥에 떨어져도 두 손으로 카메라는 다치지 않게 들고 있다."

메타세쿼이아 길을 지나 소쇄원으로 가는 길

이렇게 시대는 변화를 요구한다. 그 변화를 받아들이지 않으면 누가 뭐라고 하기 전에 스스로가 도태될 수밖에 없는 것이 변화의 속성이다. 나 또한 예외일 리 없다. 그런데도 아직까지 옛날 방식을 고수하면서 용케도 잘 버텨왔다. 이젠 변해야지. 정말 변해야지. 그러나 꼭 변해야만 하는가. 그냥 이대로 살다 가면 안 될까. 변해야 한다는 생각만으로 변하지 못하고 흐지부지 넘긴 세월이 벌써 몇 년째다.

쉼 없이 눈이 쏟아지는 백양사를 뒤로 하고 담양으로 넘어갔다. 왕대밭을 지나고 메타세쿼이아 길을 지나 소쇄원이 가까워지자 가슴이 두근거리기 시작한다. 그때 볶은 은행을 팔던 노점상의 할머니는 지금도 살아계실까. 단 한 번 만났을 뿐인데 소쇄원보다 더 궁금한 건 길가에 쪼그리고 앉아 있던 그 할머니였다. 아니 어쩌면 나는 할머니를 핑계 삼아 추억 속의 시간이 그리웠는지도 모른다. 그런데 할머니는 커녕 소쇄원에 들어갈 수조차 없다. 진입로가 얼어서 입장이 통제된 것이다. 그 장소에 다시 왔건만 추억을 되돌릴 수 없듯이 추억의 장소에도 들어갈 수 없다.

소쇄원에서 다리를 건너 취가정으로 가는 길에 물속을 들여다보았다. 나를 기다려주는 물고기는 없다. 벌써 나를 잊었구나. 그럴 테지. 내가 물고기에게 지극한 사랑을 주지도 않았는데 무슨 그리움 남아 나를 기다려주겠는가. 처음부터 나의 사랑이 아니었는데 기다려주려니 여긴 내가 미련이 많았던 게지.

가사문학의 산실이라는 취가정과 환벽당을 거쳐 그림자도 쉬어간

다는 식영정에 오르니 어디선가 소리꾼의 소리가 들린다.

꿈이로다 꿈이로다 모두가 다 꿈이로다
너도나도 꿈속이요 이것 저것이 꿈이로다
꿈 깨이니 또 꿈이요 깬인 꿈도 꿈이로다
꿈에 나서 꿈에 살고 꿈에 죽어간 인생 부질없다
깨려는 꿈 꿈은 꾸어서 무엇을 헐거나

꿈같았던 나의 인생. 꿈인 줄도 모르고 사랑을 하고 꿈속의 이별인 줄도 모르고 엉엉 울다 깨어보니 얼굴이 눈물로 뒤범벅이 되었던 기억도 꿈이었구나. 한 사람을 사랑하여 그를 내 안에 뿌리내리게 했던 시간도 꿈이었고 눈 쌓인 허허벌판을 걷고 있는 지금도 역시 꿈을 꾸고 있는 것이구나. 이것저것도 꿈인데 부질없는 꿈은 꾸어서 무엇을 헐거나.

송강 정철이 정권다툼에서 밀려 벼슬을 그만두고 내려와 「성산별곡」을 지었다는 성산 끝자락의 식영정. 눈덩어리를 이고 서 있는 소나무들 사이로 정철이 내려다보았을 너른 담양 들판을 바라보며 소리꾼은 부질없는 꿈 타령을 토해낸다. 그리고 내게 묻는다. 그대 아직도 꿈꾸고 있는가.

꿈인 듯 생시인 듯 아득함에서 깨어나지 못하는 사이 차는 명옥헌을 들러 화순으로 가고 있다. 저녁 식사 후엔 도곡온천에서 여장을

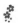 식영정에서 마주친 소리꾼

"가사문학의 산실이라는 취가정과 환벽당을 거쳐 그넘사그 세이긴디늘 식영정에 올랐더니 어디선가 소리꾼의 소리가 들린다. '꿈이로다 꿈이로다 모두가 다 꿈이로다.'"

풀었다. 꼭 작년 이맘때였다. 감기 걸린 몸으로 운주사에 다녀오다가 어찌나 춥고 목이 아프던지 온천에 들러 찬 기운을 털어내었던 것이. 결국 돌아갈 시간이 늦어 저녁밥도 먹지 못하고 밤 속을 달려갔지만 밤새 열에 들떠 한숨도 잘 수 없었다. 침조차 삼킬 수 없었던 밤. 한 때는 아픔이었던 순간마저도 지나고 보면 그리움으로 남는다.

이번엔 한 방에 네 명이 배당되었다. 모두 나보다 나이가 많다. 오늘 처음 만난 사람들과 한 방에서 지내야 하는 곤혹스런 시간. 그런데 곤혹스러워하는 사람은 오로지 나뿐이고 세 사람은 오래 전부터 아는 사이인 듯 자연스러워 보인다.

서로에 대해 마음을 열고 얘기해야 하는 시간. 나는 나를 열어 보이고 싶지 않다. 어두움에 속아 속마음을 전부 내비치고 나면 왠지 환한 아침을 맞이할 때 무안하고 쑥스러울 것 같다. 적당한 선까지만 마음을 허락할 생각이다. 나이 순서대로 즉석에서 서열이 정해졌는데 내가 제일 어리다. 순서대로 얘기를 하다 지치면 나는 적당히 얼버무려도 될 것 같다. 그래서 질문만 했다.

예순세 살 큰언니는 몇 년 전 유방암 수술을 했다고 한다. 항암 치료할 때 머리카락이 빠지던 순간의 비참함을 잊을 수 없다고 한다. 나와 띠 동갑인 쉰아홉 둘째 언니는 사진작가인데 며칠 후면 위암 수술을 해야 한단다. 그리고 아홉 살 많은 셋째 언니는 뇌수술을 했다고 한다. 나만 힘들고 아픈 줄 알았더니 모두들 나보다 더한 아픔을 견뎌왔구나. 내가 눈물 흘리는 꿈을 꾸는 동안 이분들은 수술하는 꿈

명옥헌

"꿈인 듯 생시인 듯 아득함에서 깨어나지 못하는 사이 명옥헌을 지난다."

을 꾸고 있었구나. 같은 꿈이라 해도 목숨을 내걸고 유방암 수술을 해야 하는 꿈과 전기톱으로 두개골을 잘라내야 하는 꿈은 얼마나 고통스럽고 처절한가.

순정하게 자신의 마음을 열어 보이는 선배들 덕분에 나는 몇 분 지나지 않아 완전히 무장해제되고 말았다. 그런데 정작 내 차례가 되어 나에 대해 말하려 하자 할 말이 없다. 나를 드러내고 싶지 않아서가 아니다. 큰 시련을 견디어낸 인생의 선배들 앞에서 감히 할 말이 생각나지 않은 이유다.

견디어낸다는 것은 도저히 견딜 수 없는 것을 무작정 받아들이고 삭히는 것을 의미한다. 사람의 힘으로 어찌해볼 도리가 없는 이별과 슬픔과 고통과 괴로움을 무조건 받아들여야 하는 것이다. 떠나면 보내주고 슬프면 울고 고통스러우면 신음하면서도 절대로 자신의 짐을 내려놓아서는 안 되는 것이 견디는 자의 몫이다.

자신에게 다가온 신산고초를 잘 견뎌낸 선배들에게는 이상하게 사람을 끄는 매력이 있다. 피하지 않고 도망가지 않고 받아들이고 소화해낸 사람만이 지닐 수 있는 서늘한 감동. 삶과 죽음의 경계를 까무룩 견뎌낸 그런 언니들이 사진에 관심이 많은 듯 밤새 둘째 언니에게 사진 강의를 듣기 시작한다. 언제 그런 아픔을 겪었냐는 듯이 평온하게 앉아 사진 찍는 법을 배우는 그녀들. 그녀들이 찍는 사진은 사치스런 취미가 아닐 것이다. 지독한 시김새가 담긴 소리꾼의 수리성처럼 듣는 사람의 오장육부를 뒤흔들어놓을 혼이 담길 테니까. 이제부터 디

카 찍는 법을 배우겠다고 결심한 나는 가장 먼저 잠자리에 들었다.

방바닥은 펄펄 끓어서 창문을 열어놓고 자야 할 정도다. 마치 산후 조리하듯 뜨거운 방바닥에서 하룻밤을 자고 나자 온몸을 무겁게 짓누르던 통증이 전부 빠져나간 것 같다. 마음속의 통증도 방바닥 위에 벗어놓고 올 수만 있다면 좋겠다는 생각이 든다.

이른 아침밥을 먹고 눈 쌓인 길을 달려 운주사에 갔다. 홑겹으로 매서운 겨울을 견뎌내야 하는 가난한 부처식구들. 남루한 옷차림의 그들이 따뜻한 양지에 앉아 햇볕을 쬐며 서로의 머릿속의 이를 잡아주던 곳 운주사. 더할 것도 덜할 것도 없이 꼭 어린 시절 우리 집 같아서 가슴이 울컥했다. 그런데 오늘은 가난한 부처님의 집에 수북이 눈이 내려 있다. 변변한 이불 하나 제대로 덮을 수 없는 집에 목화솜처럼 부드러운 눈이 덮여 있다. 저 부푼 솜이불을 덮고서 부처님 식구들은 어떤 꿈을 꿀까. 낡은 신발이 떨어져 내 발이 젖고 동상이 걸려도 부처님이 덮고 있는 이불 속에 넣으면 금세 따뜻해지겠지. 그럼 나는 그 따뜻한 이불 속에서 어떤 꿈을 꿀까.

운주사에서 나와 불회사를 들러 상경하는 길에 화순 고인돌마을에 갔다. 세계문화유산에 등록되었다는 고인돌마을에서 몇 천 년 동안 거대한 이불 없이는 잠들지 못하는 불면증과 만났다. 깔리면 바스러질 정도로 무거운 돌을 덮고서야 잠들 수 있을 정도로 그들을 괴롭혔던 불면증의 원인은 무엇이었을까.

마지막으로 정암 조광조가 사약을 받았다는 능주로 갔다. 급신칙

운주사의 가난한 부처님

"홑겹으로 매서운 겨울을 견뎌내야 하는 가난한 부처식구들. 남루한 옷차림의 그들이 따뜻한 양지에 앉아 햇볕을 쬐며 서로의 머릿속의 이를 잡아주던 곳 운주사. 더할 것도 덜할 것도 없이 꼭 어린 시절 우리 집 같아서 가슴이 울컥했다."

화순 고인돌마을

인 개혁정치를 펼치려다 뜻을 이루지 못하고 대신 피를 흘려야만 했던 조광조. 그가 꿈꾸었던 세상은 어떤 세상이었을까. 그의 뜻대로 이루어졌더라면 모든 사람이 행복해졌을까. 원칙을 지키며 골고루 평등하며 굶주림이 없는 세상이 되면 행복할까. 그렇게 되면 실연의 아픔과 혼자 남겨진 자의 외로움과 쓸쓸히 죽음을 맞이해야 하는 후미진 뒷방의 죽음도 사라질까.

서른일곱의 나이로 조광조가 사약을 받은 냉랭한 초가집 앞을 서성이는데 여러 가지 상념들이 왔다가 사라졌다. 한 시대를 뒤흔들었던 조광조의 흔적은 차가운 비석 하나로 남았을 뿐 그 어디에도 그가 앉았다 간 온기가 남아 있지 않다. 차가운 냉기만이 감싸고도는 사형장에서 남겨진 사람이 떠난 사람을 생각하자니 이 또한 마지 꿈같다.

정암 조광조가 사약을 받았다는 능주

초가집을 벗어나 버스에 오르려는데 어디선가 꿈 타령이 들리는 듯
하다.

　꿈이로다 꿈이로다 모두가 다 꿈이로다.

　그래. 모두가 다 꿈이야. 그림자처럼, 환영처럼, 이슬처럼, 물거품
처럼 한바탕 자고 나면 사라지게 될 꿈같은 거야. 우리 인생은.

　그런 생각을 하며 버스에 올라서 맨 뒷좌석을 보니 사진작가를 가
운데 두고 두 언니들이 열심히 디카 속의 사진을 보며 공부하고 있
다. 아. 그렇지. 설령 깨고 나면 흔적 없이 사라지는 꿈같은 인생이라
해도 그녀들이 공부하는 모습은 꿈이 아니다.

　버스를 타고 올라오는데 다음 학기 강의 시간을 묻는 전화가 걸려

왔다. 강의 날짜와 시간을 상의한 후 기자재는 무엇을 쓸 것인지 묻는다. 나는 주저 없이 대답했다.

"파워포인트."

나는 다시 꿈을 꿀 것이다. 잠시 후면 곧 깨고 말 꿈일지라도, 부질없는 꿈일지라도 꿈꾸길 멈추지 않을 것이다. 뇌수술을 받고, 유방암 수술을 한 뒤에도 더욱 맑아진 눈빛으로 사진 찍는 법을 배우는 그녀들처럼 나도 나의 꿈을 향해 손을 뻗을 것이다. 그리고 셔터를 누를 것이다. 아름답지도 예쁘지도 않은 마흔일곱 살의 풍경을 찍기 위해. 찰칵.

캄보디아로 떠나면서

백자고무신께

여기는 인천공항 대합실입니다.

저는 지금 캄보디아행 비행기를 기다리고 있습니다.

오래 전부터 가야겠다고 열망해왔던 의무를 이행하듯 저는 갑자기 가방을 챙겨 집을 나섰습니다. 그 열망이 어디서부터 오는지 저는 알지 못합니다. 다만 주말이면 배낭을 메고 탑과 불상을 찾아 떠나던 습관이 여기까지 저를 오게 한 것 같습니다.

혼자서 비행기 표를 사고 짐을 부치고 출국 심사대에 섰습니다. 여태껏 단체여행만 다니다 혼자 떠나는 여행은 설렘보다 두려움이 앞섭니다. 영어 방송이 나오고 낯선 외국어 자막이 뜬 전광판을 보면서 저는 세상을 향해 처음으로 발걸음을 내딛는 어린아이처럼 뒤뚱거리며 긴장해 있습니다. 사십대 후반이 되어서야 비로소 툰밖으로 니깐

용기를 가졌다는 것이 한편으로는 부끄럽고 또 한편으로는 대견스럽기도 합니다. 지금이 아니면 영원히 결행하지 못할 것 같은 두려움 때문에 나선 여행입니다. 여행사에 전화를 했을 때 무조건, 막무가내로 가야겠다는 생각 이외에는 없었습니다.

그리고 이제 공항에 왔습니다.

이틀 전에 보내드린 '동양미술 에세이'의 3권 원고 수정본은 잘 받으셨는지요? 오늘 여행을 떠나기 전에 원고와 그림을 정리해서 보내드리려고 저는 이틀 낮과 이틀 밤을 꼬박 지새웠습니다. 토요일 아침부터 시작한 작업이 일요일을 지나 월요일 새벽 4시에 끝났을 때 비로소 여행 준비가 완료되었음을 알았습니다. 세 번째 책 원고를 보내드리고 나니까 비로소 10년을 계획한 여행의 중반을 넘겼다는 생각이 듭니다.

『그림이 내게 말을 걸어왔다』(1권)와 『거침없는 그리움』(2권), 그리고 이틀 전에 넘겨드린 3권의 원고는 주로 그림과 관련된 글이 많았습니다. 그러나 이제부터 쓰게 될 4권의 내용은 그야말로 현장에서 직접 본 동양미술을 소개하는 글이 될 것입니다. 아마 조각과 건축이 많은 부분을 차지하겠지요. 4권이 끝나면 동양미술을 넘어 서양미술까지 아우를 수 있는 동서양미술의 교류에 관심을 가져볼 계획입니다.

사람의 일이란 참 신비스럽습니다. 처음에는 사소하게 시작한 일이 시간이 흐름에 따라 자신의 의지와는 상관없이 저절로 움직여가

316

는 생명체 같아졌으니 말입니다. 어머니를 떠나보내는 슬픔에서 시작된 글 여행이 10년을 계획하게 되리라고는 짐작조차 하지 못했으니까요. 글이라는 형식을 통해 저의 사소한 일상을 얘기하기 시작한 지 벌써 6년이 지났습니다.

글을 쓰면서 울먹였고 글을 쓰면서 위안을 얻었습니다. 글을 쓰면서 웃었고 글을 쓰면서 어둠을 받아들였습니다. 글을 쓰면서 울었던 시간은 단순한 통곡을 넘어 영혼이 정화되는 기도의 시간이었습니다. 그래서 저에게 글을 쓰는 때는 기도이고 참선이고 축복의 시간입니다. 이른 새벽 도량석(道場釋)을 하는 스님의 아침종성이고 밤새 불 꺼지지 않는 낡은 교회의 간절한 기원입니다.

그것은 또한 밤새 강물이 얼지 못하도록 부리로 수없이 얼음을 깨뜨리는 작업이고, 장마철에 끝없이 자라나는 너른 들판의 억센 풀을 뽑아내는 과정입니다. 새가 작은 부리로 강물의 얼음을 깨뜨릴 때 그 몸짓은 얼마나 가망 없어 보이던지요. 뽑아도 뽑아도 눈만 뜨면 쑥쑥 자라나는 장마철의 풀은 얼마나 질기고 완강해 보이던지요. 그래도 그 몸짓을 멈출 수 없고 풀을 뽑지 않을 수 없는 것이 글 쓰는 자의 의무라 생각합니다.

부질없어 보이는 몸짓으로 얼음을 부수고 풀을 뽑는 사이 세상 속의 시간은 절로 흘러갔습니다. 책가방을 챙겨줘야 했던 아이는 어느새 우뚝 자라 코밑에 거뭇거뭇한 수염이 났습니다. 아이가 자라나는 동안 그 곁에서 저의 머리카락은 색이 바래고 뻣뻣해졌습니다. 분갈은

성질의 시아버지는 주말마다 전화를 드려야 어린애처럼 안심하는 힘 없고 노쇠한 할아버지가 되었고 시댁의 거실 형광등은 더욱 희미해 지고 흐려졌습니다. 언젠가 그 낡은 거실에 등이 구부러진 제가 앉아 있겠지요.

세월은 저의 곁에 강물처럼 왔다 흘러갑니다. 저의 시간도 이 지상 에서 강물처럼 왔다 금세 흘러가겠지요. 그렇게 흐르고 흘러 바다에 가 닿을 때쯤 저는 어떤 모습을 하고 있을까요. 두렵고도 무서운 일 입니다.

4권을 시작할 때면 그 첫 번째 글 여행이 캄보디아의 앙코르와트 가 되리라 생각합니다. 이유는 모르겠습니다. 왜 굳이 앙코르와트여 야 하는지 저는 알지 못합니다. 한 영혼을 사랑하는 데 이유가 없듯 이 앙코르와트를 향하는 저의 마음 또한 설명할 수가 없습니다. 다만 지금 저의 심정은 오랜 세월 동안 마음에 담아두었던 연인을 만나러 가듯 떨리고 조바심이 납니다. 가서 어떤 느낌일지 도무지 짐작조차 할 수 없습니다.

실망할지 감동할지 모르겠습니다. 내가 생각했던 모습이 아니면 어쩌나, 혹은 너무 황홀해서 지금껏 내가 최고라고 생각했던 나의 것 이 하찮아 보이면 어쩌나 두렵기도 합니다. 그러나 이젠 출발입니다. 실망을 하든 감동을 하든 부딪쳐볼 생각입니다.

굳이 이 편지를 4권을 여는 글이 아니라 3권의 후기로 덧붙이는 것은 하나의 끝맺음은 새로운 시작을 예고하는 것임을 알기 때문입

니다. 6년 동안의 여행은 끝났지만 여전히 가야 할 길이 남아 있습니다. 다녀와서 다시 소식 띄우겠습니다.

하늘 저 멀리 앙코르와트의 불빛이 보이는 듯합니다.

이제 떠납니다.

인천국제공항에서

조정욱

조정육 동양미술 에세이 3

깊은 위로

ⓒ 조정육, 2008

초판 인쇄 2008년 9월 17일
초판 발행 2008년 9월 24일

지 은 이 조정육
펴 낸 이 정민영
책 임 편 집 손희경 김윤희
디 자 인 김은희 문성미
마 케 팅 최정식 정상희 이숙재

펴 낸 곳 (주)아트북스
출 판 등 록 2001년 5월 18일 제406-2003-057호
주 소 413-756 경기도 파주시 교하읍 문발리 파주출판도시 513-8
전 화 031-955-7977(편집부) | 031-955-8888(관리부)
팩 스 031-955-8855
전 자 우 편 artbooks21@naver.com

ISBN 978-89-6196-017-5 03600